KB186674

글로컬리즘과 아시아의 현대미술

글로컬리즘과 아시아의 현대미술

초판1쇄 인쇄 2014년 12월 19일
초판1쇄 발행 2014년 12월 26일

지은이 윤진섭
펴낸이 김진수
펴낸곳 사문난적

출판등록 2008년 2월 29일 제313-2008-00041호
주소 서울시 강서구 염창동 268번지
전화 02-324-5342
팩스 02-324-5388

ISBN 978-89-94122-40-3 03600

 이 책은 한국문화예술위원회의 후원을 받아 제작되었습니다.
한국문화예술위원회
Arts Council Korea

글로컬리즘과 아시아의 현대미술

윤진섭 지음

사문난적

머리말

 이 책은 원래 올해 초 호남대학교 출판부에서 '글로벌리즘
과 한국 현대미술'이란 제목으로 소량 출판한 것을 내용을
약간 수정, 증보한 것이다. 제2부 아시아 미술을 대폭 보완
하였다.

 나는 30여 년 전, 비평과 전시기획 활동을 시작할 때부터
아시아 미술에 대해 비상한 관심을 갖고 있었다. 70년대
중반, 〈S.T〉 그룹을 중심으로 전위미술 활동을 하면서 중
국과 일본을 비롯한 아시아 여러 나라와의 교류에 대한 필요
성을 절감하였는데, 정작 그 꿈이 실현된 것은 90년대 초반
이었다. 1993년, 중국과 수교를 한 지 1년 뒤, 북경을
방문하여 리 시엔팅을 비롯한 인 슈앙시, 왕광이 등 중국의
미술인들과 전시와 세미나를 통해 교류를 하였다. 제3회
광주비엔날레의 특별전 중 하나로 열린 〈한일 현대미술의
단면전〉은 한국의 단색화와 일본의 모노하를 문화비교적 차

원에서 분석한 전시였다. 그때 처음 명명한 〈Dansaekhwa 단색화〉란 용어가 처음에는 생소하였으나, 지금은 세계적으로 통용되는 고유명사가 되었으니 무한한 보람을 느낀다.

1994년, 스웨덴의 수도 스톡홀름에서 열린 국제미술평론가협회(AICA) 총회와 이듬해의 마카오 총회 및 학술대회에 기조발제자로 참가한 경험은 나에게 있어서 국제적인 감각을 기르는 좋은 기회였다. 특히 마르셀 뒤샹 연구의 권위자인 티에리 드 뒤브를 비롯하여 피에르 레스타니, 오늘날 세계적인 작가로 성장한 아니쉬 카푸어 등 국제적인 명성을 지닌 미술계 인사들이 대거 초대된 마카오 총회는 내게 매우 유익했다. 시간이 지나면서 나는 비단 아시아 지역뿐만 아니라 호주 등 환태평양 국가들에까지 시선을 돌리게 되었고 자연스럽게 이 지역의 많은 인사들과 다양한 친분을 유지할 수 있었다.

2007년, 브라질의 상파울루에서 열린 AICA 총회에서 부회장에 당선된 일은 비평 및 전시기획과 관련, 하나의 커다란 전환점이 되었다. 이때부터 나의 시선은 세계 속의 아시아, 그리고 한국에 초점이 맞춰지기 시작하였다. 내게 있어서 전시기획과 비평은 양날의 칼과도 같다. 내게 있어서 그것들은 늘 따라다녀야 되는 겹이고 결이다. 아시아의 현대미술을 조명한 〈포천 아시아 미술제〉의 창설, 〈한 · 아

세안 정상회의〉의 일환으로 열린 컨퍼런스에서 아세안 대표 미술인들과의 회동은 아시아 미술의 미래를 논의할 수 있는 좋은 기회였다. 나는 이런 인연들을 소중한 자산으로 간직하고 있다.

올해 서울과 수원에서 열린 제47차 국제미술평론가협회 총회 및 학술행사는 내가 국제적으로 가일층 도약할 수 있는 좋은 기회였다. 한국미술평론가협회의 숙원사업이기도 한 이 행사의 조직위원장으로 일하면서 나는 많은 보람을 느꼈다. 이 사업을 위해 보여준 한국미술평론가협회 회원 여러분의 성원과 이필 국장 이하 사무국 직원들의 헌신적인 도움이 없었더라면 아마도 이 사업은 실현되기 어려웠을 것이다. 아울러 수원문화재단과 문화체육관광부, 국립현대미술관의 관계자분들에게도 이 자리를 빌어 심심한 감사의 말씀을 드린다. 이번 학술대회의 주제는 '미궁에 빠진 미술비평'이었는데, 3개의 소주제 중 하나가 '아시아의 현대미술에 관한 담론들'이었다. 이는 특히 이 책의 내용과 깊은 관련이 있으니 관심이 있으신 분은 참고하기 바란다.

2014년 12월
저자 윤 진 섭 씀

차례

Han Q, 〈개인사(Personal History)〉, 쿤스트독갤러리, 2014

이경호, 〈Miracle〉, 쿤스트독갤러리, 2014

왕치(Wangzie), 〈뿌리(Root)〉, 2011

김준, 〈blue fish〉, 3D animation, 2009

왕치(wangzie), 〈연약한 삶〉, 2011

이승택 작, 〈바람결〉, 1970

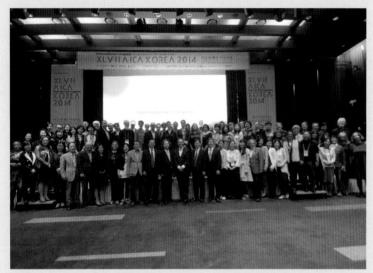

제47차 국제미술평론가협회(AICA) 총회를 마치고, 2014

브라질의 상파울루시에서 열린 제41차 국제미술평론가협회(AICA) 총회 및 학술대회

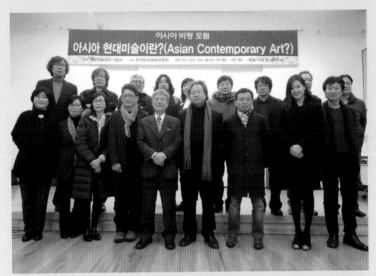

2013년 12월 13일 예술가의 집에서 열린 아시아비평포럼 참가자들. 앞줄 왼쪽에서부터 김영순, 김이순, 정연심, 차이 라이린(대만), 윤익영, 윤진섭, 황두(중국), (한 사람 건너) 통역자, 이경모, 오세권, 임창섭, 김복기, 서성록, 조은정, 이경호, 정현, 김영호, 김병수 제씨.

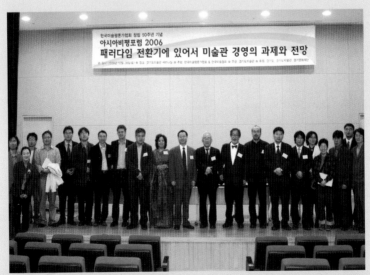

2006년 10월 26일 경기도미술관에서 열린 아시아비평포럼을 마치고 왼쪽부터 김병수, 장다은, 김경운, 오세권, 심철웅, 정용도, 왕쿤센(대만), 마르텐 뵈르테(스테데릭뮤지엄 부관장), 토시오 시미즈(가쿠슈인대 교수), 스시마 K 발전 인도트리엔날레 총감독), 윤진섭, 오광수, 윤우학, 이준, 서성록, 김성호, 김영순, 이선영, 고충환, 김진엽, 김복기 제씨.

슈양(중국)의 퍼포먼스 중 한 장면,
2011

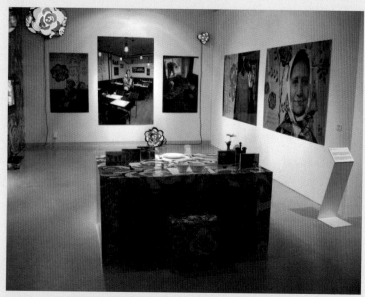

홍지윤 작, 〈인도에서의 10일〉, 예술의 전당 한가람미술관, 2010

2011년 창성동 소재
스페이스15에서 열린
국제상상대학(IUI) 창립 기념전

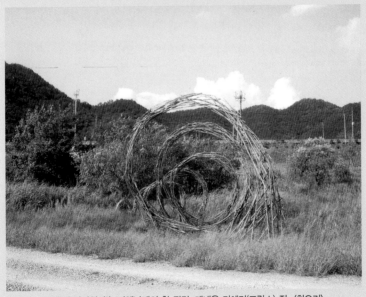

2012 금강자연미술 비엔날레의 한 장면. 테네울 티에리(프랑스) 작, 〈회오리〉

Han Q의 퍼포먼스 〈예술과 자본〉 중 한 장면. 2014

성능경의 이벤트 〈신문읽기〉 중 한 장면, 4인의 이벤트 서울화랑, 1976

제1부

1960–80년대 한국미술의 전개

ⓒ 테너울 티에리(프랑스 작), 〈회오리〉, 2012

1960-70년대 실험미술의 성과와 반성

　내가 기획한 〈空間의 반란-한국의 입체 · 설치 · 퍼포먼스 1967-1995〉전은 60년대 후반 이후의 한국 현대미술사에서 회화를 제외한 입체 · 설치 · 퍼포먼스의 역사를 조명해 보려는 의도를 지닌 것이었다. 1995년 8월 26일부터 9월 2일까지 서울시립미술관에서 열린 이 전시회는 제1부 〈역사자료전〉과 제2부 〈한국 입체 · 설치 · 퍼포먼스의 오늘전〉으로 구성되었다. 총 88명의 작가와 16개의 그룹[1]

1) 초대작가 및 그룹의 명단은 다음과 같다.
　제1부 : 〈한국 입체 · 설치 · 퍼포먼스의 역사자료전〉
　강국진 강하진 김관수 김구림 김영자 김용민 김용익 김장섭 김차섭 김찬동 김홍년 김홍주 문 범 박서보 박석원 박은수 박현기 서승원 성능경 심문섭 오상길 이강소 이건용 이 반 이승택 이태현 정강자 조성묵 지석철 최명영 최붕현 하종현 한만영 〈청년작가연립전〉(〈무〉 동인, 〈오리진〉, 〈신전〉 동인) 〈A.G〉 〈S.T〉 〈신체제〉 〈서울80〉 〈로고스와 파토스〉 〈난지도〉 〈메타복스〉 〈TARA〉 〈뮤지엄〉 〈황금사과〉 〈SUB CLUB〉 〈집단정신〉
　제2부 : 〈한국 입체 · 설치 · 퍼포먼스의 오늘전〉
　고명근 공성훈 권여현 김석중 김수자 김영진 김 윤 김정희 김형태 김 훈

이 초대된 대규모 전시회였다. 이 전시회는 한국의 아방가르드 미술을 조명해 봄으로써 이 분야가 우리의 현대미술에 끼친 영향과 역사적 의미를 묻고자 기획된 것이었다. 이와 관련하여 나는 "전시회를 기획하며"라는 글에서 다음과 같이 쓴 바 있다.

이상 간략히 살펴본 것처럼 한국의 전위미술은 일련의 궤적을 그리며 전개돼 왔다. 그 궤적의 제1선에는 항상 그 시대의 새로운 세대들이 동시대의 미의식을 선도해 왔다. 또한 통시적인 입장에서 볼 때 약 30년에 걸친 다양한 세대의 미적 산물들은 오늘 우리 미술의 내용을 형성하고 있다. 30여년이란 세월이 흘렀음에도 불구하고 우리 모두가 동시대에 살고 있기 때문이다. 그 기간에 걸쳐 나타난 미의식의 변화와 각 시기의 주요 쟁점을 살펴보자는 소박한 의도에서 이 기획전이 꾸며졌다. 이 전시회를 준비하는 과정에서 많은 의문이 떠올랐다. 초기의 그룹 동인 중 대다수는 왜 실험을 그쳤는가? 60년대의 작업과 오늘의 그것과는 본질적으로 어떤 차이가 있는가? 한 시기 동안만 활동하고 사라진 작가들에 대한 평가는 어떻게 내려질 것인가? 삶과 예술이란 제도 사이에는 어떤 경계가 존재하는 것일

문 주 박기원 박정환 박지숙 박창식 백광현 서동화 석영기 신영성 심영철 안성금 안원찬 안필연 양주혜 염주경 육근병 윤동구 윤동천 윤영석 이구산 이기봉 이 불 이상윤 이상현 이재복 이재삼 이정형 이준목 이홍수 임근우 전수천 정덕영 정상곤 조덕현 조 민 조헬렌 청색구조 최 욱 최정화 하민수 하용석 홍동희 홍성도 홍성민 홍승일 홍현숙

까? 이미 작업을 그친 작가의 작품에 대한 당대의 평가와 오늘의 평가 사이에 존재하는 판단의 근거는 무엇인가? 등등.[2]

1967년 12월, 중앙공보관에서 열린 〈청년작가연립전〉을 한국의 입체·설치·퍼포먼스의 효시라고 간주할 때,[3] 그 이후에 나타난 60-70년대 한국 전위미술의 성격과 한계를 살펴보자는 것이 이 글의 취지이다. 왜냐하면 위에서 제기된 질문들이 차분히 검토될 수 있는 충분한 시간적 거리를 우리는 확보하고 있기 때문이다. 이 점에 대하여 나는 비슷한 주제를 다룬 글 속에서 다음과 같이 쓴 적이 있다.

2) 윤진섭, 공간의 반란 - 한국의 입체·설치·퍼포먼스 1967-1995, 미술문화, 17쪽

3) 〈청년작가연립전〉을 한국의 입체·설치·퍼포먼스의 효시로 보는 평자들의 시각은 거의 공통적이다. "우리나라에 있어 그와 같은 새로운 시기를 획하게 하는 도화선이 된 것은 바로 앞서 말한 〈한국청년작가연립전〉이다. 이 연립전은 서로 이질적으로 보이는 세 그룹에 의해 구성된 전시회이다. 즉 〈오리진〉, 〈무동인〉, 〈신전동인〉이 그것이다."(이일, 변화와 모색, 그리고 실험-한국현대회화10년사, 앞의 책 34쪽)

"이 점에 비해 본다면 〈청년작가연립전〉이 보여준 다양한 의식의 개진은 적어도 60년대 전반의 미술상황과는 다른 기운을 충분히 예시한 것이 되었다. 우선 연립전에 나온 작품들을 분류해 보면, 팝아트와 네오다다적인 소비사회의 물질적 체험과 대중적 이미지의 수용, 옵티컬 아트의 시각적·기하학적 추상, 미술개념의 확대현상으로서의 환경예술과 해프닝 등 60년대에 전개된 현대미술의 전체적 경향을 포괄한 듯한 인상을 주었다. 혼란에 찬 활기란, 중심적 경향이 없기 때문이기도 하지만 침체현상을 벗어나려는 열기가 그 어느 때 보다도 넓게 확산되어 있었다는 데서 수렴되어진다. (오광수, 70년대 한국미술의 비물질화 경향, 앞의 책 47쪽)

"이러한 갱신운동은 67년 〈오리진〉, 〈무동인〉, 그리고 〈신전〉 동인 등 세단체가 주축이 되어 마련한 〈청년작가연립전〉에서 처음으로 표면화되었다. 이 전시회는 변화를 기다리던 사람들에게 희망을 안겨주었다. 앵포르멜 이후 "침체되었던 미술계에 활기를 불어넣어주었다는 점에서 67년도 최대 수확의 하나(방근택)"라는 평에서 우리는 이러한 기대에의 부응을 어느 정도 짐작할 수 있을 것이다."(서성록, 갱신과 전환: 60년대 말의 집단운동, 한국의 현대미술, 문예출판사, 144쪽)

이처럼 과거의 미술현상을 다각도로 조명하고자 하는 기획물들이 늘고 있다는 사실은 그만큼 우리화단의 역량이 풍부해졌다는 사실을 반증하는 것이기도 하면서 지난 시대의 미술이 이제는 미술사적인 정리와 평가가 이루어질 만큼 충분한 시간적 거리를 획득했다는 것을 의미한다. 이 점에 있어서는 70년대의 미술도 마찬가지이다. 70년대와 90년대의 초엽에 해당하는 오늘의 사이에는 80년대라고 하는 간격이 개재해 있기 때문에 좀 더 차분한 시각으로 지난 세월을 돌이켜 볼 수 있는 여유가 있다. (졸고, 70년대 한국 실험미술의 전개와 그 양상-이벤트, 오브제, 개념미술을 중심으로, 앞의 책, 71쪽)

그렇다면 60-70년대의 전위미술이 한국현대미술사에서 차지하는 위상과 의미는 과연 무엇인가? 이 문제를 검토하기 전에 우선 〈청년작가연립전〉에 대한 개략적인 소개와 70년대를 점유했던 미술운동에 대한 약간의 기술이 필요하다.

60년대 후반 화단의 정황에 대한 평자들의 공통적인 지적은 앵포르멜의 점진적인 쇠퇴를 둘러싼 여러 현상들과 관련된다. 1957년을 앵포르멜의 기점으로 간주할 때, 10년이 지난 뒤에 나타난 미술계의 정황은 이미 지리멸렬한 기색이 농후해 있었기 때문이다. 전후 혼란된 사회상과 궁핍한 시대상을 화폭에 담은 앵포르멜 세대들의 저항의식이 무뎌지면서 나타난 현상이었다. 사회가 점차 안정을 찾아가면서

앵포르멜 운동이 지녔던 본래의 의미가 퇴색되기 시작했고, 충만했던 도전의식이 점차 매너리즘에 빠져들기 시작한 것도 주된 원인 가운데 하나였다. 무엇보다 해외로부터 흘러들어오기 시작한 새로운 미술사조에 대한 정보가 이러한 쇠퇴를 촉발시킨 주요인이었다. 앵포르멜 역시 해외의 정보에 의존했던 미술운동임에 분명하지만, 60년대 후반의 정보 채널은 이보다 더욱 다각화돼 있었고 정보의 취득이 훨씬 용이했다. 뿐만 아니라 앵포르멜 세대들이 일본어 교육을 받은 계층이었음에 반해 60년대와 70년대의 미술을 주도한 세대들은 한국어에 보다 익숙했던 점도 세대 간의 단절을 야기한 원인 가운데 하나였다. 단절은 곧 새로운 언어의 등장을 예고한다는 점에서 〈청년작가연립전〉에서 비롯된 새로운 사조의 대두는 필연적이었다. 다음의 인용문들은 이 무렵의 화단정황을 짐작케 한다.

　　일반적인 연대 설정에 따라 1957년을 우리나라에 있어서 앵포르멜 도입의 해로 간주한다면, 이미 10년의 연륜을 맞이하게 되는 66-67년의 미술동향은 한마디로 이 추상표현주의의 쇠잔과 아울러 이를 극복할 새 세대의 무기력 내지는 부재로 특징지어진다. 이는 다시 말해서 한편에서는 그간 현대회화를 이끌어 오다시피 한 '앵포르멜 세대' 및 그 연합권의 기성세대가 이미 그 주도력을 잃고 현상유지의 겉치레 활동으로 자족하고 있었고, 또 한편으로는 새 세대가 그 제자리걸음의

타성을 뚫고 나갈 힘과 자신을 가꾸지 못하고 있었다는 말이 된다. 그나마 그동안 현대회화의 선도적 역할을 도맡아 온 조선일보 주최의 〈현대작가초대전〉(66년으로 햇수로는 10회째를 맞이했으나 전년과 이듬해에는 개최를 걸렀다)과 또 하나의 재야적 초대전인 〈세계자유문화회의 초대전〉(1962년 창설)에서도 이미 기진한 침체밖에는 찾아볼 수 없었다. (이 일, 변화와 모색, 그리고 실험-한국현대회화 10년사, 앞의 책 36쪽)

70년대에 접어들면서 가장 인상적인 현상으로 지적할 수 있는 것은 획일적이고 관념적인 미술의 틀에서 벗어나려는 다양화 경향이다. 추상표현주의란 중심적 경향에 응집된 폐쇄적 사고의 틀을 뛰어넘어 풍부하고도 다기한 양식실험과 조형의식의 추진이 두드러지게 나타났다. 중심적인 경향이 없다는 점에서 그것은 활기에 찬 혼란으로 지적되기도 했다. 우선 이러한 현상은 〈청년작가연립전〉을 통해서 엿볼 수 있다. 〈청년작가연립전〉은 당시 미술대학을 갓 나온 20대의 미술가들로 형성된 세 개의 그룹(〈무〉. 〈신전〉. 〈오리진〉)이 같은 장소에서 벌인 합동 전시였다. 그런데 비슷한 연령의 작가들임에도 불구하고 이들이 펼쳐 보인 조형의식은 퍽 폭넓은 것으로 나타났다. (오광수, 70년대 한국미술의 비물질화 경향, 앞의 책, 46쪽)

당시 〈청년작가연립전〉을 관람하고 전평을 쓴 평자들에 의하면 〈무〉, 〈신전〉, 〈오리진〉 등 신세대 작가들의 관심을

끈 서구사조는 팝아트를 비롯하여 네오다다, 옵아트, 오브제 중심의 신사실주의, 해프닝 등이었다. 이들은 앵포르멜 세대들이 미군부대에서 흘러나온 '라이프'지나 '타임'지의 미술기사를 보고 감각적으로 추상표현주의를 익혔던 것처럼 잡지나 신문을 통해 이러한 해외미술 조류를 익힐 수밖에 없었다. 한 가지 다른 점은 당시 앵포르멜의 이론 진작에 깊이 관여했던 방근택이 순전히 국내에서 서구사조의 이론을 접한 국내파였던 점에 비해 이들 신세대 작가들에게 새로운 정보를 제공했던 이일, 임영방, 유준상 등은 파리를 중심으로 현장을 체득하고 돌아온 해외파 평론가들이었다는 점이다. 이들은 당시 홍대에서 미술이론을 가르쳤던 이 일과 신예평론가로서 이들의 활동에 이론적 지원을 아끼지 않던 오광수에게서 적잖은 영향을 받았다.[4]

이 시기에 전시회를 주도했거나 새로운 미술운동의 중심에 서 있었던 신세대 작가들의 회고에 의하면 당시 사회의

4) 1967년 11월 11일 중앙공보관에서 있었던 한 강연회에서 이 일이 행한 '추상 이후의 세계미술동향'이란 주제와 한국 최초의 해프닝으로 간주되는 〈비닐우산과 촛불이 있는 해프닝〉의 대본을 오광수가 썼다는 사실을 통하여 짐작해 볼 수 있다. 이 해프닝은 〈청년작가연립전〉 오픈 날 최초로 실연되었다가 1995년 8월 26일 〈공간의 반란전〉에서 27년 만에 재연되었다. 〈비닐우산과 촛불이 있는 해프닝〉은 비닐우산을 든 김영자(〈무〉 동인 멤버)가 의자에 앉고, 그 주위를 촛불을 든 〈무〉 동인과 〈신전〉 동인 멤버들이 "새야 새야 파랑새야…"라는 민요를 부르며 돌다가 초로 우산을 찢는 것으로 끝을 맺는, 매우 단순한 전개과정을 지닌 것이었다. 이 세 그룹의 동인 명단은 다음과 같다.
〈무〉 동인 : 최붕현 김영자 임단(임명진) 이태현 문복철 진익상
〈신전〉 동인 : 강국진 양덕수 정강자 심선희 김인환 정찬승
〈오리진〉 : 최명영 서승원 이승조 김수익 신기옥 최창홍 이상락 함섭(함종섭)
(이 일, 한국미술, 그 오늘의 얼굴, 공간사, 1982,91-3쪽)

제반여건은 실험적이었던 이 운동이 설득력을 지닐 정도로 무르익지 못했던 것 같다. 4.19와 5.16으로 이어지는 혼란과 정치적 상황은 미술을 사회로부터 더욱 고립시키는 결과를 초래했다. 이는 예술과 생활의 혼융을 시도했던 해프닝이 한국적 상황에서는 단순히 눈요기 감의 데몬스트레이션이나 철없는 젊은이들이 벌이는 해괴한 짓거리쯤으로 여겨진 사실과 무관치 않다.[5]

당시 〈청년작가연립전〉에 출품된 작품들의 경향을 소상히 알 수 있는 자료는 거의 없다. 약간의 사진자료와 일부

[5] 〈청년작가연립전〉 오프닝에서 있었던 《비닐우산과 촛불이 있는 해프닝》 이후 약 3년간은 해프닝의 전성기였다. 김구림, 강국진, 정찬승, 정강자 등에 의해 이루어진 해프닝은 당시 장안에 화제를 불러일으켰다. 1968년 음악감상실 세시봉에서 있었던 《투명풍선과 누드》, 《한강변의 타살》(1968), 《사이비문화 장례식》(1970) 등은 문화 테러리스트로서 이들의 면모를 짐작케 하는 작품들이다. 이로 말미암아 당시 이들이 겪었던 수난을 다음의 글을 통해 엿볼 수 있다.
"사직공원 낮 12시 정각, 우리는 사이비 문화인에게 고하는 '선언문'을 낭독하고, 관속에 선언문을 집어넣고, 관위를 꽃으로 장식하고, 정찬승과 손일광이 꽃판을 멨다. 그리고 나는 "문화인 장례식"이라고 씌어진 피켓을 들고 앞장을 섰고, 강국진(김구림, 필자(정강자)의 착오임(필자 주))은 장례에 필요한 도구를 들고 뒤따랐다. 꽃판을 멘 우리의 장례행렬이 시작됐을 때 사직공원에서 광화문을 지나오는 동안 수많은 행인과 구경꾼들로부터 야유를 받았는데, 드디어 국회의사당(지금의 코리아나호텔) 앞에 이르렀을 때 경찰관에게 붙잡혔다.
남대문경찰서로 연행된 우리는 따로 나뉘어서 보호실에 들어가게 되었는데 나는 여자 보호실로, 그들은 남자보호실로 들어갔다. 보호실에는 이미 잡혀온 젊은 여자들이 많이 있었는데 그녀들은 내가 자기들의 동료쯤으로 보이는지 "얘, 너는 어디서 왔니? 양동? 회현동?"
"담배 가진 것 있어?"
나는 지린내가 몹시 나는 보호실 시멘트 바닥에 쭈그리고 앉았다. '나는 이제 어떻게 되나? 도대체 무엇이 잘못된 것인지'. 저녁이 되었다. 경찰관 한 명이 창살 밖에 와서 나에게 손짓하며 부른다.
"어디 알릴 곳은 없나?"
(정강자, 꿈이여 환상이여 도전이여, 소담출판사, 52쪽)

회원이 소장하고 있는 작품이 있을 뿐이다. 내가 〈공간의 반란〉전 자료집을 위해 발굴해 낸 사진자료에 의거해 볼 때 비닐이나 철판, 네온사인, 일상적 오브제 등을 이용한 작품들이 주류를 이루고 있었음을 알 수 있다.

60년대 후반의 미술상황은 한편에서는 이미 쇠잔해진 앵포르멜적 경향이, 다른 한편에서는 오브제와 설치, 해프닝과 같은 당시로서는 파격적인 경향이 대두되고 있었다. 그런 상황에서 열린 〈청년작가연립전〉은 한국 현대미술사의 전체맥락에서 볼 때 마치 실험운동의 전초전과 같은 소극적 의미를 다분히 지니고 있었다. 이러한 사실은 70년대 초반에 적극적인 활동을 펼쳤던 〈A.G〉와 〈S.T〉가 활발한 이론 연구를 통하여 이론적 무장을 기했던 점에 비쳐볼 때 〈청년작가연립전〉을 이룬 단체들에게서는 그와 같은 시도가 결여되었다는 사실과 무관치 않다. 또한 입체와 설치, 해프닝에 경도됐던 〈무동인〉과 〈신전〉동인 대다수가 훗날 구상이나 추상회화로 전환한 점도 당시 이들의 실험에 대한 의식이 치열하지 못했음을 말해준다.

"전위예술에의 강한 의식을 전제로 비전 빈곤의 한국화단에 새로운 조형질서를 모색 창조하여 한국미술 문화발전에 기여할 것"을 모토로 출범한 〈A.G〉는 학회지 발간 및 〈확산과 환원의 역학〉(1970), 〈현실과 실현〉(1971), 〈탈관념의 세계〉(1972)와 같은 일련의 주제전을 통하여 실험작업을 펼쳐나갔다. 미술평론가 김인환, 오광수, 이일과 김구림, 김차섭,

김한, 박석원, 박종배, 서승원, 신학철, 심문섭, 이승조, 이승택, 최명영, 하종현 등이 참여한 〈A.G〉는 오브제 중심의 설치작업에 치중함으로써 70년대를 통해 확산된 미술개념의 단초를 열어나갔다.

〈A.G〉가 출범한 70년대 초반은 실험미술을 표방한 단체들이 대거 등장하는 시기였다. 70년 〈신체제〉 그룹을 시발로 71년 〈S.T〉, 72년의 〈에스프리〉 등 2, 30대의 젊은 작가들이 주축이 된 미술단체들이 창립되었다. 이외에도 〈평면〉, 〈구조〉, 〈종횡〉 등이 결성되어 70년대는 가위 그룹의 전성시대를 맞게 된다. 이와 관련하여 나는 70년의 연이은 그룹결성과 대규모 전시회의 출범에 대해 다음과 같이 쓴 바 있다.

> 60년대 후반에서 70년대 초반에 이르는 시기가 숱한 동인그룹의 출범으로 대변되는 시기라고 한다면 70년대 초반에서 중반에 이르는 시기는 동인개념을 초월한 범화단적인 거대한 집합체의 결성으로 특징 지워진다. 72년의 〈앙데팡당〉을 비롯하여 74년의 〈서울 비엔날레〉와 〈대구현대미술제〉, 75년의 〈서울현대미술제〉 그리고 이어지는 강원, 부산, 광주, 전북, 〈현대미술미술제〉와 〈에꼴 드 서울〉(75)의 창립이 바로 그것이다.[6]

6) 윤진섭, 앞의 책, 74쪽

나의 이와 같은 시각은 동시대의 미술에 대한 한 평자의 다음과 같은 기술과 유사하다.

한국미술의 70년대는 몇 가지 점에서 서구와 궤적을 달리했던 점이 있다. 그 첫째는 집단적이며 특정 경향의 형식주의 미술의 활발한 이식과정을 겪었다는 점이다. 일찍이 미셸 타피에는 앵포르멜 선언에서 "이제부터 집단주의적 미술활동의 시대는 시효를 잃었다"고 천명했지만 우리의 현대미술은 앵포르멜로부터 서서히 집단주의가 싹트기 시작, 70년대에 들어서는 각기 형식미술의 소집단들이 전성기를 이루었으며 70년대라는 거대한 집단의 형식을 이루었다.[7]

이를테면 50년대부터 60년대에 이르는 앵포르멜의 지루한 전개가 하나의 양식에 의지한 집단화를 불러일으켰다면, 아상블라주, 팝아트, 옵아트, 하드 에지, 누보레알레즘 등으로 대변되는 60년대 후반은 소집단 활동을 통한 집단화를, 다시 70년대라는 여러 소집단들이 〈서울 현대 미술제〉라든가 〈앙데팡당〉, 〈에꼴 드 서울〉과 같은 대규모 전시를 통해 거대한 집단화를 이루는 경로를 거쳤던 것이다. 그러나 70년대 미술은 50년대와 60년대에 비해 훨씬 정교한 이론 체계와 보다 정확한 정보에 의존함으로써 서구사조의 단순한 수용이나 모방에서 벗어나 이를 독자적으로 해석, 수용하

7) 이용우, 표현적 익명성, 익명적 표현성, 앞의 책, 62쪽

려는 의지를 보여주었다. 여기에는 70년대를 주도했던 개념미술과 단색화 등 고도의 사고와 지적훈련을 요구하는 사조에 대다수 작가들이 경도됐던 사실과도 무관하지 않다.

서구사조에 대한 무비판적 수용의 자세에서 벗어나 독자적으로 해석하고자 한 당시 작가들의 태도는 결과적으로 한국 현대미술을 질적으로 한 단계 끌어올리는 결과를 가져왔다. 어설픈 모방의 태도에서 벗어나 세계를 비판적 내지는 분석적으로 보려는 자세는 당시 〈S.T〉 그룹이 가졌던 자체 세미나에서 조셉 코쥬드의 '철학이후의 미술'을 텍스트로 삼았던 예에서 잘 나타난다. 〈S.T〉 그룹은 '미술학회'를 표방할 만큼 미술에서 이론의 중요성을 강조한 단체였다. 회원 대다수가 개념미술이라든가 이벤트 등 고도의 논리와 철학적 사고가 요구되는 경향을 선호했다.

앞서 살펴본 것처럼 67년 〈청년작가연립전〉의 동인들이 지녔던 한계는 곧 그 시대의 한계이기도 했다. 서구사조에 대한 빈약한 정보와 감각적인 차원의 수용에서 헤어나지 못했던 이들 신세대 작가들은 70년대를 거치면서 일부는 아방가르드적 자세를 견지했으나 몇몇 작가들은 구상회화로 전환을 하지 않으면 붓을 꺾었다. 이는 〈A.G〉 그룹의 멤버들 대다수가 현재까지도 추상 및 실험작업을 지속하고 있는 것과는 대조적이다.

그러나 오브제를 중심으로 한 현대미술사의 맥락에서 볼 때 〈청년작가연립전〉 세대, 그중에서도 특히 〈무〉 동인과

〈신전〉 동인의 활동은 하나의 사건적 의미를 지닌다. 비록 대다수의 작가들이 몇 년간 지속된 실험 작업을 그치고 말았지만 이 땅에 오브제를 위주로 한 최초의 실험을 모색했다는 점에서 그 중요성은 간과할 수 없다. 70년대에서 80년대를 거쳐 현재에 이르는 한국현대미술의 한 줄기는 〈청년작가연립전〉 동인의 활동에서 출발을 보이고 있기 때문이다.

〈청년작가연립전〉을 구성한 세 단체의 동인들이 구미에서 유행하는 최신의 미술사조를 받아들여 침체에 빠진 화단의 돌파구를 찾기 위한 암중모색을 벌였다고는 하나 그러한 실험이 논리적 체계를 갖춘 심도있는 것이 못되었다는 데 이들 신세대 작가들의 한계가 있었다. 그들의 세대적 특징을 가리켜 4.19세대라고 잠정적으로 칭할 때, 4.19세대의 한계는 이들의 선배 세대인 6.25세대 곧, 앵포르멜 세대의 한계를 반복해 보여준 감이 없지 않다. 이는 한국의 근·현대미술이 그 형성과정에 있어 구미미술의 수용을 반복하지 않을 수 없었던 시대적 상황에 기인하는 것이기도 하다. 그러나 앵포르멜 세대들이 유럽의 앵포르멜이나 미국의 추상표현주의의 영향 아래 나름대로의 창작 조건에서 싸우고 있을 때, 6.25라고 하는 미증유의 전쟁체험이 이들에게 행위의 정당성을 부여해 주었던 반면,[8] 그들(4.19세대)은 불행

8) 당시 앵포르멜 운동을 주도했던 핵심작가 가운데 한 사람인 박서보는 최근의 좌담에서 이 점을 분명히 밝힌 바 있다. "한번은 최명영이 자신도 이북서 피난 내려왔고 전쟁을 경험했다고 하는 이야기를 들은 적이 있다. 그러나 그는 자기가 직접 전선에 나간 것이 아니라 부모의 손에 붙들려 다니며 체험

하게도 자신들의 미학적 실천을 정당화할 수 있는 정신적
내지는 시대적 배경을 업지 못했다. 전쟁을 몸으로 직접

한 세대다. 국군이든 인민군이든 붙잡히면 손에 총이 쥐어지던, 우리 전쟁
세대하고 최 선생 세대하고는 엄연한 차이가 있다. 그렇기 때문에 우리가
주동자가 될 수 있었다. 그런데 그런 상황 중에 천편일률적인 국전을 보니
도무지 믿어지지 않았다. 그건 국전이 지녀야 할 품위가 아니었다. 국전 초기
의 신선한 감각은 사라지고 묘사 일변도의 고루한 색채만 자욱했다. 출품작
들이 풍경이나 좌상 일색으로, 구태의연하기 짝이 없었다. 심한 반감이 치밀
어 올랐다. 그것은 무슨 거창한 이념적인 게 뒷받침되어서 일어난 반감이
아니라 전쟁체험으로 인한 거의 동물적인 반응이었다. 동물적인 반응이었다
는, 이 점은 분명히 짚고 넘어가야 한다. 그런데 여기저기 기록된 것을 보면
그런 상황은 염두에 두지 않고 그 때 '유럽에선 앵포르멜이 있었고, 미국에선
액션 페인팅이 있었다. 그러니 그 영향을 받은 것 같다'고 사실화(史實化)하
지만 그렇지 않다. 구체적인 영향을 직접 받은 것이 아니었다." (체험적 한국
현대미술상(像)-한국 현대미술 태동기의 표면과 이면, 좌담에서 박서보의
변, 한국미술 1997년 4월호, 81쪽)
박서보의 이러한 진술로 미루어볼 때 당시의 추상미술 형성이 '앵포르멜'이
라는 구체적인 명칭 하에 이루어졌던 것 같지는 않다. 이 점은 방근택의
다음과 같은 진술과 일치한다. "이것을 위해 나는 당시의 주로 나의 전평,
평술(評述)(당시 소위 앵포르멜 운동에 관한 지상을 통한 공식발표는 이것이
가히 원전적인 것이라고나 할까) 등의 스크랩을 꺼내어 당시(1950년대 말-60
년대 중반)를 이성적으로 회고하며, 그 정확한 원체험을 이 기회에 정당하게
서술함으로써, 당시의 일에 관해 그 이후 일부 작가와 평자 등에 의해 자기중
심적으로 분식(粉飾)되어온 엉뚱한 왜곡을 바로잡기 바라며...... (중략)
여기에 (소위)란 괄호안의 단서를 붙인 이유는 처음에는 '앵포르멜'이라는
한 스타일의 의식이 없이 그저 '전적인 추상회화'라는 자기탈피적인 목표를
지향, 전혀 독립적인 상태에서 암중모색으로 작화를 하던 때였기 때문이다."
또한 방근택은 같은 글속에서 우리나라에서 처음으로 '앵포르멜'이라는 용
어가 등장한 때는 1958년으로, 3월 11일에서 12일까지 이틀간에 걸쳐 연합신
문에 실린 자신의 평문에 이 용어가 보인다고 증언하고 있다. "표현주의적
바탕에 기조를 둔 현실과의 인상에서 아르퉁이나 슈네이데에게 더 공감이
가는 이유를 밝힐 필요가 있으며...... 소위 앵포르멜 회화가 더 기호에 당기는
이유도 여기에 있다."
이 앵포르멜이라는 말은 같은 해에 다시 등장하고 있음을 볼 수 있다. "한국
의 신세대들이 결속하여 있는 현대미협이 이제 3회째의 전시로써 새로운
물음을 내걸고 있다. 이네들에게서 우리가 가장 흥미있게 보는 것은 바로
그녀들의 출발점이다. 이 회의 성격이 어느덧 그 방향을 알려주는 고비에
들어선 감이 있는데 그것이 바로 '앵포르멜의 한국적 성격'을 암시해주고
있다는 데 더욱 주목할 만한 문제를 내걸고 있다." (방근택, 신세대는 무엇을
묻는가-현미협 3회전을 보고, 연합신문, 58년 5월 23일 자)

체험한 세대들이 황폐한 정신적 공황을 앵포르멜이라는 비정형의 양식을 통해 조형화할 때, 그러한 행위에 수반하는 의식은 어쩌면 2차 세계대전을 겪었던 유럽의 앵포르멜 세대들의 그것과 동질의 것이었는지도 모른다. 물감을 짓이겨 바르고, 긁어내고, 마구 뿌리는 행위의 난폭성이 전쟁의 광포성狂暴性과 등가적 이미지를 보여준다는 점에서 더 할 나위 없는 설득력을 얻기 때문이다.

4.19세대가 지녔던 한계는 곧 당대의 미술계를 둘러싼 제반 환경과 밀접한 관련을 갖는다. 서구미술 사조에 대한 정확한 이론의 부재와 정보의 부실, 이와 관련된 비평이 취약한 상황에서 귀동냥으로 익힌 해외미술의 첨단사조에 대한 수용은 감각적인 차원의 것이 아닐 수 없었다. 뿐만 아니라 당시의 사회적 환경은 이들의 전위적 실험 작업이 설득력을 지닐 수 있으리만치 대중적 공감을 얻을 수 있는 성숙한 산업사회가 아니었다는 점도 이러한 한계를 실감케 하는 부분 가운데 하나이다. 당시 〈신전〉 동인의 전신이라고 할 수 있는 〈논꼴〉 동인의 선언문은 참여 작가들의 뜨거운 열정에 비해 추상적인 어사語辭로 이루어져 있음을 보여준다.

일체의 타협과 형식을 벗어나는 시점에서 우리는 항시 자유로운 조형의 기치를 올린다.

1. 새 시대에 참여하는 '자유에의 의식'을 우리의 조형조건으로 한다.

2. 우리는 극단적인 시간의 창조적 변화를 조형의 윤리로 삼는다.

3. 기성의 무분별한 감성에서 벗어나 지성의 발판에서 형성의 모럴을 추구한다.9)

9) 한영섭, 고속도로 선상에서, 강국진화집, 284쪽. 당시 〈청년작가연립전〉은 이렇다할 선언을 제시하지 않고 있었다. 단지 〈논꼴〉 동인의 선언문을 통하여 이들 4.19세대들의 의식의 편린을 짐작해 볼 수 있을 뿐이다. '논꼴'이란 명칭은 무악재 너머에 있던 홍제동 화장터 근처의 지명에서 유래한다. 1964년 당시 홍익대 졸업반이었던 강국진, 정찬승, 한영섭, 김인환, 최태신, 양철모, 남영희 등이 공동작업실에 모여 〈논꼴〉 동인을 창립하고 이듬해에 창립전을 가졌다. 이들은 또한 동인지 '논꼴아트'를 발간 하는 등 이론을 병행하는 의욕을 보였다. 이 책자는 1호의 발행으로 그치고 말았다. 〈논꼴〉그룹은 3회의 전시(서울에서 2회, 부산에서 1회)를 끝으로 해체되고, 김인환, 정찬승, 강국진 등 기존의 논꼴 멤버에 양덕수, 정강자, 심선희 등이 가세하여 〈신전〉 동인을 출범시킨다. '논꼴아트'는 이경성, 유준상, 오광수 등 미술평론가와 김동리, 문덕수 등 문인들의 글을 싣고 있다.

〈논꼴〉 동인의 선언문에서 보이는 이 다소 애매한 추상성은 그러나 다음에 인용하는 전 세대의 주정적인 문구보다는 구체성을 띄고 있다. "오늘 모든 안존과 환락으로 통하는 문은 우리들의 눈앞에서 차단되었다. 현실은 차디찬 벽이 되어 우리들의 눈앞에 놓여 있다. 어린 십대에 전쟁을 겪은 우리들에겐 아무리 돌이켜 보아야 젊다는 이외에 이렇다 할 잘못이 없다. …… 우리들은 새삼 이 자리에서까지 전시대인의 과오를 규탄하고 그들에게 역사의 책임을 물어 우리들의 입장을 변호할 생각은 추호도 없다. 모든 것은 있었던 그대로 충분하다. 지금은 행동을 결행할 때다. 우리들은 행동하면 그 뿐이다. 원컨대 우리들에게 행동할 수 있는 자유를. 그리고 창조 시현할 수 있는 자유를 달라!"(1960년 〈벽동인회〉 선언문에서 발췌)

"그러니까 그것은 모든 것이 용해되어 있는 상태다. '어제'와 '이제', '너'와 '나' '사물' 다가 철철 녹아서 한 곳으로 흘러 고여 있는 상태인 것이다. 산산히 분해된 '나'의 분신들은 여기 저기 다른 곳에서 다른 성분들과 부딪쳐서 뒹굴고 있는 것이다. 이 작위가 바로 '나'의 창조행위의 전부인 것이다. 그러니까 그것은 고정된 모양일 수 없다. 이동의 과정으로서의 운동 자체일 따름이다. 이는 '나'에게 허용된 자유의 전체인 것이다. 이 오늘의 절대는 어느 내일 결정하여 핵을 이룰지도 모른다. 지금 '나'는 덥기만 하다. 지금 우리는 지금 지글 끓고 있는 것이다."(현대미술가협회·60년미술가협회연립전 선언문, 1961년 10월)

"해진 존엄들 여기 도열한다. 그리하여 이 검은 공간속에 부둥켜안고 홍소한다. 모두들 그렇게도 현명한데 우리는 왜 이처럼 전신이 간지러운가. 살점 깎으며 명암을 치달아도 돌아오는 마당엔 언제나 빈손이다. 소득이 있다면

60년대의 한국 현대미술이 그 의식의 지평에 있어서 낭만적인 입장에서 벗어나지 못했다는 취약점을 드러내고 있다면, 몇 년 후 70년대 실험미술 운동의 본격적인 출발을 보이는 〈A.G〉의 선언문은 보다 개념화된 문장으로 지향점을 구체적으로 적시하고 있다는 점에서 극명한 대비를 보여준다.

가장 기본적인 형태로부터 우리 일상생활의 연장선에서 벌어지는 이벤트에 이르기까지, 또는 가장 근원적이며 직접적인 체험으로부터 관념의 응고물로서의 물체에 이르기까지 오늘의 미술은 일찍이 없었던 극한적인 진폭을 겪고 있는 듯이 보인다. 이제 미술행위는 미술 그 자체에 대한 전면적인 도전으로써 온갖 허식을 내던진다. (중략) 다시 말하거니와 예술은 가장 근원적이며 단일적인 상태로 수렴하면서 동시에 과학문명의 복잡다기한 세포 속에 침투하며, 또는 생경한 물질로 치환되며, 또는 순수한 관념 속에서 무상의 행위로 확장된다. 이제 예술은 이미 예술이기를 그친 것일까? 아니다. 만일 우리가 그 어떤 의미에서건 '反=藝術'을 이야기한다면 그것은 어디까지나 예술의 이름

그것은 광기다. 결코 새롭지도 희안하지도 않은 이 상태를 수확으로 자위하는 까닭은 그것이 이른바 새로운 가치를 사정할 수 있는 기본적인 생리이기 때문이다."(1962년. 8. 18 〈악뚜엘〉 제3선언, 이상 세 개의 선언문은 김달진 지음 《바로보는 한국의 현대미술》 (도서출판 발언 1955)에서 재인용한 것임) 〈A.G〉의 선언문이 그 이전에 나타난 제 단체의 선언문과 다른 점은 지향점을 분명히 표명하고 있다는 점이다. 〈A.G〉는 자신들의 미학적 실천이 '반예술(反藝術)'에 토대를 두고 있음을 분명히 밝힘으로써 전위적 입장에 서있음을 천명하고 있다. 이러한 일련의 선언문을 통하여 우리는 격정(앵포르멜)에서 '감성과 지성의 중간항(논꼴)'을 거쳐 개념화(A.G)로 나아가는 의식의 추이를 엿볼 수 있다.

아래서이다. 오늘날 우리에게 주어진 과제, 그것은 바로 영도에 돌아온 예술에게 새로운 생명의 의미를 부과하는데 있는 것이다. (A.G. 확장과 환원의 역학, 1970)

물론 이 문제를 검토하는데 있어서 문장을 통한 단순 비교는 성립되지 않는다. 그 이유는 앞서 인용한 〈논꼴〉 동인의 창립 선언문이 작가들에 의해 작성된 것임에 반해 〈A.G〉의 그것은 미술평론가에 의해 기술된, 보다 전문적인 내용으로 이루어져 있기 때문이다. 그러나 〈A.G〉 그룹이 당대의 실험미술 진작에 선도적 역할을 한 세 사람의 미술평론가를 동등한 회원자격으로 영입했다는 사실 자체는 이 단체의 전문적인 성격과 화단내의 위상을 말해준다. 대다수의 회원이 〈청년작가연립전〉 멤버보다 선배세대로 구성된 〈A.G〉 그룹은 전위미술에 대한 선명한 방향성을 내세워 그룹 활동을 전개해 나갔다. 이 과정에서 일단의 평론가들이 방향설정 및 이론 전개의 구심점 역할을 했던 것이다.[10] 이러한

10) 〈A.G〉의 창립멤버는 다음과 같다. 곽훈, 김구림, 김차섭, 박석원, 박종배, 서승원, 이승조, 최명영, 하종현(이상 작가), 이일, 김인환, 오광수(이상 미술평론가). 이 단체는 1974년 〈제1회 서울 비엔날레〉를 끝으로 해체하게 되는데, 이 때의 회원은 김구림, 김동규, 김한, 박석원, 서승원, 신학철, 심문섭, 이강소, 이건용, 최명영, 하종현 등이다. 〈청년작가연립전〉의 멤버 가운데 〈A.G〉 회원의 명단에 보이는 사람은 〈오리진〉의 서승원과 최명영 2인 뿐이다. 한편, 〈청년작가연립전〉을 끝으로 해체된 〈무〉 동인'과 〈신전〉 동인은 70년대를 통해 이합집산의 양상을 보인다. 〈신전〉 동인 가운데 강국진, 정찬승, 정강자가 지속적인 해프닝을 통해 언더그라운드 활동을 보이는 반면, 〈무〉 동인의 이태현, 최붕현, 〈신전〉의 강국진, 정찬승 등은 한영섭, 최태신, 이묘춘, 김정수, 전창운, 김기동 등과 함께 1974년에 〈무한대〉 그룹을 결성한다. 한편, 70년대의 그룹 활동과 관련시켜 볼 때, 한 가지 두드러진 양상은 그룹

〈A.G〉그룹의 성격은 과거의 앵포르멜이나 〈논꼴〉 동인, 〈무〉, 〈신전〉, 〈오리진〉 그룹 혹은 70년대의 비슷한 시기에 창립을 본 〈신체제〉, 〈S.T〉 등 유사한 성격을 지닌 실험 그룹들과 현격한 차별화를 이루는 것으로서, 창립선언문에서 엿보이는 것처럼 강한 엘리티즘의 표방과도 무관치 않다. 즉, 이들은 "전위예술에의 강한 의식을 전제로 비전빈곤의 한국 화단에 새로운 조형질서를 모색 창조하여 한국 미술 문화 발전에 기여한다"[11]는 점을 분명히 밝힘으로써, 앵포르멜 이후 쇠잔해진 한국 현대미술의 방향성 모색에 대한 적극적인 의지를 보였던 것이다.

의 이합집산 현상이다. 이는 화단의 양상이 소규모 그룹 활동 중심에서 70년대 중반이후에 대규모 미술제 중심으로 개편되는 현상을 반영하는 것이다. 〈에꼴 드 서울〉(1975년 창립), 〈대구 현대미술제〉(1974년 창립), 〈앙데팡당〉(1972), 및 강원, 부산, 전북, 광주 '현대미술제' 등은 페스티벌적 성격이 짙었던 당시의 대규모 미술제들이다. 1974년 〈A.G〉가 〈제1회 서울 비엔날레〉를 끝으로 해체되고 그 이듬해에 출범한 〈에꼴 드 서울〉의 초대작가는 다음과 같다.
김구림 김동규 김용익 김종근 김종학 김홍석 박서보 박석원 서승원 송정기 송번수 심문섭 엄태정 이강소 이동엽 이 반 이상남 이승조 이향미 정찬승 최대섭 최명영 최병찬 한영섭
여기에 덧붙여 70년대 초반에 두드러진 활동을 보인 단체와 동인명단은 다음과 같다.
〈신체제〉(70년 창립) : 김수평 윤건철 김창진 이강소 이주영
〈S.T〉(71년 창립) : 이건용 박원준 김문자 한정문 여운
〈에스프리〉(72년 창립) : 김광진 김영수 김태호 노재승 양승욱 이병용 이일호 전국광 황효창
〈20대현대작가전〉(73년) : 김영수 김주영 김진석 남상균 김태호 백금남 엄기홍 여명구 이두식 이병용 이종남 이완호 이원화 허황 홍민표
11) 한국아방가르드 협회 발행 AG, No.3 1970, 이 책자는 1970년 5월 1일부터 7일까지 중앙공보관에서 열린 〈70년 AG전〉 카탈로그를 동시에 수록하고 있는데 "확장과 환원의 역학"이란 부제를 달고 있는 이 전시회의 참여작가는 다음과 같다. 김구림, 김차섭, 김한, 박종배, 박석원, 서승원, 신학철, 심문섭, 이승조, 이승택, 최명영, 하종현.

한국 현대미술사에 있어 70년대 미술이 차지하는 위상은 미술 및 미술행위에 대한 반성이 철학적으로 검토되기 시작했다는 사실과 무관치 않다. 70년대 중반이후에 본격적으로 이루어진 이러한 미학적 실천에 영향을 미친 것은 이른바 그린버그 류의 모더니즘 비평이론과 개념미술의 수용이다. 형식주의의 전통에서 회화의 근간을 이루는 매체의 본질규명에 초점을 맞춘 그린버그의 비평이론은 주로 미술평론가 이일에 의해 소개되었는데 이는 70년대를 통하여 단색화의 형성에 간접적인 영향을 미쳤다. 70년대의 단색화를 가리켜 '성숙된 미적 모더니티의 획득'이라고 부를 때, 이는 단순히 서구사조의 국내 수용을 의미하는 것은 아니고 독자적인 예술적 성과물을 통한 차별화가 이루어졌음을 뜻한다.[12] 개념미술이 70년대 한국현대미술에 미친 영향은 미술 내지는 미술행위에 대한 반성 능력을 배양시켰다는 점에서 찾아볼 수 있다. 이러한 사실은 실험미술을 표방했던 〈S.T미술학회〉가 세미나에서 당시 개념미술의 정전正典으로 간주된 죠셉 코주드의 '철학이후의 미술'을 텍스트로 삼았던 일과 구조주의 이론이 소개되기 시작한 예, 또는 작업과 관련된

12) 70년대 미술을 다룬 많은 비평문 가운데 나타난 공통적인 현상은 단색화의 본질 규명에 대한 것이다. 미술평론가 이 일, 오광수, 김복영 등에 의해 시도된 일련의 비평작업은 서구미술에 대한 일방적 수용의 태도에서 벗어나 특정한 시기에 한국미술에 나타난 미적 성과를 근거로 미적 가치의 독자성을 문제 삼고 있다. 이일의 '원초주의', 오광수의 '비물질화의 경향', 김복영의 '근대적으로 사고하는 이념에로의 전환' 등은 70년대 단색화의 미적 모더니티와 관련된 진술들이다.

작가들의 담론이 논리적 · 사변적 성격을 띠기 시작했던 경향에서 엿볼 수 있다. 그러나 70년대 미술 역시 그 나름대로의 한계를 지니고 있었다. 그것은 전통 부재의 상태, 다시 말하면 '안티反'를 걸 수 있는 전범이 없는 상황에서 나올 수밖에 없는 '이식문화'의 허약성을 확인하는 일이기도 했던 것이다.[13]

〈한국의 추상미술 40년, 재원, 1997〉

13) 70년대 당시의 사변적인 논법과 구미미술 사조에의 지나친 경사는 장기화된 군부의 집권 등 정치 정세와 맞물려 80년대 들어와 민중미술이 출현하게 되는 빌미가 되고 있다.

"돌아보건대, 기존의 미술은 보수적이고 전통적인 것이든, 전위적이고 실험적인 것이든 유한층의 속물적인 취향에 아첨하고 있거나 또한 밖으로부터의 예술 공간을 차단하여 고답적인 관념의 유희를 고집함으로써 진정한 자기와 이웃의 현실을 소외, 격리시켜 왔고 심지어는 고립된 내면적 진실조차 제대로 발견하지 못해 왔습니다." (〈현실과 발언〉 창립취지문)

"오늘날 미술계의 상황을 살펴보건대, 개항이래의 전 시기는 외래의 미술사조와 전승된 미술형식이 소용돌이를 이룬 미적 가치관의 혼란기였습니다. 오탁된 미술제도의 강력한 힘에 편승한 그간의 미술은, 모더니즘에 부응하는 전위적 미술이든, 과거의 외형적 유산에 집착하는 보수적 미술이든 결과적으로 삶과 유리된 미적 가치관만 양산하였습니다. 전자는 구미미술의 외형적 재탕에 그침으로써 삶이 배제된 창백한 형식주의를 초래하였고, 후자는 현실적 삶의 상황에 접근하기를 회피하거나 이를 왜곡시킴으로써 시대정신이 박약한 안일주의에 머무르고 있습니다." ('삶의 미술전' 선언문)

1960-70년대의 한국 전위미술

한국 현대미술사에서 1967년이 지니는 의미는 각별한 데가 있다. 이 해에 '현대미술실험전'이란 타이틀을 내 건 제2회 〈무동인전〉(6.27-6.26, 중앙공보관화랑)에 일상적 사물을 주재료로 한 입체작품들이 대거 등장했기 때문이다.[14] 당시 한국의 미술계는 1957년에 〈현대미술가협회〉의 창립을 기점으로 발화한 앵포르멜의 열기가 쇠잔해지고 있을 때였다. 1930년대 출생의 작가들이 주도했던 앵포르멜은 6.25전쟁이 남긴 정신적 상흔과 혹독했던 전쟁 체험을 바탕으로 생성된 미술운동이었다. 그러나 약 10여 년의 세월이 흐르는 동안 비정형에 뿌리를 둔 앵포르멜은 더 이상 진전시켜 나갈 수 있는 미술운동으로서의 명분이나 조형적 에너지를

14) 이에 대한 보다 상세한 내용은 김미경 저, 한국의 실험미술, 2003, 시공사, 31-41쪽을 참고할 것.

보여주지 못했다. 이때를 틈타 새롭게 등장한 것이 바로 오브제와 설치였다. 그 배경이 되는 1960년대 중후반의 사회적 상황은 소위 '조국 근대화'로 일컬어지는 경제개발 우선 정책에 의해 소비가 증가하고 있었으며, '바캉스' 붐이 일고 있었다. [15)

〈무동인〉이 선도했던 일상적 오브제의 등장은 이러한 사회적 여건이 조성되었기 때문에 가능했다. 당시 제2회 〈무동인전〉에 출품한 최붕현의 〈인간2〉에는 맥주병과 플라스틱 1회용 컵이 등장하고 있는데, 이는 대중 소비사회의 맹아를 보여주는 증거가 아닐 수 없다. 대중 소비사회의 일면을 보여주는 본격적인 작품의 등장은 같은 해에 열린 〈청년작가연립전〉[16)(1967.12.11~12.16, 중앙공보관 화랑)에 이르러서였다. 〈무동인〉, 〈신전동인〉, 〈오리진〉 등 홍익대 출신의 3개 그룹이 연립전 형식으로 연 이 전시회에 정강자의 〈키스 미〉, 심선희의 〈미니1〉과 같은, 당시의 유행 현상을 반영하는 작품들이 대거 등장하게 된 것이다. 입술을 크게 확대한 정강자의 〈키스 미〉에는 선글라스를 쓴 여성의 두상이 보였으며, 심

15) 제2차 경제개발5개년 계획이 공표된 때는 1966년. 이 해 5월 31일에는 외환보유고가 3억을 돌파하였으며, 5월 3일에는 제6대 대통령선거를 실시 박정희 후보가 110만 표 차로 대통령에 당선되었다. 이해에 바캉스 붐이 일기 시작했고, 미니스커트가 유행했다. 히트곡은 〈안개〉, 〈가슴 아프게〉 등등. (개항100년 연표자료집, 신동아 1976년 1월호 별책부록)

16) 〈청년작가연립전〉에 참여한 단체와 멤버는 다음과 같다.
 〈무동인〉 : 김영자, 문복철, 임단, 이태현, 진익상, 최붕현.
 〈신전〉 동인 : 강국진, 김인환, 양덕수, 심선희, 정강자, 정찬승.
 〈오리진〉 동인 : 김수익, 서승원, 신기옥, 이승조, 최명영.

선희의 작품은 제목에서 볼 수 있듯이 미니스커트로 대변되는 여성의 복식을 소재로 한 것이었다.

〈무동인〉과 〈신전동인〉에 의해 주도된 입체와 설치, 〈오리진〉이 주도한 기하학적 추상의 대두는 당시의 화단에 새로운 감수성과 매체로 무장한 신세대의 등장을 예고하는 신호탄이었다. 그것은 또한 신구세대간 갈등의 첫 출발이기도 했다. 왜냐하면 이 전시를 기점으로 오브제 미학에 바탕을 둔 〈A.G〉(1969년 결성. 1970년 창립전 개최), 〈S.T 조형예술학회〉(71년 제1회전 개최, 국립공보관)와 같은 전위적 실험 그룹이 태동을 보였기 때문이다. 오브제와 설치는 '탈脫 평면'을 시도했다는 점에서, 기하학적 추상은 격정적 내지는 주정적인 추상표현주의의 틀에서 벗어나 엄격한 화면 구성을 의도했다는 점에서 앵포르멜 세대의 화풍과는 매우 대조되는 것이었다. 그러나 1970년대에 등장한 많은 전위적 실험미술 집단의 활동에도 불구하고 1970년대에는 흑백 단색화Dansaekhwa의 경향이 일종의 붐처럼 일어나게 되는데, 이는 미협의 헤게모니 장악을 통한 앵포르멜 세대의 재등장을 의미하는 것이다.[17]

지금으로부터 약 11년 전인 1995년에 〈공간의 반란-한국의 입체 · 설치 · 퍼포먼스 1967-1995〉(1995.8. 26-9. 2)란

17) 흑백 단색화(Dansaekhwa)의 등장과 확산은 〈에꼴 드 서울〉(1975년 창립), 〈앙데팡당전〉(1972), 〈서울현대미술제〉(1975), 〈대구현대미술제〉(1974) 등등 대규모 전시회를 통해 이루어졌다. 당시 활동했던 단색화 작가로는 박서보, 정창섭, 권영우, 윤형근, 정상화, 김종근, 하종현, 윤명로, 김홍석, 최대섭, 서승원, 최명영, 박장년, 김진석, 이동엽, 허황, 최병소, 김용익, 진옥선, 이상남 등등이다.

전시를 통해 1960년대 중반에서 70년대에 이르는 시기의 한국 현대미술을 다룬 경험이 있는 나의 입장에서 이번에 국립현대미술관이 주최한 〈한국미술 100년 전〉의 2부를 보는 감회는 각별했다. 그 당시 나는 서울시립미술관 정도 600주년 기념관이란 제한된 공간에 약 30년에 걸쳐 이 땅에서 활동한 작가들과 미술인들이 벌인 미술운동을 전시의 형태로 담아낸다는 것이 결코 쉽지 않은 일이라는 사실을 깨달았기 때문이다. 그때 서문의 말미에서 나는 다음과 같이 자문을 한 바 있다.

이상 간략히 살펴본 것처럼 한국의 전위미술은 일련의 궤적을 그리며 전개돼 왔다. 그 궤적의 제1선에는 항상 그 시대의 새로운 세대들이 동시대의 미의식을 선도해 왔다. 통시적인 입장에서 볼 때 약 30년에 걸친 다양한 세대의 미적 산물들은 오늘 우리 미술의 내용을 형성하고 있다. 30여년이란 세월이 흘렀음에도 불구하고 우리 모두가 동시대에 살고 있기 때문이다. 그 기간에 걸쳐 나타난 미의식의 변화와 각 시기의 주요 쟁점을 살펴보자는 소박한 의도에서 이 기획전이 꾸며졌다. 이 전시회를 준비하는 과정에서 많은 의문이 떠올랐다. 초기의 그룹 동인 중 대다수는 왜 실험을 그쳤는가? 60년대의 작업과 오늘의 그것과는 본질적으로 어떤 차이가 있는가? 한 시기 동안만 활동하고 사라진 작가들에 대한 평가는 어떻게 내려질 것인가? 삶과 예술이란 제도 사이에는 어떤 경계가 존재하는 것일까? 이미 작업을

그친 작가의 작품에 대한 당대와 평가와 오늘의 평가 사이에 존재하는 판단의 근거는 무엇인가? 등등.[18]

정확한 사실史實에 근거하지 않는 한, 전시기획은, 특히 그것이 오늘의 것을 대상으로 한 것이 아니라 과거의 것을 대상으로 했을 경우 여러 가지 난점을 안고 있기 마련이다. 내 경우에 〈공간의 반란〉을 기획하면서 느낀 난점은 아방가르드 운동의 초기에 왕성한 활동을 벌이나 중난한 작가들에 대한 평가와 관련된 것이었다. 이러한 작가들은 대략 첫째, 아방가르드의 실천을 도중에 그만두고 아카데믹한 화풍이나 구상 혹은 온건한 추상으로 선회한 경우, 둘째, 작품 활동을 아예 중단한 경우로 대별된다. 앞에서 인용한 문장의 맨 마지막 질문, 즉 이미 작업을 그친 작가의 작품에 대한 당대의 평가와 오늘의 평가 사이에 존재하는 판단의 근거와 관련시켜 볼 때, 미술사적 맥락에서의 작가의 위치란 매우 유동적일 수 있다는 사실을 염두에 두지 않으면 안 된다. 이는 작가가 운동사적으로 역사에 남는 문제와 작가 개인으로서 미술사에 뚜렷한 위치를 확보하는 문제는 전혀 별개일 수 있다는 것을 의미한다. 전시기획이란 특수한 활동이 지닌 맹점은 여러 형태로, 전혀 예기치 못한 곳에서 나타나게 마련이다. 이러한 맹점은 전시기획의 콘셉트나

18) 윤진섭, 전시회를 기획하며, 〈공간의 반란-한국의 입체·설치·퍼포먼스 1967-1995〉, 미술의 해 조직위원회 발행 도록, 1995, 17쪽.

주제가 불명확할 때 더욱 빈번히 불거지게 마련이지만, 아무리 노련한 전시기획자라도 예상치 못했던 복병을 만나는 일은 흔하다. 그래서 객관적 기준이란 것이 필요한지도 모른다. 그러나 엄밀한 의미에서 객관적 기준이란 없다. 과거의 어떤 미술현상이나 미술 운동에 대한 일정한 시점時点에서의 해석은 늘 열려져 있게 마련이며, 전시기획자의 독자적인 시각에 의해 새롭게 정의되거나 해석될 여지가 있기 때문이다.

〈청년작가연립전〉 동인의 대두는 한국미술계에 오브제와 설치, 퍼포먼스의 등장을 알리는 공식적인 첫 신호탄이었다. 그것은 회화와 조각이라는 본질적인 미술의 영역을 떠나 비예술적인 사물과 사건을 제시함으로써 '예술과 일상'의 혼용을 통해 '총칭적인 예술the generic art'[19]의 개념 속에 포섭되는 것으로 해석된다. 가령 이태현의 〈명2命2〉1967의 경우, 그가 제시한 검정색 고무장갑은 가공을 하지 않은 기성품ready-made이다. 이 작품은 마르셀 뒤샹의 자전거 바퀴나 변기처럼 회화의 역사적 문맥에서 이탈해 있다. 〈오리진〉[20] 그룹을 제외한 〈무동인〉과 〈신전동인〉이 관심을 기울인 각종 기성품, 소음, 해프닝 등등은 회화에서의 '질quality'이나

19) 이 개념과 관련된 상세한 논의는 Thierry de Duve의 "The Monochrome and Blank Canvas"를 참고할 것. 출전:Thierry de Duve, 〈Kant after Duchamp〉, October, The MIT Press, 1998. pp. 199-279.

20) 〈청년작가연립전〉에 참여한 그룹 중 회화를 추구한 유일한 단체는 〈오리진〉이었다. 당시 〈오리진〉 멤버들은 기하학적 추상을 시도하였다.

'예술적 완성도'와 같은 미적 판단 기준이 아닌 비非미적인 기준들, 즉 사회, 정치, 경제적 상황에 의거하여 해석될 필요가 있다.

나는 〈공간의 반란〉을 계기로 전후 한국 현대미술사에서 오브제와 설치, 퍼포먼스가 차지하는 위상과 계보를 통시적으로 재구성하고자 시도하였으며, 2000년에 출간된 저서를 통해서는 전위avant-garde의 입장에서 본 미술운동사의 측면에서 이 문제를 다루고자 하였다.[21] 1909년, 고희동이 유화를 배우기 위하여 도일한 이래, 일제시대와 6.25전쟁을 거쳐 앵포르멜에 이르는 60여 년에 걸친 회화의 역사에

21) 〈공간의 반란: 한국의 입체 · 설치 · 퍼포먼스 1967-1995〉는 이 분야의 미술을 통시적 입장에서 살핀 국내 최초의 전시였다. 이 전시와 함께 전후 한국의 현대미술을 형성한 두 줄기의 대강, 즉 추상회화와 입체, 설치, 퍼포먼스가 중심을 이루는 '탈脫캔버스' 운동의 계보를 살펴보고자 한 것이 본인의 저서 《한국 모더니즘 미술연구》의 집필 목적이었다. 앵포르멜 세대들이 70년대의 단색화 운동을 통해 회화의 복권을 시도했던 반면, 60년대 후반 이후에 등장한 신흥세력은 오브제와 설치, 해프닝과 같은 신매체를 통해 신세대적 감수성을 보여주었다. 당시의 이 신세대 운동과 1990년대에 발흥한 포스트모더니즘 미술은 같은 역사적 계보를 형성한다.

"한국의 현대미술사에 비쳐볼 때 신세대 작가들이 위치하는 맥락은 앵포르멜 세대의 그것보다는 60년대 후반에 활동을 보이다 해체돼 버린 〈청년작가 연립전〉 세대, 다시 말해 4.19 세대의 실험적 전통을 계승하고 있다. 앵포르멜 작가들이 아방가르드 정신에 충일에 있었으면서도 캔버스의 테두리를 벗어나지 못했던 것에 비해 '무동인'과 '신전동인'으로 대변되는 당시의 신세대 집단은 '타블로' 밖의 매체들, 곧 오브제를 비롯한 각종 전자매체들과 해프닝, 보디페인팅 따위의 신체 미디어에 주목하였기 때문이다. 60년대 중후반의 〈무〉 동인과 〈신전〉 동인의 실험정신과 전통은 70년대의 모더니즘흑백 단색화로 대변되는-의 진행과정에서 새로운 신세대의 출현으로 계승되지 못하는 불운을 겪는다. 그렇다면 최근 들어 왕성한 활동을 보이는 신세대 작가 내지는 그룹들은 〈무〉 동인과 〈신전〉 동인, 〈오리진〉과 같은 과거 60년대의 실험집단의 적자들인 셈이다." (윤진섭, 신세대 미술, 그 반항의 상상력, 월간미술, 1994)

대해 그것에 대한 저항적 행위로서의 〈무〉 동인과 〈신전〉 동인의 최초의 반란에 주목해 보고자 했던 것이다.[22]

최근 몇 년간에 걸쳐 시도된 이 시기(1960년대 후반~70년대 후반)의 미술에 대한 연구 성과와 전시기획[23]은 당시의 실험미술을 회고함으로써 그 의미를 재정립하려는 일련의 움직임들이다.[24]

〈청년작가연립전〉에서 발원하여 〈논꼴〉,[25] 〈회화68〉,[26]

22) 이 부분에 대해서는 윤진섭, 〈공간의 반란-한국의 입체, 설치, 퍼포먼스 1967-1995〉('95미술의 해 조직위원회 간, 미술문화, 1995) 중에서 'Part Ⅰ: 태양의 반란-변혁과 실험의 모색기'에 수록된 글들을 참고할 것.

23) 이의 대표적인 경우로는 국립현대미술관 기획의 〈한국현대미술의 전개:역동과 전환의 시대〉를 들 수 있으며, 연구성과로는 김미경의 〈1960-70년대 한국의 실험미술과 사회(이화여자대학교 대학원 미술사학과 박사학위 청구논문), 〈한국현대미술다시읽기Ⅱ〉(한원미술관) 세미나와 전시, 그리고 윤진섭의《한국 모더니즘 미술연구》(도서출판 재원, 2000) 등을 들 수 있다.

24) 그러나 과거의 미술을 대상으로 한 전시기획은 과거를 바라보는 하나의 시선에 지나지 않는다. 거기에는 전시기획자의 관념화된 혹은 고착된 시선이 개입될 여지가 없지 않으며, 특히 기획자가 당시 역사적 현장에 있지 않았을 경우 국외자의 시선에 의한 전시는 늘 논쟁의 불씨를 간직하기 마련이다. 그러할 경우 논쟁은 작품의 재현을 둘러싼 리얼리티의 문제를 비롯하여 불확실한 정보에 의한 사실의 왜곡이나 텍스트에 스며들 수 있는 사실(史實)의 신빙성 여부를 둘러싸고 전개된다. 이 문제는 미술사 서술에도 영향을 미쳐서 가령 작가나 미술관계자들이 행하는 아리송한 기억에 의존한 부정확한 증언이나 자기중심적인 왜곡된 발언(가령 작품 제작 년대를 조작하는 경우) 등등은 구술사가 가지고 있는 맹점 가운데 하나다. 그렇기 때문에 보다 완벽을 기하지 않는 한 전시기획자의 기획은 자칫하면 도그마에 빠질 위험이 있는 것이다. 그럼에도 불구하고 전시기획은 과거를 현재에 연결시킴으로써 현재를 보다 의미 있고 풍성한 것으로 만들 수 있다는 점에서 매우 큰 가치를 지닌 문화적 행위인 것이다.

25) 1964년 당시 홍대 졸업반이었던 강국진, 정찬승, 한영섭, 김인환, 최태신, 양철모, 남영희 등이 결성한 전위그룹, 이들은 회지인 '논꼴아트'를 발간하고 세 차례의 전시회를 개최하는 등 나름대로 전위미술 운동을 펼쳤으나 조직에 한계를 보여 〈신전〉의 결성과 함께 해체되었다.

26) 동인은 김구림, 김차섭, 곽훈, 박희자, 유부강, 이자경, 차명희, 하동철, 한기수 등 학연을 통한 연대의식보다는 독립적인 작가의 개성이 두드러진 단체.

〈A.G〉, 〈S.T〉, 〈신체제〉 등등 다양한 실험미술 집단이 태동되기 시작한 1960년대 후반에서 70년대 초반에 이르는 활동 공간은 앵포르멜 세대의 잠복기였다. 앵포르멜 세대의 재등장은 1970년대 초반 미협에의 진출과 깊은 연관을 갖는다. 그 중심에 박서보가[27] 있었다. 소위 '단색화'[28] 중심의 앵포르멜 세대의 부상은 화단의 헤게모니 장악과 깊은 관계가 있었다. 김복영은 이 일련의 투쟁과정을 전쟁세대(앵포르멜 세대)와 전후세대(A.G 세대) 간의 각축으로 파악하고 결과적으로 전후세대의 전쟁세대에 대한 굴복으로 보았다.[29]

1970년대 초중반을 기점으로 일제 반격을 가한 앵포르멜 세대의 화단 내 확고한 거점 확보와 이들에 의한 전후 및 4.19세대의 흡수 통합은 '문화권력화'의 현상을 초래하

27) 박서보는 1970년부터 1977년까지 미협 국제담당 부이사장을, 1977년부터 1980년까지 이사장을 역임하는 동안 〈앙데팡당〉(1972), 〈에꼴 드 서울〉 (1975), 〈서울현대미술제〉(1975) 등등 대규모 미술제를 창설하였다. 그 중에서 특히 〈앙데팡당전〉은 파리 비엔날레 참여작가 선발을 겸하고 있어서 미술인들의 관심이 높았다.

28) 70년대 초반에서 80년대 후반을 거쳐 지금도 뿌리 깊게 이어져 '포스트 단색화' 군을 형성하고 있는 이 특정한 회화 경향을 지칭하는 용어는 논자에 따라 다양하다. '단색화', '단색조 회화', '단색조 평면 회화', '모노크롬 회화', '모노톤 회화' 등등이 그것이다. 나는 2000년 〈광주 비엔날레〉의 특별전인 〈한일현대미술의 단면전〉 도록에서 '단색화(Dansaekhwa)'로 표기한 바 있으며, '한국현대미술다시읽기 II' 워크숍(2001. 9. 15)에서 이 특정 경향을 고유 브랜드화 할 것을 제안, '단색화(Dansaekhwa)'로 표기한 바 있다. 이에 대한 상세한 내용은 《한국현대미술다시읽기 II-6, 70년대 미술운동의 자료집 Vol.2》, ICAS, 2001, 415-7쪽 참고.

29) 김복영, '타자로서의 사물에 대한 응시, 'S.T'의 신화, 《월간미술》, 2005년 2월호, 58쪽. 한편, 이 문제와 관련된 필자의 견해는 "윤진섭, 복원(復元) 1960-70년대 전위미술, 2001. 10. 13, 〈한국현대미술 다시 읽기 II-6,70년대 미술운동의 자료집 Vol.2〉, 490-2쪽"을 참고할 것.

였다. 이를 상징적으로 보여주는 것이 1975년 〈에꼴 드 서울〉의 창립과 같은 해에 있었던 〈A.G〉의 해체다. 1975년 〈A.G〉의 해체전에는 하종현, 이건용, 신학철, 김한 등 네 명만이 참가한다. 한편, 같은 해에 발족한 〈에꼴 드 서울〉에는 김구림, 김동규, 김용익, 김종근, 김홍석, 박서보, 박석원, 서승원, 송정기, 송번수, 심문섭, 엄태정, 이강소, 이동엽, 이반, 이상남, 이승조, 이향미, 정찬승, 최대섭, 최명영, 최병찬, 한영섭 등인데, 이 중에서 〈A.G〉 회원은 김구림, 김동규, 박석원, 서승원, 심문섭, 이승조, 송번수, 최명영 등이며, 하종현은 이듬해에 열린 2회전부터 참여하게 된다. 이 명단에 당시 첨단의 전위단체였던 〈S.T〉의 회원 이름은 보이지 않는다. [30]

〈에꼴 드 서울〉이나 〈서울 현대 미술제〉와 같은 대형 전시회는 소그룹 운동을 무력화하는 결과를 초래하였다. 당시 국제전 참여작가 선발을 겸한 〈앙데팡당전〉 등 미협이 주도한 대규모 전시회의 개최와 소그룹의 해체 사이에는 모종의 연관관계가 있어 보인다. 〈파리 비엔날레〉, 〈상파울로 비엔날레〉, 〈카뉴 국제회화제〉, 〈인도 트리엔날레〉 등 세계 유수의 국제전 참가와 관련하여 선정권을 쥐고 있던 미협의 당시 위상을 상기해 볼 때 이는 쉽게 짐작할 수 있는 일이다. [31]

30) 김달진, 국제전 출품과 시비, 〈바로 보는 한국의 현대미술〉, pp. 56-57 쪽 참고.

31) "우리의 현대미술이 해외에 소개되기 시작한 것은 1950년대 말이며, 국제전은 60년대 들어 본격화되었다. 61년 파리 비엔날레 참가를 시작으로 63년

이쯤에서 앞서 제기했던 질문을 다시 떠올려보자. 초기의 그룹 동인 중 대다수는 왜 실험을 그쳤는가? 60년대의 작업과 오늘의 그것과는 본질적으로 어떤 차이가 있는가? 한 시기 동안만 활동하고 사라진 작가들에 대한 역사적 평가는 어떻게 내려질 것인가?

미협을 중심으로 한 국제전 참가작가의 선정권은 〈서울 현대 미술제〉를 비롯한 대형전시회들의 획일화 현상과 함께 헤게모니를 쥔 몇몇 인사들에 의한 '권력집단'을 낳았다. 70년대 초반의 흑백 단색화 경향은 70년대 중반에 이르러 대세를 장악하게 되었다. 미술평론가 오광수는 당시 화단의 획일화 현상에 대해 작품들을 모두 쓰레기통에 처박아버리고 싶다고 토로할 정도로 획일화 현상은 위험수위를 넘어서고 있었다. [32]

상파울로 비엔날레, 71년 인도 트리엔날레, 81년 방글라데시 비엔날레, 86년 베니스 비엔날레 등이 있다. 그 동안 가장 많이 참가한 국제전은 상파울로 비엔날레 15번 연인원 158명, 카뉴 국제회화제 21번 87명이다. 미협을 통한 국제전의 참가는 한국 현대 미술을 주도했던 작가들로 작품은 추상계열이었다. 1960-70년대 파리 비엔날레, 상파울로 비엔날레, 카뉴 국제회화제, 인도 트리엔날레 출품작가와 69년 국제현대회화 비엔날레(이탈리아), 국제 청년 미술가전(일본), 78년 국제 현대 미술전(프랑스)을 넣어 출품 및 커미셔너 참가를 빈도표로 조사해 보았다. 그 결과 박서보 10번, 김창렬, 심문섭, 이우환, 하종현 7번, 서승원, 윤명로, 정영렬, 조용익 6번, 서세옥, 윤형근, 정창섭, 최만린, 최명영 5번씩 14명인데 같은 국제전에도 파리 비엔날레는 심문섭(71, 73, 75), 조용익(61, 67, 69), 최만린(65, 67, 71), 카뉴 국제회화제는 박서보(69, 74, 77), 정영렬(70, 75, 77), 상파울로 비엔날레는 김창렬(65, 73, 75)이 세 번씩 참가했으니 불만이 나올 만도 했던 것이 짐작이 간다. 국제전하면 으레 추상으로 국한되고 "국제전에 참가하려거든 먼저 미협 간부가 되라는 속언이 생겨났다."

32) 윤진섭, 복원 1960-70년대의 전위미술, 491-2쪽

당시 국제전 참가의 채널이 '미협 국제분과위원회'라는 창구로 일원화되어 있는 상황에서 국제전 참가의 선정권을 쥐고 있는 미협의 편향적 운영은 작가들의 사기를 떨어트리는 요인이 되었다. 이러한 상황 하에서 전위의식이 투철하지 못했던 몇몇 작가들은 국전 풍의 구상으로 전환한다거나 이미 거대한 세력으로 변한 주류미술을 견제하기 위해 또 다른 집단을 결성하는 현상이 나타났다. 작품의 질적 수준보다는 참여 작가 수에 더 큰 비중을 두었던 신생그룹들은 미협 선거에 새로운 변수로 떠오르면서 이념이나 이슈 중심이 아닌, 정치적 게임에 따라 흥망이 좌우되기도 하였다. 70년대의 미술계는 보는 관점에 따라 공과와 명암이 엇갈리는 중요한 시기이다.[33] 이 시기에 대한 보다 정치한 분석과 비평적 평가가 향후 미술사와 미술비평, 그리고 전시기획 분야에 부과된 과제일 것이다.[34]

〈국립현대미술관, 한국미술 100년, 세미나〉

33) 미협 행정과 관련된 여러 부작용에도 불구하고 70년대 초반에서 후반을 거쳐 현재에 이르는 단색화적 경향의 정착과 확산은 이 시기의 미술이 거둔 성과 가운데 하나다.

34) 윤진섭, 앞의 글, 492쪽.

1970년대의 단색화에 대한 비평적 해석

머리말

이 글은 1970년대를 풍미했던 단색화Dansaekhwa[35])에 관한 것이다. 단색화의 미적 특질과 양상을 제한적인 범위 내에서 개괄적으로 살펴보고자 하는 것이 이 글의 목적이다.

그에 앞서 언급하지 않으면 안 될 것은 한국 모더니즘의 전체 맥락에서 단색화가 차지하는 위상과 의미이다. 위상이라 함은 한국 현대 미술사를 형성하는 다양한 층위들 가운데 어떤 위치를 차지하고 있는가 하는 문제와 관련되며, 의미

35) 1970년대를 풍미했던 특정한 회화적 경향을 지칭하는 용어 가운데 하나다. 현재 단색화, 단색회화, 단색조 회화, 단색조 평면회화, 모노크롬 회화, 모노톤 회화 등 다양한 이름으로 쓰이고 있다. 주로 흰색이나 검정 등 무채색이 주류를 이루고 있으나, 작가에 따라 갈색이나 청색, 적색 등 유채색을 사용하는 경우도 있다. 여기서는 이를 총칭하여 '단색화'로 부르고자 한다. 그러나 엄밀한 의미에서 70년대의 단색화는 흔히 흑과 백을 위주로 한 회화적 경향을 지칭한다.

라 함은 그것에서 파생되는 역사적 가치와 의의를 가리킨다. 이는 특히 70년대의 단색화가 한 개인이 아니라 다수에 의한 회화적 운동의 성격을 띠었기 때문에 더욱 이러한 관점에서 살펴볼 필요가 있다고 여겨진다.

많은 논자들이 지적한 것처럼, 70년대 단색화 운동의 아킬레스건은 '획일화' 현상이다. 이것이 가장 큰 취약점이다. 흰색과 검정색을 중심으로 베이지, 회색, 갈색 등등의 무채색과 중성색이 주류를 이루었다. 1970년대 중반, 대규모 미술 전시회[36]가 열렸던 국립현대미술관(덕수궁 석조전)의 전시실에는 오브제나 설치작품들과 함께 많은 수의 단색화 작품들이 진열되었다. 이우환을 비롯하여 박서보, 하종현, 정상화, 권영우, 정창섭, 윤형근, 김기린, 윤명로, 서승원, 최명영, 최대섭, 박장년, 이동엽, 김진석, 진옥선, 최병소 등등의 작품이 주류를 이루었다. 그러나 획일화는 당시 주축을 이루었던 이들 단색화 작가들을 겨냥했다기보다는 이러한 대규모 미술제의 조직과 작가선정을 둘러싼 파급 효과와 관련이 있었다. 즉, 일련의 아류적 현상이 곧 획일화의 내용을 이루고 있었던 것이다.[37] 그 원인은 당시 국제전 선발을 겸한 〈앙데팡당전〉을 비롯하여 〈에꼴드 서울〉, 〈서울 현대미술제〉 등등 화단에 영향을 미쳤던 대규모 전시회들이 지닌 막강한 힘에 있었다. 미협에 의해 운영되었던 〈앙데팡당전〉

36) 가령, 〈앙데팡당〉, 〈에꼴드 서울〉, 〈서울 현대 미술제〉 등등.
37) 오광수, 《한국현대미술사》, 열화당 미술선서 24, 230쪽.

과 〈서울 현대 미술제〉, 그리고 박서보에 의해 창설된 〈에꼴 드 서울〉 등등은 작가로서 성장할 수 있었던 채널이 극히 제한적이었던 당시 화단 상황에서 볼 때 가장 큰 관문이었던 것이다. 단색화는 당시의 이러한 상황에서 가장 흡인력이 크고 유혹적인 회화적 경향이었던 것. 그래서 많은 수의 작가들이 획일화란 자장 속으로 빨려들게 되었으며, 단색화를 둘러싼 일종의 유행 현상을 낳았던 것이다.

그러나 1970년대의 미술계에 단색화만 있었던 것은 아니다. 개념미술에서 파생된 다양한 매체와 방법론들이 공존하고 있었다. 드로잉을 비롯하여 극사실주의, 사진, 비디오, 오브제, 대지예술, 이벤트, 설치에 이르기까지 다양한 매체와 방법론들이 많은 작가들에 의해 시도되었다. 당시 위에서 언급한 대규모 미술제들이 열리는 전시장에는 이처럼 다양한 경향의 작품들이 진열되었다.

단색화의 미적 특질과 양상

70년대의 단색화를 어떻게 볼 것인가 하는 문제는 보는 관점에 따라 다를 수 있다. 그러나 이에 대한 일반적인 평가는 대체로 본격적인 "미적 모더니티aesthetic modernity의 획득'이란 명제로 수렴된다. 회화의 근본적인 존립 요건인 평면성에 대한 의식적인 자각이, 비록 그것이 회화를 매개로 서구적 모더니티 개념에 대한 학습을 통해서 비롯된 것이라고

해도, 집단화의 과정을 거쳐 운동 차원으로 번졌다고 하는 것은 단순한 '에꼴' 이상의 의미를 지니고 있기 때문이다. 즉, 70년대의 단색화가 지닌 의미는 개인의 차원이 아닌, 집단의 차원에서 '본격적인 미적 전형의 창출을 위한 심도 있는 탐색이 이루어졌다'[38]는 데 있다. 앞서 열거한 작가들은 대부분 흰색, 검정, 그리고 무채색 계열의 단색을 사용하여 평면성이 두드러진 작품을 제작하였다.

그러나 여기서 중요한 것은 당시 이들이 인식한 평면성의 개념을 반드시 서구의 회화 전통에 조회하여 '해석'해야 하느냐 하는 문제다. 당시의 화단 상황에 비쳐볼 때, 서구 모더니즘의 이론들이 소개가 되고 있긴 했지만, 그것의 영향관계와 나타난 결과에 대한 해석의 문제는 별개이기 때문이다.[39] 가령, 하종현의 작품을 해석할 때 그린버그의 모더

38) 윤진섭, 한국 모더니즘 미술연구, 재원, 2000, 129쪽.

39) 나는 최근 몇 년 동안 단색화와 관련된 작가들에 대한 여러 편의 글을 쓰면서 이 문제에 대해 고심하였다. 그것의 단초는 제3회 광주 비엔날레의 특별전인 〈한일현대미술의 단면전〉(2000)이었다. 한국의 단색화와 일본의 모노하(物派)를 비교함으로써 양국의 문화적 전통과 미적 특질에 대해 비교, 고찰해보고자 했던 이 전시회는 내게 큰 교훈을 주었다. 문제는 용어의 표기에서 비롯되었다. 모노크롬 회화, 모노톤 회화, 단색조 회화, 단색화, 단색회화 등등으로 산만하게 붙여 기술되었던 용어들을 배제하고 '단색화(Dansaekhwa)'라고 영어로 고유명사화하여 통일하였던 것이다. 당시 도록의 영문에는 이렇게 표기되었고 그 이후 나는 일관되게 이 용어를 사용하고 있다. 이 아이디어는 일본의 모노하가 세계적으로 'Monoha'라는 고유용어로 통용되고 있다는 사실에서 착안한 것이다. '언어가 의식을 지배한다'는 간단한 사실을 인정한다면 이는 매우 중요한 문제다. 특히 단색화처럼 우리의 면면한 역사와 전통에 뿌리를 두고 있는 예술적 성과를 서구적 이론으로 재단하거나 서구 미술의 틀에 꿰맞춰 해석하는 비평적 관행은 지양되어야 할 것이다. 문제는 예술적 성과에 대한 주체적 해석인 것이다.
일본의 미술평론가인 미네무라 도시아키는 이 문제와 관련하여 중요한 발언

니스트 페인팅 이론에 조회하여 기술한다면 문화적 종속의 위험에 빠진다. 그의 작품에 대한 비평적 기준critical criteria은 서구의 회화적 전통으로부터 도출된 평면성 개념보다는 한국의 토담, 한지, 여백 등등의 문화적 '자료체body of data'에서 끌어오는 것이 보다 주체적인 방법일 것이다. 다음은 이에 대한 해석의 한 예이다.

그때 그의 모습은 마치 숙련된 미장이가 잘 이긴 흙을 벽에 바르는 동작과 흡사해 보였다. 하종현의 이 기법은 전통 한옥을 지을 때 흙벽을 만드는 방법에 뿌리를 두고 있다. 한옥의 흙벽은 흔히 수수깡을 격자로 엮은 다음 잘 이긴 흙을 공처럼 뭉쳐 벽의 안쪽에서 바깥쪽으로 밀어내는데, 이때 흙은 수수깡의 격자 틈 사이로 빠져나오게 된다. 일꾼들은 바깥으로 빠져나온 흙을 물

을 한 바 있다. 경청해 볼 만한 가치가 있다고 여겨져 다소 길지만 인용한다. "한국에서 70년대에 형성된 일군의 화가들에 대해서 '모노크롬 회화'라든지, '한국 모노크롬파' 등으로 부르게 된 것은 어떤 경위일까요? 긍정적으로 사용되고 있건, 부정적으로 사용되고 있건 간에, '모노크롬'이라고 하는 -어느 시점부터 구미 미술계에서 특별한 의미를 갖고 특정 양식을 위해 사용된- 말이 한국 현대미술에서 매우 중요한 업적을 달성한 양식과 사상을 가리키기 위해 전용된 사실은 참으로 유감스럽습니다. '모노크롬'이라는 호명은 이중적 의미로 적절치 않다고 생각합니다. 먼저, 그 말의 보통 의미에 해당하는 작품이 한국 어디에도 발견되지 않는다는 사실, 또 그 이상으로 문제인 것은 그러한 호명의 사용으로 당시 70년대 회화가 서양의 근현대 회화사라는 류(類)적인 장에 의해서도 근거를 부여받을 수 있을 것이라는 가면을 써버린 점입니다. 이러한 가면을 쓰고 어떤 예술이 자기발현, 자기실현, 자기발견을 말할 수가 있겠습니까? 미니멀 또는 미니멀리스트라고 하는 말의 원용에도 나는 비슷한 관념을 갖지 않을 수 없습니다." (미네무라 도시아키, 한국현대미술 다시 읽기 Ⅲ-한국 단색조 회화와 일본 모노하의 미학적 연계와 차이, 2차 세미나 발제문, 2002. 11. 23, 《한국현대미술 다시 읽기 Ⅲ. vol 2》, ICAS, 416-7.)

에 적신 흙손으로 잘 다져 벽을 매끄럽게 만든다.[40]

마대로 짠 캔버스의 뒷면에서 걸쭉하게 갠 유성물감을 나이프로 눌러 전면에 물감의 미세한 알갱이들이 송골송골하게 맺히게 하는 하종현 특유의 기법에 의해 제작된 〈접합 74-98〉(1974년 작)의 비평적 근거를 전통 한옥의 제작방식에서 찾은 것이다. 이러한 문제는 우리에게 또 하나의 시사점을 던져준다. 가령, 모더니스트 회화 또는 미니멀 회화의 요체 가운데 하나인 '균질적all over'이란 단어가 그것이다. 이 단어는 '평면성'과 함께 우리의 70년대 비평에서 단색화의 특징을 설명할 때 빈번히 사용되던 비평용어다. 캔버스에 기름기를 제거한 검은 색 유성 물감을 분무기로 거듭 분사하여 아련한 색료의 층을 형성했던 김기린의 작품이 여기에 속한다. 그러나 김기린의 작품을 해석할 때 '균질적'인 측면에만 주목하여 강조점을 찍다보면 보다 중요한 것을 놓치게 된다. 한국의 전통 굴뚝 안에 켜켜로 쌓인 검댕이 보여주는 아련한 아우라, 그 은근과 끈기의 정신이 점철된 역사성을 그의 작품으로부터 유추해 낼 수 있을 것이다.

윤형근의 〈엄버 블루Umber-blue〉 연작은 밑칠을 하지 않은 아사 천에 묽게 갠 갈색 유성물감을 침투시킨 것이다. 화면의 중앙 혹은 좌우에 대칭적으로 배치된 넓은 색역은 밑

40) 윤진섭, 하종현의 〈접합〉 연작에 대한 연구, 석남 이경성 미수 기념 논총, 한국 현대미술의 단층, 삶과꿈, 215쪽.

부분부터 점진적으로 덧칠된 색가의 차이로 인한 계조가 차분히 가라앉은 느낌을 준다. 부드럽게 회석된 갈색조의 물감을 머금은 천은 물감과 천 자체가 분리된 것이 아니라 상호 합일의 관계에 있음을 말해준다. 넓은 색역이 가져다 주는 델리케이트한 서정적 느낌은 회화를 인격도야의 수단으로 삼는 동양적 사고가 반영된 것으로 금욕적이며 절제된 생활 윤리로부터 배태된 것이다. [41)]

한지와 같은 고유의 재료를 사용하여 한국 특유의 미감을 구현하고자 했던 몇몇 작가들의 경우도 주목해야 할 것이다. 정창섭과 권영우는 이의 대표적인 경우다. 정창섭은 〈귀歸〉 연작을 통해 흡수력이 강한 한지의 물성적 특질을 표출하였다. 단조로우면서도 깔끔한 공간 효과가 특징이다. 1970년대 중반이후에 등장하기 시작한 대칭적 화면구조는 전통 수묵화에서 흔히 보이는 발묵효과와 아울러 정일하며 안정된 평면공간을 창출한다. 〈귀歸-78W〉(200×100㎝)는 위 아래로 긴 직사각형의 화면 속에 같은 크기의 정사각형 두 개가 대칭을 이룬 것으로 흰색과 검정색의 대비를 통해 음양의 원리를 상징적으로 표현한 것이다. [42)]

권영우는 일찍이 한지의 물성적 측면에 주목한 이 분야의 선구적 작가다. 하얀 한지를 화판에 바른 뒤, 마르기 전에

41) 윤진섭, 침묵의 목소리-자연을 향하여, 광주 비엔날레 특별전 〈한일 현대미술의 단면전〉 도록, 2000.

42) 윤진섭, 앞의 글,

문지르거나 긁고, 밀어붙이고, 찢고, 구멍을 뚫는 그의 작업은 무엇보다 행위성이 강조된다. 반복되는 행위성이 강조되는 작가로는 이우환, 박서보, 하종현, 김기린, 최병소, 진옥선 등등인데, 그 외에도 대부분의 70년대 단색화 작가들이 행위의 반복적 특징을 보여주었다. 권영우는 반투명한 한지의 성질을 이용하여 종이가 겹칠 때 드러나는 계조 효과에 주목하였다. 행위의 반복성이 두드러진 대표적인 작가는 박서보다. 그의 〈묘법〉 연작은 반복된 행위의 결과다. 캔버스에 유백색의 밑칠을 하고 채 마르기 전에 연필로 리드미컬한 선 긋기를 반복하는 행위가 작화의 근본을 이룬다. 그의 작업은 끊임없는 자기 부정과 수행의 의미를 띠고 있다. 먼저 그린 드로잉을 지우고 다시 그리는 반복의 과정을 통해 그리는 행위가 부정되며, 이 과정은 다시 반복된다.

바둑에는 공간에 대한 동양인 특유의 인식이 잘 집약되어 있다. 서양장기가 일정한 규칙과 룰에 의해 행해지는 것에 반해 바둑에는 거기에 상응하는 일정한 규칙이 없다. 징기스칸 군대의 병법이 바둑을 닮았다는 설은 역사학자들에 의해 입증이 된 바다. 마치 바둑돌이 허공에서 반상으로 떨어지듯이, 불시에 나타나 유럽의 군대를 초토화시켰다.

이우환은 어느 글에선가 회화의 평면을 바둑판에 비유한 적이 있다. 바둑돌 하나를 놓으면 바둑판 전체가 긴장하듯이, 텅 빈 화면에 점을 하나 찍으면 화면 전체가 팽팽하게 긴장하게 된다는 것이다. 이우환의 이러한 생각은 회화 공간에 대한

동양인의 사고를 잘 보여주는 예이다. 이우환은 〈점에서〉, 〈선에서〉 연작을 통해 필획과 공간의 상호관계를 탐구하였다.

단색화의 문화적 아이덴티티

서구의 비평가들이 한국의 단색화 작가의 작품을 기술하거나 평가할 때 가장 흔히 범하는 실수는 작품에 대한 인상 비평 수준의 진술과 관련된다. 그들은 작품의 겉모습만을 보고 서양의 아무개 작가의 작품과 쉽게 결부시킨다. 가령, 한국 작가들이 글 받기를 선호하는 프랑스의 미술평론가 필립 다장은 한국의 한 단색화 작가의 작품을 두고 "단지 너무 쉽게 그리고 너무 도식적인 이유로 미니멀리즘의 변형물로만 인식할 수 있겠지만…… 굳이 비교할 필요가 있다면, 아마 장 드고텍스가, 가장 간소하고 간결한 말기의 작품들을 고려할 때, 그의 바로 앞에 놓일 것이다."라고 썼다. 이 작가의 작품을 다룬 또 한 사람의 서양 평론가인 에드워드 루시 스미스는 "그의 작품은 미국의 후기회화적 추상주의자들, 특히 모리스 루이스의 작품과 맥락을 같이한다."고 평하고 있다. [43)]

43) 외국의 저명한 미술평론가들에게서 전시 서문을 받음으로써 자신을 돋보이게 하려는 일부 한국 작가들의 잘못된 관행은 대부분 허영심에 기인하는 것 같다. 주로 대외 홍보용으로 이용되는 이 서문들은 자세히 분석하면 많은 오류들이 검출된다. 작고한 피에르 레스타니를 비롯하여 필립 다장, 엘리너 하트니, 일본의 나카하라 유스케, 미네무라 도시아키 등은 한때 단골 필자들이었다. 문화적 사대주의는 바로 이런 부분에서부터 극복되지 않으면 안 된다. 당연한 이야기지만 자국의 비평을 멸시하는 풍토에서 비평이 발전하길 기대한다는 건 미망에 불과하다. 비평이 발전하지 못하니까 당연히 창작

이러한 비평적 오류는 과연 어디에서 기인하는 것일까? 작가가 속한 문화권에 대한 무지에서 기인하는가, 아니면 서구 중심의 우월주의적 시각에서 기인하는 것인가? 이러한 비평이 지닌 문제점은 비서구권 작가의 작품이 지닌 독자적인 세계를 무성의하고 심지어는 무책임하게 서구 미술의 맥락에 편입시킨다는 사실이다. 그것이 가져오는 폐단은 문화적 아이덴티티의 훼손이다.

70년대의 단색화에 대해서 언급할 때, 편평한 그림의 표면과 무채색 계통의 단색이 지닌 회화적 특징은 미국 미니멀 회화의 작품과 형식적 유사성의 측면에서 흔히 비교되곤 한다. 그러나 70년대 단색화 작가들의 작품에서 검출되는 이 평면성의 근원이 미국의 미니멀 회화라고 기정 사실화하는 한 우리 단색화의 문화적 아이덴티티는 확보되기 어렵다. 한 나라의 문화적 성과를 종속화할 위험이 있기 때문이다.[44]

> 이른바 양식의 수용론을 둘러싼 한국 현대미술의 딜레마는 이 문화적 종속화와 관계가 깊다. 1970년대에 나타난 단색화적 경향을 가리켜 단순히 서구의 미니멀리즘에 연원을 둔 한국적 모더니즘의 한 분파라고 할 때, 이와 관련된 우리의 문화적 정체성 내지 예술적 특수성은 훼손될 위험이 있다.[45]

도 발전하지 못한다. 한 가지 다행스러운 것은 40대 미만의 작가들에게서는 구세대가 보여주었던 이러한 구태가 좀처럼 발견되지 않는다는 사실이다.
44) 윤진섭, 하종현의 〈접합〉 연작에 관한 연구, 앞의 책, 219쪽.
45) 윤진섭, 앞의 글, 219쪽.

문화는 부단히 흐르는 물과 같다. 다른 지류를 만나 섞이기도 하고 예기치 않은 방향으로 새로운 길을 찾아 나서기도 한다. 문화가 지닌 이 접변의 성격은 70년대 단색화의 생성을 설명해주는 '키워드'다. 그런 관점에서 봤을 때, 1970년대에 미니멀리즘 내지는 미니멀 회화가 한국미술의 현장에 유입된 것은 매우 자연스런 현상이었다. 이러한 현상은 받아들임의 대상이지 경원하거나 배척해야 할 성질의 것은 아니다. "그보다 중요한 것은 스미고, 뒤섞이고, 짜이고 난 뒤 혹은 그러한 과정을 통해 나타난 미적 성과들을 어떻게 해석하고 또 거기에 어떤 의미를 부여하느냐 하는 문제일 것이다."[46]

그런 연유로 1970년대 단색화는 '닫힌 개념'이 아니라 '열린 개념'이다. 단색화로 총칭되는 다양한 작품들에 대한 해석에는 무한한 가능성이 열려 있기 때문이다. 그 가능성을 열어가는 가장 합당한 길은 우리의 문화적 전통 속에서 '미적 선례'와 '문화적 자료체'를 찾아내는 일이다.

맺는 말

70년대의 단색화는 지금도 현재진행형이다. 그것의 공과를 둘러싼 논쟁이 계속되고 있기 때문이다. 그것은 80년대의 정치적 격변기를 거치는 와중에도 지속적으로 전개되

46) 윤진섭, 앞의 글, 219쪽.

었으며, 현재는 일군의 후기 단색화 작가들에 의해 그 맥이 유지되고 있다.[47] 40대 후반에서 20대에 걸쳐 폭넓은 스펙트럼을 보이는 후기단색화 세대의 작가들은 산업사회 혹은 후기산업사회 시대에 출생하여 미적 감각을 체득한 사람들이다. 단색화의 입장에서 보면 70년대 단색화 작가들의 의식을 점유했던 동양적 사유나 정신성과 같은 다소 무거운 개념들은 후기단색화 경향의 작가들에게는 더 이상 매력적인 요소가 아니다. 물론 이를 계승하는 작가들도 있지만, 포스트모던 문화의 소비 패턴, 광고 디자인, 건축 디자인, 실내 디자인, 가구 디자인 등이 이들의 작품에 영향을 미치는 요인들이다.

〈오광수선생 고희기념 논총〉

참고문헌

오광수, 한국현대미술사, 열화당 미술선서 24, 1995.
윤진섭, 한국 모더니즘 미술연구, 재원, 2000.
윤진섭, 하종현의 《접합》 연작에 관한 연구, 한국현대미술의 단층, 삶과꿈, 2006.
윤진섭, 제3회 광주 비엔날레 특별전 〈한일현대미술의 단면전〉 도록, 2000.
한국현대미술다시읽기Ⅲ, 70년대 단색조 회화의 비평적 재조명, vol 2. ICAS. 2003.

47) 대표적인 후기 단색화(Post Dansaekhwa)로는 김택상, 남춘모, 장승택, 오이량, 천광엽, 안정숙 등을 들 수 있다. 이에 대해서는 신미술관 주최의 〈빛과 마음〉전 도록에 실린 나의 글 '감각의 직물'을 참고할 것.

새로운 미술의 등장

– 70년대 미술의 전개와 화단사적 의미

1.

'70년대의 미술'이란 우리에게 있어서 과연 무엇인가? 그 전개 과정과 화단사적 의미를 밝히는 일은 현 단계에서 매우 중요하다. 그 이유는 '개념미술'과 '단색화'로 통칭되는 70년대 미술의 주류가 40여 년이 지난 현재에도 막강한 영향력을 미치고 있기 때문이다. 현재의 미술에 나타나고 있는 다양한 작품들의 개념적 측면과 특히 최근 들어 재조명되고 있는 단색화적 경향을 고려할 때, 이는 매우 자명한 사실이다. 따라서 이 글은 70년대 미술의 전개과정에 논지의 초점을 맞추되, 그것의 '화단사적 의미는 무엇인가' 하는 질문에 대한 응답의 한 형태이다.

우선 '70년대 미술'이라고 할 때, 강조되어야 할 것은 그것이 태동된 사회적 배경을 살펴보는 일이다. 그것이 과연

어떤 토양에서 형성된 것이며, 문제점은 무엇이고, 어떤 결과를 낳았는가 하는 사실을 검증할 때 우리는 하나의 반성적 차원에서 지난 미술운동을 돌아볼 수 있게 될 것이다. 여기서 주목해야 할 것은 한국 현대미술의 현재적 상황이 70년대의 그것과는 비교도 할 수 없을 만큼 다른 상황을 노정하고 있다는 사실이다. 서슬 퍼런 군부독재 시절에서 벗어나 민주화를 쟁취한 80년대 말, 그리고 세계화가 시작된 90년대와 2천 년대를 거쳐 우리는 현재 글로벌한 시각에서 국제 교류를 추진하는 시대에 살고 있다. 현대미술의 입장에서 볼 때 이는 분명 '금석지감今昔之感'을 느낄 정도로 달라진 면모를 보여준다. 국립현대미술관(1969-)의 예를 들면 70년대 덕수궁 시절에서 80년대의 과천시절을 거쳐 2013년 현재 세계적으로 손색이 없는 시설을 갖춘 서울관 시대에 진입하였다.

그러나 한편으로 볼 때, 이처럼 세계사적 차원의 도약이 과연 한국 현대미술의 본질적인 여망에 온전히 부응하고 있느냐 하는 질문에 대한 합당한 답은 될 것 같아 보이지 않는다. 그 이유는 거시적인 입장에서 볼 때 자본의 침투와 이에 따른 상업주의의 번창에 있다. 일종의 작가주의 정신의 실종과도 관련이 있는 이러한 진단은 실험과 전위, 그리고 이에 따른 작가주의 정신이 충일했던 과거 70년대의 미술운동을 돌아볼 때 더욱 높은 설득력을 지닌다. 아마도 우리가 70년대 미술을 반성적 차원에서 반추해 본다면 우리

의 현재적 상황을 이해하는데 도움이 될 것이다. 오늘날 화단에 팽배해 있는 상업주의 자체가 나쁜 것이 아니라 그 해독이 나쁜 것이며, 거기에 저항하는 작가정신의 실종이 안타까울 뿐이다. 그런 관점에서 보자면 70년대는 우리에게 하나의 좋은 교훈을 남겼음이 분명하다. 그리고 과연 그것이 무엇인가 하는 질문이 이 글을 쓰게 한 동기이다.

2.

흔히 이야기하길 '70년대'는 집단의 시대라고 말한다. 이는 50년대 후반의 소위 '앵포르멜' 시기를 거쳐 이의 반동으로 나타난 60년대 후반, 일단의 젊은 작가들에 의한 집단적 저항의 시기,[48] 그리고 그 연장선상에서 나타난 70년대의 집단 미술활동과 대규모 미술제[49]의 등장으로 요약된다. 그리고 이러한 일련의 미술사적 사건들의 이면에는 '실험'과 '전위'라는 용어가 자리 잡고 있다. 따라서 우리는 흔히 70년대 미술을 가리켜 '실험과 전위의 시기'라고 말할 수 있다.

한국 현대미술사상 '실험과 전위'로 통칭할 수 있는 미술운동이 최초로 등장한 예로는 50년대 후반의 〈현대미협전〉 멤버들에 의한 '앵포르멜' 운동을 들 수 있지만, 이들은 평면

48) 〈무〉, 〈신전〉, 〈오리진〉 등에 의한 〈청년작가연립전〉, 〈신체제〉, 〈회화68〉, 〈제4집단〉 등의 신진 그룹에 의한 실험과 기성 세대에 대한 저항적 움직임을 지칭함.

49) 〈앙데팡당전〉(1972), 〈대구현대미술제〉(1974), 〈서울현대미술제〉(1975), 〈에꼴드서울전〉(1975) 등

중심의 미학을 추구했다는 점에서 그 후속으로 나타난 〈청년작가연립전〉 세대에 비해 다양성을 결缺한 한계를 지니고 있었다. 그러나 집단화集團化, 선언문, 전통에의 거부와 도전, 새로운 세대 의식 등은 이들이 아방가르드의 본질적 요건을 갖추고 있었음을 말해준다. 아방가르드의 본질을 이루는 '운동'이 현대적 집단화의 모양새를 갖출 때 그 운동은 속성상 공격적이지 않을 수 없다.[50]

한국 현대미술의 역사에서 볼 때 전후의 앵포르멜 세대는 기존의 국전 세력에 대해, 그 후속으로 나타난 〈청년작가연립전〉 세대는 매너리즘에 빠진 앵포르멜 세대에 대해 각기 과감한 도전을 감행하였다. 1956년의 〈4인전〉(김영환, 김충선, 문우식, 박서보)을 필두로 1957년 〈현대미협〉의 발족, 1960년, 〈60년미협〉과 〈벽동인〉의 창립, 그리고 〈현대미협〉과 〈60년미협〉이 발전적 해체와 회원 재정비란 명목 하에 1962년에 창립한 〈악뛰엘〉 등 일련의 추상화적 경향은 1960년대 중반에 이르면 과포화 상태를 겪게 되면서 미술 운동으로서의 의미가 퇴색하게 된다.

4.19세대인 〈청년작가연립전〉 멤버들 대다수는 미술대학

50) Renato Poggioli, 〈The Theory of the Avant Garde〉, The Belknap Press of Havard University Press, Cambridge, Massachusetts London, England, 1968, p. 20
전위주의자들에게 있어서 운동은 그 자체가 목적이며 문화는 축적이 아니라 창조이다. 그들은 행동적이며 도전적이다. 논쟁을 좋아하고 진취적이며 창조적이다. 그들은 선언문을 통해 자신들의 입장과 주장을 당당히 밝히길 좋아한다.

시절 앵포르멜 화풍에 빠져든 적이 있었다. 따라서 1960년
대 후반 앵포르멜 세대에서 〈청년작가연립전〉 세대로의 이
행이 가능했던 이유를 우리는 앵포르멜 화풍의 쇠잔에서
찾아볼 수 있다.[51] 학창시절에 앵포르멜을 경험했던 이들은
60년대 중반 무렵 이 화풍의 쇠잔을 보며 새로운 언어에
대해 암중모색을 해 나가기 시작했다. 오브제와 설치, 해프
닝과 같은 새로운 방법론이 등장한 것은 앵포르멜의 쇠잔과
관련이 깊다. "새 술은 새 부대에"라는 말처럼 새로운 의식
을 담을 수 있는 형식의 요구가 거세지기 시작한 것이다.
〈무〉, 〈신전〉, 〈오리진〉 등으로 대변되는 청년작가들은 〈청
년작가연립전〉(1967. 11. 11-17)을 통해 '팝'과 '네오다다', '구체음
악', '해프닝'과 같은, 당시로서는 실험적이며 전위적인 경
향의 작품을 발표하면서 평면 중심의 기성 작가들과 차별화
를 시도했다. 반면에 한국 앵포르멜의 선구자인 기성 작가
들은 1970년대 초반, '단색화Dansaekhwa'를 들고 나오기까지
새로운 화풍의 창출을 위해 암중모색을 하며 새로운 시대의
도래를 기다리고 있었다.

1960년대 말에서 1970년대 초엽에 이르는 기간은 한국

51) 이에 대해 미술평론가 이 일은 다음과 같이 쓰고 있다. "60년대 후반기에
접어들면서 우리의 앵포르멜은 일종의 포화상태를 맞이한다. 그리고 '앵포
르멜' 세대는 다음 세대 즉 기하학적 추상의 세대로 이어진다. 이는 다시
말해서 추상표현주의가 애초의 생명력을 잃고 공허한 매너리즘에 빠졌다는
것을 의미하며, 마티에르의 남용에 대신하여 기본적인 조형질서의 재확인
이라는 문제가 새롭게 제기되었다는 것을 의미한다." (이 일, 〈한국 현대미
술에 있어서의 앵포르멜-60년대의 한국 현대미술 앵포르멜과 그 주변〉,
카탈로그, 워커힐미술관, 1984)

현대미술사상 새로운 세대교체의 시기인 동시에 새로운 미술 형식과 방법론을 둘러싼 실험이 가장 왕성했던 시기이다. 이 시기에 해프닝을 비롯하여 메일아트,[52] 개념미술, 대지예술,[53] 기하학적 추상 등등이 개인과 그룹 활동을 통해 활발히 전개되었다. 회화는 앵포르멜에서 하드에지 등 기하학적 추상으로 넘어가는 징후를 보이기 시작했으며, 김구림을 비롯하여 정찬승, 정강자, 고호, 방태수 등 장르를 초월한 예술가들이 모여 〈제4집단〉을 결성, 전방위적 언더그라운드 전위활동을 전개해 나가기 시작했다.

3.

1973년, 국립현대미술관이 경복궁에서 덕수궁 석조전으로 이전하면서 덕수궁 국립현대미술관은 실험미술의 요람으로 자리 잡아 나갔다. 덕수궁 국립현대미술관에서는 1970년대 중반 무렵 〈앙데팡당전〉을 비롯하여 〈서울 현대미술제〉, 〈에꼴드 서울〉과 같은 대규모 전시들이 열려 단색화, 개념미술, 하이퍼리얼리즘, 오브제 아트, 비디오 아트, 설치미술, 이벤트 등등 실험적이며 전위적인 작품들이 선을 보였다.[54]

52) 김구림과 김차섭이 행한 우편예술 (1969년 10월 10일 오전 10시)
53) 김구림, 〈현상에서 흔적으로〉(1970)
54) 국립현대미술관이 경복궁 안에 있었던 시기(1969-1972)에는 조선일보 주최 〈현대작가초대전〉을 비롯하여 〈한국현대조각연립전〉(낙우회, 원형회, 현대조각회, 제3조형회), 〈A.G/71-현실과 실현전〉(1971), 〈A.G, '72 탈관념의

이 시기의 화단에 나타난 특징적 양상 가운데 가장 두드러진 것은 이른바 국전의 퇴조와 국제전의 부상이다. 1967년, 제6대 대통령에 당선된 박정희는 같은 해 3월에 경인고속도로를 착공하고 4월에 구로동 수출공업단지를 준공하는 등 제2차 경제개발정책을 야심차게 추진해 나갔다. 외환보유고는 이미 3억 달러를 넘어서고 있었으며, 사회는 산업사회적 징후를 노정하기 시작했다. 1968년에는 '선데이 서울'이 창간되고 정소영 감독이 메가폰을 잡은 영화 '미워도 다시 한 번'이 공전의 대 히트를 치는 등 대중문화가 서서히 자리를 잡아나가기 시작했다.

일본의 선전을 본 때 만든 국전이 퇴조의 기미를 보였다는 사실은 70년대 당시 한국 화단이 비로소 우물 안 개구리식의 근시안에서 벗어나 국제적 관계망을 구축해 나가기 시작했음을 알려주는 단적인 사례이다.[55] 정부의 경제개발정책과 과감한 수출 드라이브 정책은 국내외의 인적 물적

세계전〉, 제1회 〈앙데팡당전〉 등이 열려 실험과 전위의 산실이 되었는데, 이는 국립공보관과 함께 공공시설이 미술계에 기여한 대표적인 경우로 현재의 미술계 풍토와 비교되는 동시에 국가시설의 공적 후원이란 점에서 볼 때 많은 시사점을 던져준다.

55) 국내 작가들의 국제전 참가는 60년대 초반부터 구체화되기 시작했다. 파리 비엔날레(1961)를 필두로 상파울루 비엔날레(1963), 동경판화 비엔날레(1966), 카뉴 국제회화제(1969), 인도 트리엔날레(1971), 방글라데시 비엔날레(1981), 베니스 비엔날레(1986) 등 연이어 국제전 참가가 이루어졌고 이는 한국 현대미술을 해외에 알리는 대표적인 창구 역할을 했다. 70년대부터는 국제전 참가작가 선정이 한국미술협회에 의해 이루어졌는데 이는 미협이 권력화되는 가장 큰 요인으로 작용했다. 윤진섭, 한국 모더니즘 연구, 재원, 2000, 49쪽.

교류를 촉진하였으며, 외환보유고가 높아짐에 따라 해외의 문호도 점차 개방되기 시작했다. 따라서 70년대 국제화의 추세는 시류에 따른 자연스런 추세였다.[56]

1970년 6월, 김지하의 〈오적〉 필화사건으로 대변되는 공안 정국은 사회를 얼어붙게 했다.

전국에 우편번호제가 실시되면서 표준화와 효율성을 추구해 나가기 시작한 이 무렵, 경부고속도로를 준공하여 경제적 번영을 위한 가시적 지표들이 늘어났지만 사회의 한편에서는 평화시장 노동자인 전태일이 노동조건의 개선을 부르짖으며 분신자살을 감행, 70년대 노동운동의 서곡을 울렸다. 얼어붙은 공안 정국에서 예술가들은 표현의 자유를 억압당하고 있었다. 김지하의 〈오적〉 사건에서 볼 수 있듯이, 문학 동네에서는 많은 시인과 소설가들이 표현의 자유와 인권을 위한 투쟁과 저항을 계속했지만, 유독 미술 동네만큼은 침묵을 지켰다.[57]

당시 일본과 한국을 오가며 작품 활동을 한 이우환은 최근

56) 이 무렵 한국 현대미술의 해외 진출에 관한 정보는 김달진미술자료박물관이 출간한 '한국현대미술 해외진출 60년 1950-2010'을, 해외미술이 국내에 진출한 사례에 관한 정보는 '외국미술 국내전시 60년 1950-2011'을 참고할 것.

57) 미술 동네에서 현실참여 내지는 사회비판적인 경향이 최초로 나타난 것은 1979년 〈현실과 발언〉의 창립에서 비롯되지만, 그보다 앞선 1969년에 창립을 본 〈현실동인〉이 효시이다. 김지하가 '현실동인 제1선언'이란 선언문을 쓰고 당시 서울대 미대 학생인 오윤, 오경환, 임세택 등이 동인이었다. 그러나 이 전시회는 카탈로그에 수록된 선언문과 작품 도판의 일부가 관계기관에 의해 문제시되자 서울대 교수들의 만류에 의해 개막 직전에 자진 철회되었다. 윤진섭, 앞의 책, 158쪽.

한 인터뷰[58]에서 단색화에 대해 긍정적인 평가를 해 눈길을 끌었다. 그는 70년대를 통해 화단에 팽배한 '단색화'적 경향을 가리켜 "당시는 너무나 가난하고 꽁꽁 얼어붙은 추상적인 시대였다. 이것이 바로 모노크롬의 배경이고 바탕이다. 한쪽으로는 핍박한 최소한의 생활, 다른 한쪽으로는 강압적인 군정 하에서 모노크롬의 호소력은 안성맞춤이었다. 단색이나 반복의 방법이 저항감과 의지를 나타내기에 효율적인 집단양식으로 선택된 것이다."라고 말하여 단색화가單色畵家 특유의 부정의 정신을 시대에 대한 일종의 저항으로 간주하였다. 색에 대한 부정이 무채색의 사용으로 내면화되면서 한편으로는 유교적인 생활윤리인 '수기치인修己治人'의 정신이 발현되는[59] 동시에, 선禪 수행을 연상시키는 반복과 절제, 비움 등 수행의 방법론이 등장하였다.[60] 캔버스에 가시철망을 촘촘히 박아놓은 하종현의 〈접합〉 연작이 암시하듯, 얼어붙은 공안정국의 공포정치는 대화의 단절을 낳았다. 일방통행식의 상명 하달이 공조직을 통해 점차적으로 사회 각 부문에 확대, 침투되었는데, 이는 필연적으로 반反문화,

58) 윤진섭, 이우환과의 대화, 〈한국의 단색화전〉 도록, 국립현대미술관, 2012
59) 이의 대표적인 경우로는 윤형근의 《엄버 블루》 연작을 들 수 있다. 유교에 근간을 둔 선비 정신이 금욕적인 색을 통해 발현된 대표적인 경우이다. 이에 관해서는 윤진섭, 〈한국의 단색화전〉(국립현대미술관, 2012) 도록 서문 '풍경을 찾아서'를 참고할 것.
60) 70년대에 발흥한 한국 단색화(Dansaekhwa)의 특징으로는 정신성, 물성(촉각성), 행위를 들 수 있다. 이 특징들은 권영우, 김기린, 김장섭, 박서보, 윤명로, 윤형근, 이동엽, 이우환, 정상화, 정창섭, 최병소, 하종현, 허황 등 70년대 단색화 작가들의 작품을 통해 공통적으로 검출된다.

비민주적인 조직문화를 낳았다.[61]

4.

한국 현대미술사상 '실험과 전위'의 확장은 〈A.G〉와 〈S.T〉, 〈신체제〉 등 소수의 정예 그룹에 의해 이루어졌다. 그 중에서도 특히 〈A.G〉는 'avant-garde(전위)' 자체를 그룹의 이름으로 채택한 것에서도 알 수 있듯이, 선언문과 동명의 기관지, 전시 등을 통해 그룹의 이념을 실천해 나갔다. 김구림, 곽훈, 김차섭, 이승조, 서승원, 최명영, 김한, 하종현, 박종배, 박석원, 심문섭, 이승택, 신학철 등이 참여한 이 단체는 1973년까지 모두 세 차례의 테마전을 가졌다. 〈확산과 환원의 역학〉(1970), 〈현실과 실현〉(1971), 〈탈脫 관념의 세계〉(1972) 등 주제의식이 분명한 전시회를 기획하여 작가주의 정신을 표방했다. "전위예술에의 강한 의식을 전제로 비전 빈곤의 한국 화단에 새로운 조형질서를 모색 창조하여 한국미술문화 발전에 기여할 것"이라는 선언문은 이 그룹의 이념을 잘 대변해 준다.[62] 이 단체는 〈청년작가연립전〉(1967) 이후, 앵포르멜 운동이 종말을 고한 시점에서 나타난 다양한 그룹들이 이합집산하는 과정에서 새롭게 탄생한 것이다. 김구림, 곽훈, 김차섭이 〈회화 68〉, 서승원, 이승조, 최명영이

61) 이에 대한 구체적인 논의는 윤진섭, 하종현의 《접합》 연작에 관한 연구-침묵의 메시지, 석남 이경성 미술 기념 논총, 한국 현대미술의 단층, 삶과 꿈, 2006, 222쪽을 참고할 것.
62) 윤진섭, 앞의 책, 93-100쪽.

〈오리진〉 출신이란 사실은 이 그룹이 연합체적 성격의 엘리트 집단이었음을 말해준다. 김인환, 이일, 오광수 등 이례적으로 당대의 미술평론가들을 회원으로 영입한 〈A.G〉는 1971년 경복궁 국립현대미술관에서 열린 두 번째 주제전 〈현실과 실현〉에서 김청정, 김동규, 송번수, 이강소, 이건용, 조성묵 등을 회원으로 영입, 세勢를 확장해 나갔다. 73년에 전시를 거른 〈A.G〉는 이듬해인 74년 〈서울 비엔날레〉를 기획하였으나[63] 첫 행사를 끝으로 막을 내리고 이듬해에 하종현, 이건용, 신학철, 김한 등 4인만 참가한 정기전을 끝으로 해체되기에 이른다.

〈A.G〉의 회원들의 투철한 작가주의 정신은 40여 년이 지난 현재까지도 몇몇 작고한 작가들을 제외하고는 전 회원이 화단의 원로로 건재한 사실에서도 엿볼 수 있다. 한국현대미술사상 숱하게 명멸한 그룹들 중에서 이는 매우 예외적인 경우에 속한다. 또한 어느덧 노년에 이른 이승택과 김구림의 경우에서 보듯이, 대다수의 작가들이 상업주의에 매몰되지 않고 작가주의 정신을 고수하고 있어 본고의 주제의 범본이 되고 있다.[64]

63) 〈서울 비엔날레〉(1974. 12. 12-19)는 13명의 〈A.G〉 회원과 커미셔너 이일에 의해 선정된 63명의 초대작가를 포함, 100여 점의 작품이 전시되었다. 제1회 〈서울 비엔날레〉의 〈A.G〉 회원은 다음과 같다. 김구림, 김동규, 김한, 박석원, 서승원, 신학철, 심문섭, 이강소, 이건용, 최명영, 하종현. 〈S.T〉, 〈신체제〉 등 기타 70년대를 풍미한 전위적 그룹에 대한 상세한 분석과 부산의 〈혁동인〉, 광주의 〈에뽀끄〉 등 지역의 실험 활동에 대해서는 별도의 논고를 통해 기술될 것이다.

64) 이승택과 김구림의 최근 활동에 대해서는 윤진섭, 원로들의 반란, 서울아트

지면 관계상, 〈S.T〉와 〈신체제〉를 비롯하여 전위적이며 실험적인 자세를 견지했던 그룹에 대한 보다 상세한 분석은 다음 기회로 미루거니와, 이참에 살펴볼 것은 70년대 대구 화단의 풍경이다. 섬유산업이 발달한 대구는 자본이 형성됨에 따라 일찍부터 화랑가가 형성되었으며, 서울 화단과 동떨어져 있으면서도 독자적으로 현대미술을 발전시켰다. 이인성의 구상 화풍의 전통을 이어받아 사실주의적 풍경화가 강세를 보였지만, 한편으로는 현대미술의 기세도 강했다. 〈대구 현대 미술제〉는 서울보다 앞선 1974년에 창립돼 회를 거듭할수록 서울을 비롯한 전국의 작가들을 결집시키는 구심점 역할을 하였다. 박현기, 이강소, 김영진, 황현욱, 최병소, 김기동, 이향미, 이명미, 황태갑, 이교준 등 대구가 고향이거나 대구에 뿌리를 둔 작가들은 〈대구 현대 미술제〉를 중심으로 전위적이며 실험적인 작업을 펼쳐 나갔다.[65] 특히 강정에서 이벤트가 펼쳐진 1979년, 제5회 〈대구 현대 미술제〉는 대구시내의 7개 화랑에 분산돼 열렸는데, 노마 히데키野間秀樹 등 15명의 일본작가들이 다수 참여, 당시 지방의 사정으로는 매우 드물게 국제전의 성격을 갖췄다. 한편, 강정의 냉천에서는 이건용, 이강소, 박현기,

가이드 2013년 7월호를 참고할 것.

65) 〈대구 현대 미술제〉(1974)와 〈서울 현대 미술제〉(1975)의 연관성을 묻는 필자의 질문에 대해 최병소는 당시 〈대구 현대 미술제〉의 발족은 서울의 미협과는 관계없이 독자적으로 이루어졌다고 답했다. 대구 현대 미술제에 대한 보다 상세한 정보는 대구 현대 미술제 자료집을 참고할 것.

김수자, 김용민, 문범 등이 이벤트를 벌여 실험적인 열기를 더했다. 뿐만 아니라 박현기, 이강소, 김영진, 이현재 등이 비디오 작품을 발표하여 비디오 아트가 미술의 한 장르로 정착하는 데 기여를 하였다.

〈대구 현대 미술제〉 창립의 의미는 〈서울 현대 미술제〉를 비롯하여 강원, 부산, 전주, 광주, 청주 등 전국 단위 현대 미술제 창립의 도화선이 되었다는 데 있다. 또한 전국의 현대미술 작가들이 서로 교류를 하는 가운데 정보를 공유하고 친교를 맺는 구심점이 된 것 또한 〈대구 현대 미술제〉가 한국 현대미술에 기여한 공로이다. 최근에 새로 시작된 〈강정 대구 현대 미술제〉는 70년대 대구현대미술제의 전통을 잇는 것이어서 주목된다.

이상 살펴본 것처럼 70년대의 실험적이며 전위적인 작업은 투철한 작가주의 정신에서 비롯되었다. 그 후 포스트모더니즘의 시기(1980년대 후반 이후)를 거쳐 이 땅에는 모든 것이 용인되는 다원주의 열풍이 불고, 세계화를 표방한 90년대 중반 이후에는 미술시장의 해외 개방과 함께 상업주의가 번성하게 되었다. 그 결과 현재 한국화단은 집단의 소멸과 함께 작가주의 정신이 희박해 지는 사태를 맞이하게 되었다. 이러한 상황에서 70년대 화단을 반추하면서 "작가란 무엇인가?"하는 본질적인 질문을 던지는 것은 매우 긴요한 의제議題로 여겨진다.

〈대구현대미술제 40주년 기념 학술세미나 발제문〉

1980년대 한국 행위미술의 태동과 전개

머리말

한국의 행위미술[66](Performance: 이하 '행위미술'로 통일함)은 불과 40
여 년의 역사에 지나지 않는다. 이는 서양의 그것이 약 100
여 년에 이르는 장구한 역사를 지니고 있는 것에 비하면,
턱없이 짧은 연륜이다. 그러나 한국의 행위미술이 서양의
경우처럼 그 토대가 되는 전위예술Avant-garde Art의 오랜 전통
에 깊이 뿌리박지 못하고 진행돼 온 점을 감안한다면, 우리
의 경우 행위미술의 역사를 곧 전위의 역사로 대치해도 될
만큼 이 둘은 서로 겹을 이루며 진행돼 왔다. 이는 특히
1970년대에 활동했던 행위미술가들이 자신을 가리켜 스스

66) 80년대 당시에는 '행위예술'보다는 '행위미술'이란 말이 일반적으로 많이
 쓰였다. 퍼포먼스라는 용어는 80년대에 혼용되다가 90년대 이후에 주로
 사용되었다. 여기서는 총칭적인 의미에서 '행위미술'이란 용어로 통일하여
 사용하고자 한다.

로 '행위미술가'나 '이벤트Event 작가'보다는 '실험미술가' 혹은 '전위작가'로 부르길 즐겨 했던 사실에서도 확인된다. [67]

그러나 한국 행위미술사의 서장을 이루는, 1960년대 해프너들의 활동이 보여준 것처럼, 행위미술가들의 지속적이지 못한 활동은 행위미술의 역사를 단선적斷線的인 것으로 만들었다. 그 중에서도 특히 1970년대 초반에서 중반에 이르는 공백기와 1980년대 초반에서 중반에 이르는 공백기는 특기할 만하다. 그래서 이 기간에는 설치나 오브제, 비디오 아트와 같은, 실험적 성격을 지닌 특정한 매체에 의한 작업들이 실험미술의 주류를 이루게 된다. [68]

1980년대의 행위미술에 관한 기술이 주목적인 이 글에

67) 1970년대 후반에 홍익대학교 미술대학 3학년 학생의 신분으로 〈S.T〉 그룹에 참여할 수 있었던 나는 대학의 대선배인 이건용, 성능경, 김용민 제씨와 친분을 맺으면서 행위미술에 관심을 갖게 되었다. 그 당시 개념미술에 심취했던 나는 굴레방 다리 근처에 있던 '이건용 화실'에 출입하면서 이건용으로부터 많은 것을 배웠다. 당시 파리 비엔날레에 〈신체항〉을 출품, 현지 언론으로부터 호평을 받고 유명인사가 돼 있었던 그에게는 전위미술에 관심이 많은 방문객들의 발길이 잦았다.

68) 1967년 〈청년작가연립전〉에서 선보인 〈무〉 동인과 〈신전〉 동인에 의한 한국의 첫 해프닝인 〈비닐우산과 촛불이 있는 해프닝〉 이후, 강국진, 정강자, 정찬승 등에 의한 해프닝과 김구림 등이 참여하는 〈제4집단〉의 해프닝이 집중적으로 벌어진 시기는 1968년에서 1970년이다. 이 공백기에는 1975년에 김점선이 기획, 연출한 〈홍씨상가〉(1975년에 홍익대학교 졸업식장에서 행해진 장례식 해프닝)가 유일하며, 1976년 이건용의 이벤트 작품이 선보이면서 70년대 중후반의 이벤트 시대가 열리게 된다. 1980년대의 공백기는 이건용의 목원대 진출과도 무관치 않다. 서울에서 김용민, 성능경, 장석원 등과 함께 이벤트 활동을 벌이던 이건용이 목원대학의 강사가 되어 대전에 내려가게 되는데, 이때부터 서울에서의 행위예술 발표가 뜸하게 된다. 장석원은 군 제대 후에 '공간'지의 편집장으로 근무하면서 미술평론에 관심을 쏟기 시작했다. 한편, 대전으로 간 이건용은 목원대학 제자들에게 행위미술을 전파, 안치인 등 당시 20대 중반의 행위미술가들을 배출하기 시작했다.

서는 이와 관련된 내용만을 다루고자 한다. 80년대는 70년대와 달리 정치적 격변기였고, 그런 까닭에 미술도 다양한 가치와 이념들이 난무하면서 그룹들이 이합집산을 거듭하던 시기였다. 박정희 대통령 시해사건(10.26사태)과 '12.12사건', '5.18광주민주화운동'으로 대변되는 신군부의 등장은 미술에도 영향을 미쳐 민중미술이 등장하는 계기를 만들었다.

1980년대 '행위미술' 태동의 배경

1980년대에 접어들면서 미술계의 지형은 서서히 변해가기 시작한다. 가장 큰 요인은 정치적 상황이었다. 유신헌법을 토대로 한 박정희 대통령의 장기집권과 이로 인한 정국의 파행은 국민들의 저항을 불러일으켰다. 김대중 납치사건으로 대변되는 재야 정치세력에 대한 탄압, 전태일의 분신과 YH사건으로 상징되는 노동자 투쟁 등 굵직한 정치적 사건들로 얼룩진 70년대의 암울한 상황은 민중미술이라는 정치적 아방가르드를 낳는 배경이 되었다.[69]

1982년은 젊은 작가들이 기성화단의 아성에 도전한 해로 기록된다. 3일간의 신정 연휴가 끝난 벽두부터 안국동 소재 해영화랑에서 열린 〈한국 현대 미술 모색전〉은 선언문을 통해 이 같은 입장을 분명히 했다.

69) 윤진섭, 한국 모더니즘 미술연구, 재원, 2000, 155쪽.

과거 20여 년간의 핵심적 구조가 과도한 헤게모니에의 추구로 인하여 상대적 파워의 구축을 초래하였고 급기야 구심세력의 분규를 노골화하기에 이르렀다. 젊은 세대의 입장은 불합리한 상태로의 함몰을 강요당하고 있는 것이다.

20대 중후반의 작가들이 주축이 된 이 전시회의 선언문이 보여주는 것처럼, 화단에는 새로운 기류가 형성되고 있있다. 이렇게 결성된 40여 명의 작가들은 이합집산을 거듭하면서 80년에 창립전을 갖고 태동된 〈현실과 발언〉 그룹의 부상과 함께 이후에 태동하는 많은 그룹의 모태가 된다.

1982년에는 〈젊은 의식전〉, 〈임술년전〉, 〈두렁동인전〉이, 83년에는 〈시대정신전〉, 〈잡음, 혼선, 소란전〉, 〈끓는 혼전〉, 〈토해내기전〉, 〈실천그룹전〉이 결성되면서 현실 참여적인 성격이 미술계의 전반적인 흐름을 형성하였다. 84년에는 관훈미술관, 제3미술관, 아랍미술관 등 3개 화랑을 빌려 100여 명의 작가 및 단체가 참여한 대규모 전람회인 〈삶의 미술전〉이 열려 80년대 전반기 미술의 흐름을 이루게 된다.

한편, 모더니즘 진영에서는 상대적으로 위축되는 기색이 농후했는데, 그 원인 가운데 하나는 70년대 중반이후 실험미술에 주력한 작가들 중 상당수가 현실참여적인 경향의 작업으로 전향한 사실에 기인한다. 이러한 현상이 나타나게 된 이유는 여러 가지가 있겠으나, 앞서 예로든 직접적인 원인 외에도 서구미술 전통에 기댄 현실과 작가의식 사이에

서 배태된 정체성에 대한 문제, 그로 인한 괴리감에 대한 고뇌, 정치 현실에 대한 작가의식의 개안, 전통문화에 대한 재해석과 자생적 문화에 대한 관심에서 비롯된 소집단 문화운동의 태동 등을 들 수 있다.

서구미술 사조에 대한 한국 현대미술 작가들의 경도는 어제오늘의 일이 아니지만, 70년대에서 80년대에 이르는 시기에 더욱 심했다. 가령, 1983년 문예진흥원 미술회관에서 열린 〈미국종이조형전〉(5. 24-6. 13)이 당시 화단에 끼친 영향은 대표적인 경우다. 그 여파는 매우 심해서 같은 해에 열린 〈앙데팡당전〉에는 이의 아류가 상당수 출품되었고, 젊은 작가들은 물론 중진에 이르기까지 많은 작가들의 작품에서 이의 영향을 받은 흔적이 엿보였다. 이는 70년대의 미술에서 이우환의 오브제 작품이 한국 화단에 미친 영향을 연상시킨다.

1980년대의 행위미술을 논하면서 화단의 분위기를 기술한 이유는 이러한 일련의 사태가 80년대 초반에서 중반에 이르는 시기에 왜 행위미술이 소강 국면을 맞이했는가 하는 의문에 대한 원인과 무관하지 않기 때문이다.

이벤트를 발표해 왔던 몇몇 작가들의 방향전환이나 평면에의 복귀가 이루어지는 가운데 이벤트와는 양상이 다른 행위미술이 이 무렵에 새로운 각도에서 시도되고 있었다. 81년에 대구를 중심으로 활동을 하고 있던 〈고상준행위그룹〉과 김용문의 토우작업, 그리고 윤진섭의 작업이 그것으로 이들은 서로 다른 지역에서 작업을 행하다 1986년에

동숭동 대학로에서 열린 〈1986, 여기는 한국전〉 행위미술 부문에서 만나게 된다. 회화, 조각, 섬유, 도조, 행위미술, 사진 등 140여 명의 작가가 모여 결성한 이 전시회는 20대 중후반에서 30대 초반에 이르는 작가들이 주축이 되었으며 전국적인 규모의 대규모 미술제였다.[70]

1980년대 행위미술의 전개

1970년대 후반(1977-9), 서울에서 행해진 이벤트는 이건용, 성능경, 김용민, 장석원 등이 주도했다. 여기에 덧붙여 1977년 당시 견지화랑에서 열린 제6회 〈S.T〉전(1977.10.25-10.31)에서 강용대, 윤진섭, 김용민, 성능경, 장경호, 이건용의 이벤트가 있었는데, 이는 윤진섭, 강용대, 장경호 등 새로운 세대의 등장을 예고하는 신호탄이었다. 윤진섭은 군에서 제대한 이듬해인 1982년에 당시 굴레방 다리에서 이대 쪽으로 올라가던 언덕길 중간쯤에 있던 화사랑에서 '시간자르기/숨쉬는 조각, 드로잉의 종언/갇혀진 선'이란 제하의 두 개의 행위미술 작품을 선보였다. 〈윤진섭행위드로잉전〉(1982 6.20(일) 오후 2:00)이란 타이틀을 붙인 이 발표회에서 그는 블랙라이트를 이용한 작품을 선보였는데, 흰색 자루 속에서 검은 매직으로 드로잉을 하는 작품과 천정에 있는

70) 윤진섭, 한국 행위미술의 전개와 향방-60년대 해프닝에서 80년대 행위미술까지, 고상준행위그룹 창단공연 도록, 1986.

사방 1미터 크기의 채광창에 검은 색 한지를 붙인 뒤에 나무 송곳으로 구멍을 뚫어 빛이 새 나오게 하는 드로잉 작업을 발표하였다.

이 무렵 서울에서는 이건용이 대전으로 내려간 탓인지 일종의 소강상태를 보이고 있었다. 김용민, 성능경 역시 행위 작업보다는 평면이나 개념적인 작업에 몰두하고 있었다. 80년대 초반에는 서울보다는 오히려 지역에서 행위미술이 활성화되는 현상이 나타났다. 앞서 언급한 것처럼 1981년 야외에서 자연과의 교감을 꾀하는 작업에 주력하는 일군의 작가들이 '야투야외현장미술연구회'를 결성, 공주를 중심으로 활동하며 작업현장을 사진으로 기록, 자료집을 발행하였다. 임동식을 비롯하여 고승현, 강희중, 이응우, 고현희, 김해심, 정장직, 이종협 등등 대전, 충남권 작가들이 중심이 된 이 그룹은 80년대 초반 당시만 해도 대중의 관심이 적었던 자연과 환경에 대한 문제의식을 갖고 꾸준히 작업을 전개, 〈금강자연미술 비엔날레〉를 창설하는 중심이 되었다.

1981년은 공주에서 제1, 2회 〈야투현장미술제〉가 열린 해였다. 설치와 행위미술 분야에 약 20여 명의 작가가 참여했는데, 그 중에서 안치인, 이두한, 나경자, 김정헌이 행위미술 작품을 발표하였다. 이보다 앞선 1980년에는 신탄강변에서 안치인, 송일영, 최병규, 지석철, 김익규 등이 〈대전78세대전〉 현장 이벤트를 행했다. 또한 같은 해에 공주

금강에서 〈금강 현대 미술제〉가 창립되었는데 이 미술제는 자연을 배경으로 한 야외 설치미술제의 성격을 띠고 있어 야투, 대전78세대와 함께 충남, 대전권의 실험미술의 전초 기지가 되었다. 이 창립전에서 안치인, 송일영, 김영호, 김용익 등의 행위작업이 발표되었다. 1982년에는 〈야투현 장미술제〉에서 안치인, 이두한의 2인 이벤트가 있었으며, 1981년에는 〈대전78세대〉 현장이벤트에서 안치인, 강정 헌, 김영호, 김익규, 김철겸, 송일영, 신현태, 이두한, 지 석철 등의 행위작업이 있었다.

1981년 대구에 거주하는 비디오 아티스트 고 박현기는 '도시를 통과하며Pass Through the City'라는 행위미술을 행했는 데, 이는 거대한 바위를 화랑까지 옮기는 과정을 통하여 도시 전체를 퍼포밍하는 작업이었다. 그는 또한 낙동강 변 에서 '번역자로서의 매체Media as Translators'라는 제목의 행위미 술을 선보이기도 하였다.[71]

대구는 70년대에 한국미술계를 풍미한 대규모 현대미술 제의 맹아인 〈대구 현대 미술제〉가 열린 곳으로 미술이 강세 를 보이는 지역이다. 1982년에 대구 낙동강에서 야외설치 미술제가 열렸는데 그 이름을 〈1982-현장에서의 논리적 비전전〉이라고 붙였다. 이 행사에서 강용대, 김철겸, 박 건, 안치인, 이두한, 이현재, 장금자, 홍현표 등의 행위

71) 문정규, 행위미술의 특성과 한국 행위미술의 위상, 한남대학교 대학원 석사 학위 청구논문, 1995, 85쪽.

작업이 펼쳐졌다. 1986에는 서울 남영동에 소재한 아르꼬스모미술관에서 〈86행위설치미술제〉가 열렸는데, 이 전시회는 설치와 입체작업 외에도 행위미술에 상당한 비중이 실린 전시였다. 이건용, 성능경, 윤진섭, 안치인, 강용대, 신영성, 이두한, 남순추, 고승현, 방효성, 김용문 등의 행위작가들이 초대를 받은 이 전시회는 이건용이 조직한 것으로 당시 매스컴의 대대적인 초점이 되었다. 이 전시회를 통해 전국의 행위미술 작가들이 서로 상면을 하게 되었으며, 그 뒤에 많은 행위미술제가 작가들에 의해 기획되는 계기가 되었다. 이 전시회에서 신영성은 전기톱으로 나무 판재를 해체하는 작업을 행해 전시장이 온통 톱밥으로 뒤범벅이 되었다. 이 작업으로 주목을 받은 신영성은 백남준의 위성쇼 〈바이 바이 키플링〉을 통해 전 세계에 소개가 되었다. 이건용은 자신이 지난 소지품을 일렬로 들어놓은 뒤 전시장 바닥에 백묵으로 드로잉을 하고 발바닥으로 지워나가는 드로잉 행위를 행했으며, 안치인은 특유의 카드 작업을 선보였다. 윤진섭은 온몸에 청색 물감을 칠하고 검은색 드로잉을 한 10여 명의 행위자들이 고정된 위치에 앉아 일정한 시간 동안 정지된 상태로 있는 〈숨쉬는 조각〉을 선보인 바 있다. 김용문은 흙으로 만든 탑을 중심으로 제의적 성격이 강한 굿 행위 작업을 선보여 주목을 받았다.

1980년대 행위미술의 확산과 정착

80년대 행위미술의 특징은 장르의 크로스 오버와 퓨전 현상이다. 신디사이저와 같은 실험음악을 배경에 깐다든지 현란한 사이키 조명이 등장하기도 했다. 무용과 음악, 미술의 결합, 마임과 음악, 〈춤패 아홉〉과 같은 집단적 실험이 나타났다. 미술을 전공한 행위미술가들이 수적으로는 가장 우세했지만, 여러 장르의 예술가들이 모여 공동의 모색을 하기도 했다. 〈86행위설치미술제〉가 미술전공자들이 모인 행사였던 반면, 1987년에 열린 〈9일장〉(바탕골예술관: 7.28–8.5)은 죽음을 주제로 문학, 미술, 연극, 영화, 무용, 국악 등 다양한 장르의 예술인들이 모인 행사였다. 동숭동에 있는 예술관의 건물을 흰색 광목으로 둘러 화제가 되기도 한 이 행사에 많은 행위예술가들이 초대되었다. 당시의 한 보도에 의하면,[72] 이 행사의 기획 의도가 "서로 다른 장르의 벽을 헐고 현장성, 상징성, 상황성, 즉흥성, 축제성으로 요약되는 행동예술제를 열어보고자 하는 데"(박의순, 바탕골예술관 대표)에 있다고 전하고 있다. 이 신문 보도에 의하면 이 행사에는 구상, 성찬경, 박희진, 조정권 등등 시인들이 '죽음'을 주제로 시낭송회를 갖는가 하면, 행사장 밖에는 〈난지도〉 그룹의 설치작품이 전시되고, "'타의에 의해 파괴되는 생명'과

72) 조선일보, 1987년 7월 18일자, 문화면, 정중헌 기자.

그 분노를 담은 기국서의 행위예술 〈방관V〉와 이를 몸으로 표현하는 행위예술가 임경숙 씨의 〈우리의 아벨〉이 공연된다. 31일에는 행위미술과 무용이 어우러지는 신영성 씨의 〈아굴의 기도〉와 김기인 씨의 〈다스한 나라로II〉가 발표된다"고 전한다. 또한 한상근의 〈춤패아홉〉과 독일에서 활동하다가 귀국하여 〈통, 막, 살〉로 장안의 화제를 불러일으킨 무세중이 〈통, 피, 살〉(통일을 위한 피의 살풀이)의 공연을 가진 바 있다. 바탕골예술관은 그 전 해에도 〈바탕. 흐름전〉을 기획하여 행위미술에 기여한 바 있다.

이 무렵의 분위기에 대해 한 신문은 "신선한 충격 전위미술 열풍"이란 표제어로 다음과 같이 전하고 있다.[73]

> 기상천외한 해프닝과 이벤트를 주축으로 한 전위미술운동이
> 한창이다. 올 들어서는 음악, 연극, 무용 등을 미술 안으로 끌어
> 들인 이른바 '행위미술'과 '총체미술'까지 등장, 신춘화단에 신
> 선한 충격을 주고 있다.

이 신문은 올 들어 대규모 행위예술 관련 행사들이 봇물을 이루고 있다고 전하면서 "지난 해 바탕골미술관의 〈바탕. 흐름전〉과 아르꼬미술관의 〈서울86행위설치미술제〉를 기폭제로 불붙기 시작한 젊은 신진들의 전위미술전은 올 들어

73) 경향신문, 1987년 3월 26일자, 문화면, 정철수 기자.

서만도 10여 건. 1월의 〈겨울대성리전〉에 이어 〈서울요코하마현대미술전〉(2월 16-27일, 아르꼬스모미술관), 〈80년대퍼포먼스 행위미술〉[74](2월 20일-26일, 바탕골미술관)...... 〈대전87행위예술제〉(19-25일 대전쌍인미술관) 등이 실험성 짙은 전위작업으로 꼽히고 있다"고 강조했다. 이 신문은 또한 행위예술작가들을 언급하면서 현재 전국적으로 50여 명이 활동하고 있는데, 군산대 이건용 교수를 주축으로 윤진섭, 방효성, 문정규, 안병섭, 안치인, 이두한, 박창수, 한건준, 신영성, 이훈웅, 김준수, 김용문, 고상준, 조충연, 강정헌, 김정명, 심철종, 전일국 등과 신옥주, 임경숙, 이이자 등 여성작가들도 행위미술 작업에 투신, 폐쇄된 예술장르의 벽을 깨는데 앞장서고 있다고 보도했다.

이렇게 해서 서로 교류를 트기 시작한 각 분야의 행위미술가들은 자구책으로 협회를 결성하는 문제를 놓고 논의하게 된다. 1987년 11월 22일 동숭동 소재 소금창고에서 발기위원 모임을 갖고 '한국행위예술협회' 총회 창립을 논의한 발기위원들[75]은 분과, 지부설치, 정관사항, 자문위원 추대, 행사 개최에 관한 건을 논의하였다. 제2차 발기위원 모임은 1988년 2월 29일 인사동 예전다방에서 있었는데, 이 자리에서는 분과의 증설, 정관확정, 자문위원 증원, 88

74) 〈80년대 퍼포먼스-전환의 장〉의 오기임. 필자 주.

75) 제1차 발기위원 명단은 다음과 같다. 안치인, 고상준, 박창수, 윤진섭, 방효성, 심철종, 김윤태, 이두한, 남순추.

년도 행사의 시기 및 규모, 이에 따른 구체적 내용을 토의하고 신임 발기위원으로 한상근(무용), 조충연(미술), 임경숙(의상), 김윤태(영화) 등을 위촉하였다.

몇 달을 끈 준비기간을 거쳐 1988년 한국행위예술협회가 결성되었다. 회장에 윤진섭, 부회장에 이두한, 한상근 등이 선출되고 이건용, 무세중, 심우성, 이만방, 성능경, 김구림, 강국진 등을 자문위원으로 위촉하여 정식으로 출범을 보게 된 것이다.

한국행위예술협회는 창립기념으로 독일문화원 강당에서 '전통연희와 퍼포먼스-그 접근은 가능한가?'라는 주제로 학술심포지엄(1988년 4월 30일)을 갖고 행위예술에 대한 이론적 토대를 마련하는 모색을 꾀하였다. 또한 부대 기념행사로 안치인, 방효성, 박창수, 한상근, 이두한, 윤진섭의 행위 미술 실연이 있었으며, 〈평화의 제祭-장벽을 넘어서〉라는 타이틀로 컴퓨터 아트와 비디오 아트가 중심이 된 미술제를 개최한 바 있다.

"행위예술의 질적 향상과 저변확대, 행위예술의 국제교류, 행위예술에 관한 출판 및 세미나 개최, 행위예술 평론가 육성" 등을 모토로 출범한 동 협회는 한일행위예술페스티벌 개최를 비롯하여 협회 주최 정기 프로그램으로 퍼포먼스 발표회를 개최하였는데, 이대입구에 있는 청파소극장에서 열린 발표회로는 성능경의 70년대 이벤트 재연(1988.6.27)을 비롯하여 임택준, 심홍재의 〈행위예술발표회〉(1988.7.25)가 있었다.

같은 해 6월 19일에서 26일까지 전북예술회관에서는 〈쿼터그룹전〉이 열렸는데, 이 전시회에서는 이이자, 김준수, 임택준, 박춘희, 심홍재 등의 행위미술 작품이 발표되었다. 윤진섭은 아트포스트에 기고한 리뷰를 통해 이들의 작업이 "이이자와 박춘희를 제외한 나머지 세 작가의 경우 퍼포먼스의 주요 경향 가운데 하나인 정치성과 제의성이 강하게 부각된 작품을 선보임으로써, 오늘의 상황에서 퍼포먼스라는 장르가 갖는 기능, 효용, 한계를 가늠해 볼 수 있는 귀중한 기회를 제공해 주었다"[76]고 썼다. 그는 특히 심홍재의 작업에 주목하여 "그 중에서도 신인으로 등장한 심홍재는 '죽음'이라는 흔하지만 여전히 묵직한 주제를 다룸에 있어 퍼포먼스가 지닌 실연의 의미를 여실히 드러내준 작가로 여겨진다."고 평가하였다.

1987년 2월 20일부터 2월 26일까지 바탕골미술관에서 열린 〈80년대의 퍼포먼스-전환의 장〉에는 이두한, 방효성, 신영성, 윤진섭, 남순추, 안치인, 문정규, 임경숙, 고상준, 조충연, 강용대, 박창수, 김영화 등이 참가하였다. 이 실연의 특징에 대해 미술세계에 기고한 윤진섭의 리뷰를 살펴보면,

 1. 빛, 소리, 냄새, 연기 등 일상생활의 주변에서 흔히 접하
 기 쉬운 물질을 이용하여 익숙한 분위기를 창출하는 작업, 즉

76) 윤진섭, '감성의 일깨움'과 퍼포먼스, 아트포스트, 제6호, 1988. 7. 1

환경예술(Environmental Art) 적인 요소를 도입한 작업: 이두한의
〈미술, 패션, 연극인의 공동작업에 의한 복합비타민〉(미술: 이두한,
연극: 김태수, 패션: 권은순), 박창수 〈호흡 Ⅶ〉

2. 기성의 사물에 인위적인 조작을 가해 전혀 낯선 사물로
변화시키거나 조형적 신체실험을 꾀하는 작업 또는 다른 상황을
설정하는 이벤트적인 요소가 강한 작업: 문정규 〈신체성과 시각
그리고 공간성과 매체〉, 조충연 〈무제〉

3. 연극, 미술, 무용, 음악 등 여러 장르 중 특히 어느 한
장르가 지배적으로 강조되면서 전체적 분위기를 이끌어가는 은
유와 상징이 중시되는 작업, 고상준 〈제4의 공간〉, 안치인 〈드
로잉 퍼포먼스〉, 윤진섭 〈보호구역〉, 방효성 〈백일몽〉

4. 관객을 참여시키거나 오브제로 이용하며, 자연스런 상태
에서 전개해 나가는 작업: 남순추 〈명제 미상〉, 강용대 〈미이라
의 환생과 해방을 위하여〉 등으로 분류하고 있다.[77]

앞서 쿼터그룹의 심홍재를 언급하면서 기술한 바 있듯이,
80년대 행위미술의 특징 가운데 하나는 제의성이다. 한국
의 굿 내지는 무속에 근원을 두고 있는 이 주제에 지속적으
로 몰입하고 있는 작가는 무세중이지만, 이러한 주제는 김
용문과 김영화의 작업을 통해서 여러 차례 선보인 바 있다.
김용문은 토우를 이용한 행위미술가다. 1983년 지리산 고

77) 윤진섭, 문정규 앞의 논문에서 재인용, 89쪽.

사목지대에서 가진 〈매장, 그리고 발굴전〉을 비롯하여 〈수장제〉, 〈방사, 방사, 방생〉, 〈애장〉을 통해서 여러 차례 보여준 바 있듯이, 그의 작업이 지닌 요체는 민중적 한에 대한 '풀이'다. 제주도 이호동 골왓마을에서 그는 항아리를 바다로 떠내 보내는 행위작업을 행하였다. 나는 그의 작업에 대해 "토우를 매장하거나 강물에 던지는 행위는 의도적이되, 어느 시기에 이를 발굴해 내는 자는 전혀 예기치 않은 우연한 만남"이라고 평한 바 있다.[78]

김영화의 〈죄다, 죄다〉는 탯줄을 연상시키는 검은 색의 긴 줄을 굽이굽이 서려놓고 한복을 입은 행위자(김영화)가 벌이는 한판의 '한'풀이 같은 행위미술이었다. 대학로에서 가진 행위발표에서 김영화는 여성성이 강하게 부각된 작품을 보여주었다.

1987년은 유독 행위작업의 발표가 많았던 해였다. 이해에 아르꼬스모미술관에서 〈1987-서울. 요코하마 현대미술전〉이 열려 이건용, 안치인, 이케다 이치, 히그마 하루오의 행위작업이 발표되었다.

또한 이 해에 열린 〈대전 행위 예술제〉는 대규모 행위미술 발표회였는데, 이건용을 비롯하여 성능경, 안치인, 김용문, 강정헌, 윤진섭, 방효성, 문정규, 심철종, 박창수, 이두한, 한건준, 심홍재, 임택준, 고상준, 조충연, 전일국, 김정명,

78) 윤진섭, 김용문-'흙'으로의 회귀의식을 주관하는 사제, 김용문 개인전 도록 서문.

김명순 등이 각기 독자적인 작품을 발표하였다.

1987년 10월 11일에는 동숭동 대학로에서 윤진섭 퍼포먼스 그룹의 창단실연이 열렸다. 〈거대한 눈〉이란 타이틀로 열린 이 작품은 은색으로 전신을 분장한 행위자들과 경호원들이 등장, 정치 현실을 풍자하는 내용을 담은 것이었다.

80년대 후반에는 해외에서 활동하던 행위작가들이 귀국, 전시회를 통해 작품을 소개하였다. 1988년 동숭동 소재 두손갤러리에서 있었던 개인전 오픈 날에 박혜숙은 핵문제를 주제로 한 행위미술을 선보였으며, 독일에서 활동하던 이상현은 1988년 3월 2일 토탈미술관에서 5부작으로 구성된 〈잊혀진 전사의 여행〉 중 마지막 행위미술 〈안드로메다에서 운명의 여신과의 만남〉을 행하였다. 박혜숙과 한 사람의 여자 더블베이스 연주자가 등장하는 이 실연에서 이상현은 물이 담긴 검은 색의 철제 관 속에서 도르레가 장치된 널빤지 위에 누워 물고기를 가슴에 품고 상상의 여행을 떠나 운명의 여신을 만난다는 줄거리의 작품을 보여주었다.

80년대의 대미를 장식하는 1989년에는 네 개의 큰 행사가 있었다. 10월 26일부터 30일까지 5일간 서울 동숭아트센터 소극장에서 열린 〈한일 퍼포먼스 페스티발〉에 참가한 작가는 고상준, 김사하, 김해민, 무세중, 문정규, 박창수, 심우성, 심철종, 심홍재, 이불, 임경숙, 조충현 등이며, 일본 측 작가는 겐이치 다케다, 치에코 토리이, 유지 아키모토, 도키고 오야마, 고지 오구시, 노부키 야마모토, 마리코 스

즈키, 미슈다카 이시이 등이다. 축제적 성격을 띤 이 행사는 한일 양국의 행위미술을 통해 문화적 교감을 이루고자 하는 목적을 지니고 있었다. 한국과 일본 간의 행위미술을 통한 교류의 기회는 80년대 후반에 들어 증가하기 시작했는데, 동숭아트센터에서 갤러리에서 열린 〈동방으로부터의 제안전〉은 그 일환이었다. 이 전시회에서 이건용과 방효성, 일본의 이케다 이치가 행위 작업을 보여주었다. 이건용은 한국의 독을 이용하여 동경에서 가셔온 물에 머리를 삼고 비누물이 묻은 머리카락을 독의 언저리에 비비면서 '어머니'를 외치는 행위를 통해 가계의 혈통을 거슬러 올라가는 '문화적 회고 시스템'을 주장하였다. 방효성은 동숭동의 거리에서 무작위로 선택한 오브제와 동경의 거리에서 가져온 오브제, 그리고 관객의 소지품을 석고로 혼합하는 행위를 보여주었다.[79]

1989년 7월 7일에서 17일까지 나우갤러리가 기획한 행위미술제는 〈예술과 행위, 그리고 인간, 그리고 삶, 그리고 사고, 그리고 소통〉이라는 긴 타이틀을 지닌 것이었다. 참여 작가는 강용대, 김준수, 김재권, 남순추, 문정규, 방효성, 성능경, 신영성, 심홍재, 안치인, 이건용, 이두한, 이불, 이이자, 임경숙, 육근병, 윤진섭, 조충연 등이었다. 이 행사는 당시 열심히 활동하던 국내의 미술전공 행위 작가들이 대거 참가한 것으로 매스컴의 대대적인 주목을 받았다. 첫

79) 문정규, 앞의 논문, 91-2쪽.

주의 금, 토, 일요일과 그 다음 주의 금, 토, 일요일에만 행위발표가 있었고, 나머지 기간에는 참여 작가들의 기록사진, 드로잉, 작가의 발언, 작업계획서, 행위의 결과물 등이 전시되었다. [80] 특기할 사항은 18명의 작가가 일주일동안 행한 작업의 기록을 미술평론가인 김영재가 전담, 자료로 남기는 선례를 만들었다는 점이다. 현재 문화예술위원회에서 원로예술인들의 구술채록을 통해 기록 문화를 만들어가는 시도보다 훨씬 앞섰던 이 개인적인 노력이 기억에 남는다.

1989년 3월 26일부터 4월 23일까지 국립현대미술관에서 열린 〈'89청년작가전〉은 1981년 창설 이래 행위미술 작가를 초대한 첫 전시회이자 마지막 전시가 되었다. 이 전시는 〈젊은 모색전〉으로 개명을 하여 현재에 이르고 있지만, 말썽은 이 해의 전시에서 터지고 말았다. 이 행사의 커미셔너인 미술평론가 윤우학은 안치인, 윤진섭, 이두한, 이불 등 네 명의 행위작가를 초대하였는데, 이 작가들은 엄숙한 국립현대미술관의 중앙 전시장을 온통난장판으로 만들어버렸던 것이다. 이두한은 곤로에 꽁치를 굽거나 알몸을 석고로 뜬 뒤 국부에 경광등을 대고 돌아다니는 소동을 부렸는가 하면, 윤진섭은 중앙전시장의 정면에 난 대형 유리창을 향해 180개의 계란을 투척, 행위 드로잉을 행했다. 이불은 짐승을 연상시키는 기괴한 봉제 의상을 입고 전시장

80) 문정규, 앞의 논문, 91-2쪽.

을 누비고 다녔고, 안치인은 요란한 음악에 맞춰 수 백 장의 카드를 뿌렸다. 당시 이 장면이 〈문화가 산책〉이란 텔레비전 프로를 통해 소개가 되었는데, 우연히 이 장면을 목격한 한 국회의원이 이경성 당시 국립현대미술관장에게 전화를 걸어 "그런 게 예술이냐"며 항의를 했다는 후일담이 있다.[81]

맺는 말

80년대의 행위미술은 시기적으로 볼 때 60-70년대와 90년대 이후의 허리 부분에 해당한다. 총칭적인 의미에서 사용되는 이 용어는 80년대를 통해 퍼포먼스라는 용어와 함께 혼용되다가 90년대 이후에는 퍼포먼스가 폭넓게 사용되고 있다. 그러나 이 글에서는 주최 측의 기획 의도에 따라 '행위미술'이란 말로 통일하였다. 오늘날 퍼포먼스라는 말이 보통명사가 돼 버렸지만, 정작 우리의 고민은 행위미술을 알파벳을 빌어 'Haengwoimisul'로 표기할 수 없다는 데 있다. 그것은 고유의 양식을 지닌 'Taekwondo'나 'Kimchi'와는 다르다. 중국인은 모든 외래어를 수입되는 즉시 한자로 바꿔 사용하고 있지만, 'art center'를 '藝術中心'으로 표기하는 그 속내에는 중국인 특유의 세계중심주의적 사고가 자리 잡고 있다. 물론 행위미술을 한자로 표기

81) 행위예술 달걀 투척싸고 미술관과 시비, 세계일보, 날짜미상.

한다면 적어도 한자문화권에서는 통용이 가능할 것이다. 또한 한자와 영어(Performance Art)의 병행 사용도 가능할 것이다. "언어가 의식을 지배한다."는 명제를 생각한다면 용어의 문제는 매우 중요하지만 정작 문제는 행위미술이 우리만의 고유한 예술형식이 아니라는데 있다.

행위미술은 실험정신을 바탕으로 삼고 있다. 무한한 가능성에 도전하며, 형식이나 장소에 제한을 받지 않는 것이 특징이다. 80년대의 행위미술은 90년대 행위미술의 전개를 위해 자리를 깐 것에 불과하다. 그러나 거기에는 어려운 상황에서도 지칠 줄 모르는 도전 정신으로 한 시대를 살아온 작가들의 땀과 노력이 배어있다. 국립현대미술관이 주최하는 이번 행사가 이들의 족적을 되돌아보는 좋은 기회가 되길 바란다.

〈한국의 행위미술 1967-2007, 국립현대미술관 도록〉

참고문헌

윤진섭, 한국 모더니즘 미술연구, 대원, 2000
윤진섭, 감성의 일깨움과 퍼포먼스, 아트포스트, 제6호, 1988. 7. 1
윤진섭, 김용문-흙으로의 회귀 의식을 주관하는 사제, 김용문 개인전 도록.
윤진섭, 한국 행위미술의 전개와 향방-60년대 해프닝에서 80년대 행위미술까지, 고상준행 위그룹 창단공연 도록, 1986
문정규, 행위미술의 특성과 한국 행위미술의 위상, 한남대학교 대학원 석사 논문, 1995
조선일보, 1987년 7월 18일자
경향신문, 1987년 3월 26일자

제2부

글로컬리즘과 지역의 문화적 대응

ⓒ이승택 작. 〈바람결〉. 1970

아시아의 풍경을 찾아서

> 비평은 이론과는 다른 것이다. 그것은 이론과 실천 사이의
> 거리, 사유와 존재 사이의 거리에 대한 비판적 의식이다.
>
> _ 가라타니 고진

최근 아시아에 대한 논의가 국제적으로 분분합니다. 중국의 약진과 일본의 집단 자위권 발동을 위한 헌법 개정, 북한의 핵무장 등 작금 아시아의 정세가 급변하는 가운데 있습니다. 일본의 집단 자위권 행사에 대한 미국과 유럽연합, 아세안ASEAN의 지지는 중국의 부상을 견제하기 위해 전략적 차원에서 이루어진 것이라는 설 등이 난무합니다.

세계에서 차지하는 아시아의 경제적 위상은 현재 북미와 유럽에 이어 세 번째를 차지하고 있습니다. 그러나 이는 수치상으로 나타난 결과일 뿐이고 실제적으로는 그 이상일 수도 있습니다. 세계 인구의 삼분지 이를 차지하는 아시아의 인구는 아시아의 경제 부흥을 촉진하는 주요인입니다. 풍부한 자원과 인구, 높은 노동력의 확보, 폭 넓은 시장의 잠재적 가능성은 세계의 시장에서 아시아의 경제적 도약을

위한 발판이 되고 있습니다. 게다가 한국, 중국, 일본, 인도 등 IT 강국의 면모는 고부가가치를 창출하는 경제대국으로서의 위상을 확고히 하고 있습니다.

이처럼 세계 경제에서 차지하는 아시아의 높은 위상은 미술 부문에도 커다란 영향을 미쳐 현재도 많은 제도들이 속속 설립 중에 있습니다. 각종 비엔날레를 비롯하여 아트페어, 옥션, 문화재단 등등이 설립돼 후발주자로서 아시아의 면모를 일신하는 중에 있습니다. 1995년 광주 비엔날레의 창설을 계기로 아시아에서 많은 비엔날레와 트리엔날레가 출범하였습니다. 타이페이 비엔날레, 상하이 비엔날레, 서울국제미디어아트 비엔날레, 북경 비엔날레, 부산 비엔날레, 싱가포르 비엔날레, 요코하마 트리엔날레, 오사카 트리엔날레 등등은 아시아의 현대미술을 견인하는 중요한 포석입니다. 그 뿐만 아니라 한국의 KIAF를 비롯하여 홍콩 아트페어, 싱가포르 아트페어, 상하이 아트페어 등 각종 아트페어의 번성은 세계 미술계에서 차지하는 아시아 미술시장의 위상을 확고히 하는데 일조하고 있습니다.

자본주의 체제하에서 미술의 발전은 미술시장과 불가분의 관계가 있습니다. 이는 곧 아트페어나 옥션과 같은 미술시장이 뒷받침되지 않는 한 작가로서 개인은 생존하기 어렵다는 현실을 말해줍니다. 이는 서구 근대미술의 역사가 자본주의 역사와 동일한 궤적을 그리면서 전개돼 온 과정을 생각할 때 쉽게 수긍이 가는 일입니다. 서구의 경제 발전

과정을 학습한 아시아 제국은 수많은 시행착오 끝에 이제 어느 정도의 경쟁력을 갖추고 세계 경제의 대열에 합류하고 있습니다. 미술의 경우, 후발주자로서 출발한 아시아는 서구 중심의 판도에서 고지의 확보를 위해 악전고투하는 중에 있습니다. 그럼에도 불구하고 그 전망은 매우 불투명합니다. 베니스 비엔날레를 비롯하여 카셀 도큐멘타와 같은 세계 유수의 미술잔치에 아시아인은 여전히 소수에 불과합니다. 이러한 현상을 보며 아직도 백인중심주의에 빠진 서구의 오만이라고 해야 할지 아니면 아시아에 대한 정보의 부족이라고 이해해야 할지 난망합니다만, 그들의 잠재의식 깊은 곳에 '오리엔탈리즘'의 잔재가 남아있는 것만은 분명해 보입니다.

저는 이러한 인식과 사유를 기반으로 한국미술평론가협회 회장을 맡아 일하던 지난 2005년에 아시아비평포럼을 창설하였습니다. 제1회 행사명은 '동북아비평포럼'이었습니다. 당시 저의 생각은 동북아시아 즉, 한국, 중국, 일본의 비평 관계자들만이라도 우선 한 자리에 모여 비평의 현안에 대한 근본 문제를 논의하자는 것이었습니다. 그래서 설정한 주제가 '미술비평과 전시기획 사이'라는 것이었습니다. 이 주제의 설정 배경에는 큐레이팅이 강세를 보이는 작금의 현실이 놓여있습니다. 한국의 경우를 예로 들면, 지난 60년대 이후 전시기획은 작가들이 중심이 되었습니다. 그 시절은 국립현대미술관(1969~)이 설립되기 이전이기 때문에 전시기획이란 개념조차 형성되지 못하던 때였습니

다. 그저 작가들이 필요에 의해 그룹을 만들어 주로 대관화랑에서 전시를 치를 때의 일입니다. 1967년, 본격적인 의미에서 한국 아방가르드 미술(물론 그 효시는 1956년 동방문화회관 화랑에서 열린 〈4인전〉입니다만)의 집단적 포문을 연 〈청년작가연립전〉 이후, 작가 주도의 전시기획은 1970년대에 접어들면서 화단에서 주류로 자리를 잡아가기 시작합니다. 〈앙데팡당전〉을 비롯하여 〈대구 현대 미술제〉, 〈서울 현대 미술제〉, 〈에꼴드 서울〉 등 미협 중심의 대규모 행사들이 전시기획 전문가의 참여가 없는 상태에서 주로 덕수궁에 소재한 국립현대미술관에서 이루어졌습니다. 〈A.G〉, 〈S.T〉, 〈신체제〉, 〈회화68〉 등등 전위적이며 실험적인 미술단체의 회원들은 국립현대미술관이나 대관화랑을 빌려 작품을 발표했습니다. 이러한 전시기획 체제가 미술평론가를 중심으로 바뀌게 된 것은 광주 비엔날레가 창설된 1990년대 중반 무렵입니다. 저는 이 시기의 풍경을 다음과 같이 묘사한 적이 있습니다. 다소 길지만 인용해 보도록 하겠습니다.

이 비평가 겸 전시기획자들이 활발한 활동을 보인 시기는 90년대 중반 이후의 몇 년 간이다. 〈광주 비엔날레〉(1995)를 비롯하여 〈부산 비엔날레〉(1998), 〈미디어_시티 서울〉(2000)과 같은 대형 국제전이 경쟁적으로 열리면서 국내의 기획전문가들에 대한 수요가 증대했다. 이제 비평가들이 득세하는 시대가 열린 것이다. 현재 미술현장에서 활발하게 전시기획을 하는 전시기

획 전문의 큐레이터들은 이 무렵엔 학창생활의 낭만에 젖어있거나, 유학을 하거나, 아니면 직장을 잡기위해 갤러리를 기웃거리고 있었을 것이다. 미술이론 전공자들이 배출되기 시작한 90년대 초반이후 전시기획자들에 대한 사회적 수요가 급증하기 시작했던 사실은 앞에서 말한 바와 같다. 이들은 신속하게 화랑이나 미술관에 자리를 잡으면서 기민하게 움직이기 시작했다. 이제는 정보의 빠른 유포와 다양한 담론의 생산이 비평가보다는 전시기획자들로부터 비롯된다. 전시기획자는 전시장이라는 미술 현장에 보다 밀착돼 있기 때문에 생산된 담론을 직접 현장에 적용할 수 있는 기회가 그만큼 많은 편이다. 작가가 비평가보다 전시기획자와의 접촉을 더욱 선호하는 이유도 따지고 보면 전시기획자가 지닌 현장성의 매력에, 또는 거기에서 비롯되는 문화적 파워에 있다고 여겨진다. 비평이 서재에서 고독하게 이루어지는 것과는 달리, 전시기획은 보다 액티브하면서 동시에 피드백이 빠르, 그리고 훨씬 가시적으로 드러나기 때문이다. (졸고, 〈비평의 위기〉, 동북아비평포럼자료집, 2005)

미술비평의 위기적 징후를 진단한 이 글의 말미에 저는 "(그러나) 비평은 그 긴 역사만큼이나 생명력이 길다. 비평가는 특유의 직관적 촉수로 시대에 대해 말걸기를 계속한다. 그것은 고독한 행군과도 같다. 패트런이 없어도 묵묵히 가던 길을 가지 않으면 안 되는 것이 비평가의 숙명인 것이다."라고 썼습니다. 당시의 심정은 동구 밖에 우두커니 서

서 우울한 낙조를 바라보는 것과도 같았습니다. 이제 자본이 지닌 무소불위의 힘은 미술시장을 잠식하는 것을 넘어서 미술의 제도를 공략하고 있습니다. 비엔날레를 비롯하여 비평계, 미술저널, 문화재단, 컬렉션 등 미술계의 각종 제도들institution은 자본의 횡포로 말미암아 거간을 일삼고 있는 것이 현실입니다. 비평은 자본이 지닌 무소불위의 힘 앞에서 미약하기 짝이 없습니다. 비평의 통제에서 풀려난 미술계의 기민한 시스템은 '스타 작가'의 양성을 위해 신속하게 움직이기 시작했습니다. 물론 사정이 이렇게 된 데에는 비평가의 직무유기가 한몫을 했습니다. 비평가들은 이제 거대담론의 생산을 거의 포기한 것처럼 보입니다. 그 자리를 큐레이터들이 대신하고 있습니다. 큐레이터들은 직업상 비평에 준하는 담론을 생산하면서 동시에 작가들을 '컨트롤'합니다. 세계의 미술관 큐레이터들과 연대를 강화하면서 전시를 협업하거나 교류하고, 작가를 수출합니다. 세계 유수의 비엔날레는 미술 담론의 발신기지라기보다는 스타작가의 양성소에 가깝고 미술시장의 전진기지로서의 기능을 수행하고 있는 것처럼 보입니다. 어느 비엔날레에서 누가 떴더라 하는 소문이 들리면 자본은 그 특유의 순발력을 가지고 무소불위의 힘을 과시하기 시작합니다. 불가사리가 쇠鐵를 먹고 자란다는 말처럼 '돈金'은 이제 현대의 정신적 가치를 재는 금과옥조가 되었습니다. 큐레이터가 돈 많은 부잣집의 머슴 되기를 자청하는 시대에 비평가는 폴 발레리의 잘 알려

진 표현을 빌면 '쇠꼬리에 붙은 파리'에 지나지 않습니다. 시대를 바라보는 통찰력을 상실한 비평가는 이제 더 이상 비평가가 아닙니다. 저는 저 자신을 포함하여 비평가 여러분에게 비평의 본연적 자세를 되돌아 볼 것을 이 자리를 빌어 정중하게 제안합니다.

이듬해에 열린 포럼의 명칭은 〈아시아비평포럼〉이었습니다. 저는 〈아시아비평포럼 2006 : PARADIGM 전환기에 있어서 미술관 경영의 과제와 전망〉이란 주제로 경기도미술관 세미나실에서 행사를 치렀습니다. 이 자리에 오광수 전 국립현대미술관 관장을 비롯하여 이준 삼성미술관 Leeum 부관장, 하계훈 단국대 교수, 마리텐 베르퇴 스테데릭 현대미술관 부관장, 스시마 K. 발 인도트리엔날레 감독, 토시오 시미즈 가쿠슈인 여자대학 교수 등등 약 20여 명에 이르는 국내외 미술비평 및 전시기획 전문가들이 모여 열띤 토론을 벌였습니다. '글로벌리즘'을 화두로 현대의 미술관과 아트 이벤트는 과연 본연의 기능을 하며 정도를 걷고 있는가 하는 점을 광범위하게 살펴보는 유익한 시간이었습니다. 당시 미술계의 사정은 국립현대미술관의 책임운영기관제와 맞물려 민감한 사안들이 산재한 시기였습니다. 당시의 현안들에 대한 여러분의 기억을 상기시켜 드리기 위해 제가 발표한 기조문의 내용을 일부 소개하도록 하겠습니다.

글로벌 시대를 맞이하여 패러다임의 전환에 따른 문화지형도

가 급격히 변모해 가고 있는 것이 오늘의 현실입니다. 국내의 상황에 대해 말씀드리자면 최근에 불거진 국립현대미술관의 책임운영기관제의 실시를 대표적인 예로 들겠습니다. 이러한 현상은 가령 일본의 미술관 독립법인화, 미국의 포스트모던 시대의 기업경영 방식의 적극적인 도입과 함께 미술관 경영에 닥친 새로운 바람으로 간주될 수 있을 것입니다. 이른바 정부의 지원으로부터 독립된 이후에 닥칠 국공립미술관의 구체적인 생존전략에 따른 대응 방안이 절실히 요청되기에 이른 것입니다.

정부의 지원으로부터 독립된 이후 미술관에 불어 닥칠 새로운 바람은 여러 후유증과 함께 새로운 제도에 적응하기 위한 다양한 활로 모색과 대안을 낳을 전망입니다. 즉 기존의 박물관 및 미술관의 역할과 위상에 대한 현실적인 조정을 비롯하여 큐레이터의 위상과 정체성에 대한 논의, 기금 조성의 문제, 주변 문화기관과의 협업 시스템 강구의 문제, 글로벌 시대를 맞이하여 아시아 지역 미술관들 간의 네트워킹 문제, 아시아 지역 미술관들 사이의 공동 큐레이팅 시스템의 개발 및 이에 따른 아시아 담론의 공동 개발 등등이 우선적으로 떠오르는 과제들입니다.

(졸고, 〈인사말〉, 제2회 아시아비평포럼, 2006)

이어서 저는 블록버스터 급 국제 아트 이벤트의 문제점을 지적하였습니다. "거대 자본에 의한 문화 이벤트 회사의 설립과 이에 따른 미술관의 점진적인 침투, 그로 인해 빚어지게 될 미술관의 점진적인 붕괴 현상이 매우 심각한 문제로

대두되게 되었음"을 함께 고민하고자 했습니다.

이제는 사정이 많이 나아지기는 했습니다만, 당시만 하더라도 국내의 국공립미술관 대다수가 비전문인 관장들로 채워져 있던 상황이었습니다. 시의회의 감사에서 미술관의 관객 수를 해당 년도 미술관 성공 여부의 주요 지표로 삼던 비합리적인 수준에서 블록버스터 전시를 유치하는 일이 관행이었습니다. 당시 우리의 포럼이 상황을 호전시키는데 얼마나 기여했는지는 잘 모르겠습니다만, 문제의 제기는 시기적절하게 한 것 같다는 생각이 듭니다.

여러 사정으로 인하여 〈아시아비평포럼〉은 상당한 기간을 건너뛰고 이제 3회째를 맞이합니다. 저는 이 포럼이 아시아 미술비평에 대해 의견을 함께 나누는 자리가 되었으면 합니다. 우연인지는 모르겠습니다만, 오랜 세월이 흘렀음에도 불구하고 국립현대미술관의 책임운영기관제는 독립법인화로 이름을 바꿔 다시 논의의 선상에 오르고 있습니다. 그동안 국립현대미술관은 국립근현대미술관으로 명칭을 바꾸고 새로 개관한 서울관과 앞으로 열 청주관 등을 포함, 공룡처럼 몸집이 더욱 커졌습니다. 토론 시간을 통해 국립현대미술관의 독립법인화 문제에 대한 논의가 있기 바랍니다.

아시아는 한국, 중국, 일본을 포함한 동아시아, 태국, 말레이시아, 인도네시아, 필리핀, 베트남, 캄보디아, 미얀마, 라오스, 싱가포르, 브루나이 등 ASEAN(동남아국가연합), 인도, 파키스탄, 스리랑카, 네팔, 티베트 등의 서아시아, 그리고

멀게는 중동을 포함하는 거대한 땅입니다. 석유를 비롯한 자원이 풍부하고 고유의 전통과 민속이 살아 숨 쉬고 있으며, 불교를 비롯하여 기독교, 유교, 이슬람교, 힌두교, 자이나교 등이 혼재하는 다양한 종교의 혼합체입니다. 대륙문화와 해양문화를 기반으로 국가마다 특색 있는 문화가 형성된 아시아는 현재 전통과 모던 라이프가 오랜 기간에 걸쳐 혼효混淆돼 동양 특유의 아우라를 뿜어내고 있습니다. 한 마디로 뭉뚱그려 말 할 수는 없지만, 서양과는 매우 다른 아시아 특유의 문화적 향취와 삶의 표정이 있습니다.

우리가 흔히 '아시아성性'이니 '아시아적 가치', 혹은 '아시아의 정신'을 이야기할 때, 서구와의 관계를 염두에 둡니다만, 이러한 관점이 자칫 범할 수 있는 오류는 아시아를 동일한 정신적 신념과 문화적 가치를 지닌 것으로 파악하는데 있습니다. 이는 민족 개념을 상상의 공동체로 파악한 베네딕트 앤더슨의 관점처럼 하나의 신기루에 지나지 않습니다. 주지하듯이 모든 아시아 국가에 적용될 수 있는 '아시아적 가치'나 '아시아성', 혹은 '아시아의 정신'이란 하나의 환상에 불과합니다. 아시아는 마치 무지개가 방출하는 다양한 색의 스펙트럼처럼 분광分光의 아우라를 지니고 있으며, 거기에는 수많은 '차이들'이 존재합니다. 상이한 역사와 전통, 종교, 민족, 인종을 지닌 아시아 제국은 그로부터 파생된 다양한 문화적 스펙트럼을 지니고 있습니다. 그리고 그러한 문화적 스펙트럼으로부터 다채로운 예술이 파생됩니다.

서세동점西勢東漸 이후 서양의 모더니티가 동양인의 삶 속으로 흡수되었고, 그것은 근본적으로 동양인의 세계관을 바꿔놓았습니다. 그러나 아쉽게도 근대적 삶의 양식樣式은 식민화의 경험을 통해서 얻어진 것이기 때문에 동양인에게 치유하기 어려운 정신적, 육체적 상흔trauma을 남겨 놓았습니다. 탈식민주의는 오랜 식민지의 사슬에서 벗어난 아시아의 지식인들과 양심을 지닌 서구의 학자들이 반성적 차원에서 내놓은 담론입니다. 오리엔탈리즘은 서구의 지식인들이 가공해 낸 허구에 지나지 않습니다. 서양의 입장에서 '타자other'로 분류된 동양은 동양의 입장에서 볼 때는 '주체'입니다. 자아ego 중심의 편견은 '타자'를 독립된 주체로 인정하지 않고, 자아의 시선이 머무는 곳, 즉 정복의 대상으로 여깁니다. 원근법의 일점소실은 앞을 향해 전진하는 발전지향적인 진보에 대한 신념을 상징합니다. 서구의 시각중심적인 장악력은 서세동점이란 결과를 낳았습니다만, 그 반대급부로서 동양의 촉각중심적 사유 방식은 자연존중의 사상을 낳았습니다. 어느 것이 보다 낳은 가치인지는 먼 훗날 역사가 말해주겠습니다만, 이 자리는 누구의 잘잘못을 따지는 자리라기보다는 세계에 대한 우리의 인식을 논하는 자리이기 때문에 이 문제에 대한 보다 구체적인 논의는 다음 기회로 미루도록 하겠습니다.

'아시아의 현대미술Contemporary Asian Art'은 이제 새로운 국면을 맞고 있습니다. '동시대'로 번역되는 'contemporary'

란 형용사는 어감 상으로 볼 때 국지적이지 않고 보편적이며 전지구촌을 대상으로 하는 '글로벌'한 차원을 표방합니다. 그것은 고대antique와 근대modern와 같은 상대적 개념이 아니라, 같은 시대의 각 지역이라는, 공간상으로 편재된 방위적 개념을 내포하고 있습니다. 본질적으로 가치중립적 개념인 현대성contemporaneity은 이제 동양과 서양이라는 상이한 역사와 전통, 종교, 인종, 민족, 지리적 조건, 기후, 풍토 등등이 녹아있는 의미의 담지체로서의 두 문화권을 공히 포괄합니다. 현대성 앞에 동양과 서양의 구분은 무의미합니다. 그것은 '지금 그리고 여기hic et nunc'를 살아가는 우리들에게 문화와 예술의 우열을 논하지 말고 인류 보편적 시각에서 살아갈 것을 권유합니다.

그러한 전환기적 삶을 앞두고 우리가 취해야 할 태도는 거시적 관점입니다. 이제 과감한 문화의 평탄작업이 일어나야 하겠습니다. 서구추종적인 태도에서 벗어나 우리의 것을 찾고 명명하는 작업이 있어야 하겠습니다. 저는 개인적으로 오랜 기간에 걸쳐 한국의 단색화를 'Korean Monochrome Painting' 아닌, 'Dansaekhwa'라 칭하는 작업을 무려 15년에 걸쳐 해 왔습니다만, 이제 그 결실이 서서히 나타나고 있습니다. 국내는 물론이고 서구의 큐레이터들과 이론가, 미술평론가들이 이 동향에 대해 관심을 갖기 시작했습니다.

고유의 용어terminology를 고안하고 정착시키는 일은 힘들지만 매우 보람있는 일입니다. 재미在美 소설가인 김은국의 소

설 제목 중에 《빼앗긴 이름을 찾아서》란 것이 있는데, 비록 빼앗긴 것은 아니지만 자국 미술의 어떤 사조에 스스로 이름을 찾아 부여하는 일은 매우 주체적인 행위의 발로입니다. 그것은 나의 정체성과 깊은 관련이 있습니다. 그것은 《일본 근대문학의 기원》을 쓴 가라타니 고진의 표현을 빌면 '풍경의 발견'을 찾아나서는 일에 비유됩니다. 그는 "'풍경의 발견'은 과거에서 오늘에 이르는 선적인 역사 위에 존재하는 것이 아니라 일종의 왜곡되고 전도된 시간성 위에 존재한다. 이미 풍경에 익숙해진 사람은 이 왜곡을 볼 수 없다."고 말합니다.

아시아의 대다수 나라들은 식민화의 경험이 있습니다. 힘이 센 서양의 제국에 나라를 침탈당하고 자국의 언어 사용이 제한되며, 사회의 여러 부면에서 차별당한 데서 오는 정신적, 육체적 상흔을 지니고 있습니다. 아직도 역사적으로 형성된 이 아픔이 채 치유되지 못한 상태에서 어떤 사안에 부딪치면 상처가 도지곤 합니다. 이 트라우마를 치유하는 방편 중의 하나는 '우리의 풍경'을 찾아나서는 길일 것입니다. 아시아의 각 나라에서 고유의 풍경을 찾아나갈 때 아시아의 풍경은 다채로운 색채로 빛나게 될 것입니다.

〈아시아비평포럼2013 기조 강연〉

續續 아시아는 불타고 있는가?

전시기획자가 저에게 요청한 주제는 '아시아 미술의 현황'에 관한 것입니다만, 이처럼 짧은 시간에 방대한 아시아 미술의 현황에 대해 이야기한다는 것이 적절치 않게 생각되고 또 무의미하다는 생각도 듭니다. 그래서 그보다는 오히려 오늘날 유독 왜 아시아의 문제가 아시아에 속해 있는 국가들에게서 제기되고 있으며, 그러한 문제의 저변에는 어떤 근원적인 이유가 있는가 하는 점에 대해 이 기회를 빌어 간략히 살펴볼까 합니다.

최근 몇 년 사이에 아시아의 미술이 세계 미술계에서 '태풍의 눈'으로 떠오르게 된 것만은 분명한 것 같습니다. 그 중에서 가장 두드러진 것은 중국의 약진입니다. 북경 올림픽을 불과 한 달 앞둔 지금 북경의 타산즈大山子 798을 비롯한 예술특구에는 많은 서양인들이 몰려오고 있는데, 이는

중국 현대미술의 강세를 상징적으로 보여주는 사례입니다.

현대미술에 관한 한, 후발주자로 출범한 중국이 비엔날레를 비롯한 국제전이나 각종 아트 페어와 경매에서 주빈 대접을 받는 까닭은 두말할 나위도 없이 중국의 경제적 잠재력을 바탕으로 한 '국가의 힘power of nation' 때문입니다. 나라가 힘이 있으니까 세계의 이목이 집중하게 되고 그것은 곧 그 나라의 브랜드 가치로 이어져 아무도 무시할 수 없는 후광을 갖게 된 것이지요. 가령, 얼마 전에 한국에서 개인전을 연 적이 있는 중국의 쩡판즈Zeng Fanzhi는 최근 홍콩 크리스티 경매에서 유화작품 한 점이 101억 원에 낙찰되었는데, 바로 이것이 중국의 저력을 보여주는 상징적인 사건으로 여겨집니다. 1964년생이니까 아직 40대 중반에 불과한 중견작가의 작품이 이처럼 고가로 거래가 된다는 사실은 중국이라는 후광이 없으면 불가능한 일이라고 생각하기 때문입니다. 그의 전시회에 대한 리뷰를 쓰고 또 그와 친분이 있는 저로서 이런 발언을 하는 것이 썩 유쾌하지는 않습니다만, 그와 비슷한 연배의 한국 작가 중에서 그의 회화적 역량과 동열의 작가를 찾으라면 왜 없겠습니까? 한국에도 우수한 인재들이 많이 있고, 또 그 중에는 국제적으로 활동하는 작가들이 여럿 있습니다만, 그럼에도 불구하고 세계적인 미술행사에서 유독 중국과 일본이 특별한 대접을 받는 이유는 바로 국가의 힘, 다시 말해서 '브랜드 파워로서의 국가적 이미지'가 갖는 특권 때문인 것입니다.

중국이 국제무대에서 각광을 받았던 사례는 또 있습니다. 이미 고인이 된 세계적인 전시기획자 하랄드 제만(1933-2005)이 1999년에 열린 제48회 베니스 비엔날레에 왕두를 비롯한 무려 20여 명에 달하는 중국 작가들을 초대한 사건입니다. 여기서 그 일을 가리켜 '사건'이라고 한 것은 그것이 서양인들이 아시아를 어떤 시각에서 바라보고 있느냐 하는 문제에 대한 단서를 제공하고 있기 때문입니다. 누군가의 전언에 의하면, 제만은 "중국이 바이블이라면 한국과 일본은 보통의 책"이라고 했다는데, 만일 그 말이 사실이라면 그는 보편적 가치를 지닌 예술에 절대성을 부여함으로써 결과적으로 예술에 서열hierarchy을 만든 비지성적 행위를 한 셈이 됩니다. 중국이 이 사태를 맞이하여 행복한 미소를 지었는지는 확인한 바가 없습니다만, 적어도 유럽을 비롯한 서구와 아시아라는 두 문명권의 위상관계를 따져볼 때 굴욕적이라는 점에서는 마찬가지입니다. 제가 국제미술평론가협회AICA를 비롯한 국제회의에 자주 참가하는데, 그때마다 느끼는 것은 '머리 수'가 지닌 불균형의 한계입니다. 절대다수를 차지하는 서양인들의 틈바구니에 어쩌다 껴있는 동양인이나 아프리카인들을 보면서 동양인의 입장에서 볼 때 국제협의체의 미래가 암담하다는 생각을 지울 수가 없었던 것입니다. 다수결의 원칙에 의해 안건이 의결될 때 그것을 가리켜 민주주의의 원칙에 의한 것이라고 자위해 보지만, 다수의 그늘에 가린 소수의 목소리 역시 중요하다는 사실은

아무리 강조해도 지나치지 않을 것입니다. 제가 한 미술잡지에 기고한 다음의 글은 음미해 볼 가치가 있다고 여겨져 다소 긴 인용이긴 하지만 소개해 볼까 합니다.

1994년의 스톡홀름 총회와 이듬해의 마카오 총회에 참가한 적이 있는 나는 가뭄에 콩 나듯 어쩌다 보이는 아프리카, 혹은 아시아의 회원을 보며 소위 국제적인 타이틀을 내건 회의가 구성원 간의 현격한 차이를 보이는데 분노하지 않을 수 없었다. 그래서 홍콩에서 발행되는 '아시안 아트 뉴스Asian Art News'지와의 인터뷰에서 아시아의 미술평론가들만을 위한 독자적인 협의체 구성에 대해 의견을 피력했던 것이다.

'재위치, 재소유'라는 주제는 남카리브 섹션의 회장인 엘리슨 톰슨Allison Thompson의 말처럼, 지구촌에 존재하는 개발도상국가들 뿐만이 아니라, 카리브해 연안의 국가들 또한 전통적으로 '예술의 중심'이 돼 온 서구사회의 입장이 아닌, 새로운 입장—그것이 지정학적이건 혹은 제도적인 것이건 간에—에서의 예술에 대한 가치평가가 이루어져야 한다는 당위성의 산물이다. 이러한 주장은 얼핏 난공불락의 성을 앞에 두고 돌격명령을 외치는 장수의 외침처럼 무의미하게 보일런지도 모른다. 그러나 머릿수가 곧 진리인 것으로 착각하는 민주주의가 늘 다수결의 원칙을 내세워 다수의 그늘에 가린 소수의 목소리를 묵살해 왔던 역사를 상기한다면, 이러한 공격은 성이 함락될 때까지 계속되어야 한다. 지배세력이 소위 보편과 지성의 이름으로 정교한

담론의 그물을 짤 때, 힘이 못 미치면 최소한 그물코를 자르는 용기라도 지녀야하는 법이다.

베니스 비엔날레는 주제의 번드르르함에도 불구하고 실제적으로는 모든 것을 빨아들여 무력화하는 블랙홀이다. 주제의 허장성세, 가령 '인류의 고원Plateau of Humankind'이 표방하는 보편성의 이면에는 얼마나 거대한 유럽 중심적 사고가 똬리를 틀고 있던가. 90퍼센트의 술에 10퍼센트의 물을 탄다고 해서 술이 물이 되는가. 중국 작가들을 대거 초대한다고 해서 인류의 보편적 지평이 열리는가. 아니다. 그들은 뭔가를 착각하고 있다. 역시 자신만의 돋보기로 세계를 읽고 있을 뿐인 것이다. 그렇다면 우리의 광주 비엔날레는? 역시 정반대의 의미에서 뭔가를 착각하고 있다.

머릿수가 비슷해야 힘도 나고 용기도 생긴다는 것을 나는 유럽중심적인 국제회의나 비엔날레와 같은 미술 현장에 갈 때마다 실감한다. 머릿수가 곧 힘이라—이 말은 얼핏 마키아벨리의 "정의는 강자의 이익"이란 말처럼 들릴는지도 모른다—는 말은 민주주의가 파놓은 교묘한 함정에 불과하다. 다수의 그늘에 가린 소수의 말에 귀를 기울이지 않는 한, 진정한 의미에서 인류의 보편적 지평은 열리지 않는다. (Art in Culture, 2003년 12월호)

위의 글을 읽어보면 중국이 더 이상 행복한 미소를 지을 필요는 없을 것 같습니다. 왜냐하면 제48회 베니스 비엔날레 〈아페르튀토〉 전에서 하랄드 제만이 중국 작가들을 대거

초대한 것 역시 다분히 전략적 사고의 결과일 수 있겠기 때문입니다. 다시 '바이블' 운운했던 제만의 발언을 상기해 본다면, 그의 발언에서 해묵은 유럽중심적 사고Eurocentricism 의 잔재를 엿볼 수 있습니다. 적어도 그 다음의 49회 베니스 비엔날레에 전시총감독으로서 '인류의 고원'을 주제로 내 건 제만의 입장이라면, 베니스 비엔날레가 문자 그대로 인류의 축제가 되기 위하여 서구의 작가들과 함께 아시아 작가들을 고르게 포진시켰어야 온당했다고 저는 생각합니다. 왜냐하면 중국이 곧 아시아일 수는 없기 때문입니다. 국가 간의 이처럼 심한 불균형은 동양에 대한 기획자의 무지나 편견에 기인할 수도 있고, 또 앞서 말한 것처럼 전략적 사고의 소치일 수도 있습니다. 그의 진의가 과연 무엇이었는지 물어보려고 해도 그는 이미 이 세상 사람이 아니니 답답하기만 합니다.

이번엔 입장을 바꿔서 이렇게 생각해 봅시다. 여러분들 각자가 제만과 같은 전시기획자의 입장이 돼 보는 겁니다. 여러분은 파리 출신의 서양인으로서 유럽적 사고를 지닌 전형적인 유럽인입니다. 그렇기 때문에 아시아에 대한 이해는 아주 피상적일 수밖에 없습니다. 아시아의 어느 나라에 오래 산 적도 없고 동양인과 오랜 친분을 나눈 적도 없습니다. 따라서 아시아에 대한 정보나 지식은 제한적일 수밖에 없습니다. 그러나 지성인으로서 보편적인 인간애를 지니고 있습니다. 그런데 서구인들이 동양인을 가리켜 '누렁이(가령,

노랑을 뜻하는 'Yellow'의 애칭인 'Yelli'라는 말이 있다고 가정한다면)'라고 부르는 풍습이 있다고 가정한다면, 전시기획의 성공에 대한 확실성을 훼손하면서까지 잘 알지도 못하는 '누렁이'들을 대체 얼마나 기용하겠습니까.

자, 이제 여러분이 제만과 같은 세계적인 전시기획자가 되어 전시를 기획할 차례입니다. 어느 날 작가선정에 골치가 아파진 여러분이 머리도 식힐 겸 푹신한 사무실 소파에 앉아 동료와 이야기를 나눕니다. 한 손에는 커피 잔이, 다른 손에는 담배가 쥐어져 있습니다. 여러분이 옆에 앉은 동료 큐레이터에게 가볍게 말을 겁니다.

"이 친구 어떻게 생각해? 작품도 탄탄하고 괜찮은데......"

"그래? 근데 누렁이Yelli가 너무 많잖아. 빼는 게 좋을 거 같은데......"

그런데 여기서 중요한 것은 이 'Yelli'라는 단어가 당파적 함의를 지니고 있다는 사실입니다. 저명한 언어학자인 하야까와는 단어를 '으르렁' 말敵意語: snarl words과 '가르릉' 말好意語: purr words로 구분한 바 있습니다. '으르렁' 말은 적의를 함축한 말로서 가령 '공산주의'나 '파시스트'와 같은 단어가 이에 해당하고, '가르릉' 말은 '민주적'과 같은 단어가 이에 해당합니다. 이 중에서 특히 '으르렁' 말은 분위기에 따라 상대방의 심기를 불편하게 만들기 때문에 조심해서 사용해야 합니다.

다음의 예를 생각해 봅시다.

　　유명한 흑인 사회학자 한 사람이 자기 사춘기 때의 경험을
이야기했다. 그는 고향을 멀리 떠나 흑인들이 좀처럼 보이지
않는 지역에 차를 편승하여 여행하였는데, 아주 친절한 백인
부부와 친하게 되어, 이 부부는 먹여 주고 자기 집에 잠자리를
마련해 주었다. 그런데 이 백인 부부는 줄곧 그를 '작은 검둥이
little nigger'라고 불렀다. 그는 부부의 친절에 감사하면서도 참을
수 없이 감정이 상했다. 마침내 용기를 내어 백인 남자에게 자기
를 그 '모욕적인 말'로 부르지 말라고 말했다.

　　"누가 모욕을 해, 이 사람아" 백인의 말이었다.

　　"아저씨가요. 절 부를 때마다 쓰는 그 이름 말예요."

　　"무슨 이름?"

　　"어...... 아시면서요."

　　"아무 이름도 안 불렀는데"

　　"'검둥이'라고 부르시는 것 말예요."

　　"아니, 그게 어디가 모욕적인가? 자네 검둥이잖아?"

　　(하야까와, 〈사고와 행동 속의 언어〉, 제프리 리이취(Geoffrey
Leech), 〈언어의미의 기능과 사회〉에서 재인용, 이정민 역, 《언어과학
이란 무엇인가》, 문학과 지성사 간)

　　제프리 리이치는 인용을 마치면서 이처럼 "만지면 아픈
데에서 이해가 무너지는 원인은 무엇인가?"라고 묻고 있습

니다. 저는 서양에 대한 동양이 이러한 근원적인 아픔을 지니고 있다고 생각합니다.

그것은 근대의 서세동점 이후 멀게는 인도에서부터 가깝게는 일본에 이르기까지 한국과 중국 그리고 동남아시아 제국이 다 같이 겪지 않으면 안 되었던 상흔trauma에 기인합니다. '지배와 복속'이라는 관계에서 파생된 회복하기 힘든 역사적 트라우마가 아시아인들에게는 화인火印처럼 남아있습니다. 오늘날 흔히 논의되는 '글로컬리즘glocalism'은 그 내면을 들여다보면 '지역적 특수성이 곧 세계적 보편성으로 통한다'는 의미를 담고 있는 것 같은데, 그 또한 맞는 말 같지만 이처럼 문화적 불균형이 심한 상태에서는 그 실현이 의문시되지 않을 수 없습니다. 그 이유는 문화예술의 교류는 무엇보다 균등한 호혜주의의 입장에서 실천되어야 하기 때문입니다. 그렇지 않으면 언젠가는 한편이 역조현상을 맞이하여 심각한 후유증을 앓게 됩니다. 가령, 동서양간의 문화교류에 있어서 한쪽은 비용을 부담하여 초청을 하는데, 다른 쪽은 자비 부담을 해야 한다면 이는 균등한 호혜주의라 할 수 없습니다.

그러나 비엔날레와 같은 행사에서 이러한 불균형은 쉽게 찾아볼 수 있습니다. 외국, 특히 서구의 작가나 비평가, 전시기획자, 저널리스트, 미술관장 등에 대한 우리의 지나친 호의는 때로 자존심을 상하게 합니다. 비엔날레 현장에서 오픈행사가 끝나면 서양의 미술관계자들이 썰물처럼 빠

져나가고 그 후에는 집안 잔치가 되고 마는 현상을 어떻게 설명해야 할까요. 피 같은 혈세를 낭비하면서 이런 행사를 과연 언제까지 지속해야 할지 난감하기만 합니다. 누군가는 '동양은 서양의 거울'이라는 의미심장한 말을 했던 것으로 기억합니다. 자기들이 뿌린 씨앗이 잘 자라고 있는지 확인하고 간다는 말이지요. 그것도 융숭한 대접을 받아가면서 말입니다. 좀 과장해서 말하면 이는 마치 일제 강점기의 소작농을 연상시킵니다. 우리의 경우 서양의 유력한 미술평론가나 전시기획자, 미술관장을 초청하여 칙사 대접을 했던 관행이 일부 작가들을 중심으로 이루어졌던 게 먼 옛날의 일이 아닙니다. 그리하여 얻은 것은 고작 입에 발린 찬사 몇 마디와 함께 "서양의 작가 아무개의 작품을 연상시킨다"는 내용이었습니다. 제가 이 자리에서 단언하건대, 이처럼 주체성이 없는 작가들이 존재하는 한, 우리 미술은 결코 세계적이 될 수 없습니다.

빨리 부국富國을 해야겠습니다. 아시아가 세계 속에 우뚝 서기위해서는 빨리 부자가 되는 길밖에 없습니다. 그것이 역사적 내지는 심리적 트라우마를 치유하는 가장 확실한 길입니다. 이는 유럽에 대한 심리적 트라우마를 지닌 미국이 국부를 이룩하고 세계의 유일한 초강대국으로 성장하여 세계의 경제와 정치, 문화, 예술을 한 손에 쥐락펴락하는 위세를 보면 알 수 있습니다. 또 미술에 관해서 말하자면 거의 민화 수준의 보잘 것 없이 빈약한 유산을 지닌 미국이

오늘날 세계미술의 흐름을 주도하는 강력한 중심 국가로 성장했다는 사실이 이를 말해줍니다. 그 이면에서 기업인들의 문화예술에 대한 과감한 투자와 애정, 베니스 비엔날레와 같은 유명한 국제전에 임하여 자국의 작가들을 세계적인 작가로 육성한 미국인들의 치밀한 전략적 사고가 숨겨져 있습니다.

뒤늦게 근대화를 이룩하고 무한 경쟁에 뛰어든 아시아 제국은 구미의 선진국들처럼 번 돈을 품위있게 사회에 환원하는 '노블리스 오블리제noblesse oblige'의 전통이 확고하지 않습니다. 그래서 문화예술의 인프라가 아직은 튼실한 편이 못됩니다.

오늘날 미술에 대한 각종 지표에서 아시아 작가들이 구미 작가들보다 뒤처지는 이유가 아시아의 작가들이 구미 선진국의 작가들보다 재능이 부족해서 그렇겠습니까? 저는 그렇게 보지 않습니다. 가장 큰 이유는 세계 미술계의 거의 모든 제도와 시스템, 그리고 시각이 그들 중심으로 돌아가고 있기 때문에 그렇습니다. 그들의 관점과 제도를 통해 세계의 미술이 진행될 때 이미 고착화되다시피 한 세계미술의 판도는 재편의 가능성이 희박합니다.

이제 발상의 전환이 필요한 시점입니다. 전시기획에 관해서 말씀드리자면 국가적인 차원에서 우수한 전시기획자를 발굴, 육성하고 그럼으로써 우리의 우수한 문화유산과 재능있는 작가들을 외국에 소개해야 할 때입니다.

또 하나 말씀드리고 싶은 것은 국제적 현실에 맞는 문화전략의 강력한 드라이브 정책의 개발입니다. 필요하다면 아시아 제국의 큐레이터, 비평가, 미술관 관계자들이 모여 이에 대해 머리를 맞대고 논의할 항구적 협의체의 구성이 시도돼야 하겠습니다.

'아시아비평포럼'을 창설한 저의 입장에서 이에 대한 복안이 왜 없겠습니까? 시간 관계상 이 점에 대한 구체적인 논의는 다음 기회에 말씀드리도록 하겠습니다.

〈2008 Emerging Asia 학술심포지엄 기조강연문〉

아시아 미술의 현황과 미래적 비전

1.

과거 서양인의 눈에 비친 동양, 다시 말해 아시아의 인상은 그다지 썩 유쾌한 것만은 아니었다. 우리가 흔히 봐 온, 아시아를 소재로 한 영화의 장면들은 비록 그것이 의도적인 것은 아닐지라도 '동양인은 더럽고 게으르고 무능한' 사람들로 묘사되었다. 그들은 말쑥하게 차려입은 서양인의 하인이 돼 수발을 들거나(인도로 가는 길), 함부로 총질을 해도 찍소리도 못하고 죽어가는(레이더스), 좀 심하게 말하면 '짐승보다 크게 나을 것도 없는 존재들'에 지나지 않았다.

이런 묘사들은 '오리엔탈리즘Orientalism'이라는 용어로 서양의 지식인들이 아시아에 대한 대중적 편견을 조장하는데 크게 기여한 것이 사실이다. 특히 영화가 대중에게 호소력이 큰 매체라는 사실을 감안한다면, 아시아인의 입장에서

이러한 묘사는 서운한 것을 지나쳐 분노를 사기에 충분한 이야기임에 틀림없다.

그러나 에드워드 사이드Edward W. Said가 말한 것처럼, 유럽의 창작품에 불과한 '오리엔탈리즘'이란 이 허상은 사라졌다. 이제 서구의 문학과 저널, 영화, 그림에 빈번히 등장하여 동양은 너절하고 비위생적이며, 동양인은 나태하고 게으르다는 식의 묘사가 은연중에 심어놓은 고정관념은 아시아의 도시를 찾는 서구인들에게 그것이 얼마나 위험한 발상이었던가 하는 반성을 하게 만들 것이다. 인종의 우열은 피부색에 따라 결정될 사안이 아니라는 사실은 아시아인들도 우수한 두뇌를 갖고 있고, 그것이 한국을 비롯한 아시아의 여러 나라들이 IT 강국으로 부상하는 요인이 돼 이제는 세계의 금융권이 아시아를 주목하고 있다는 기사에서도 확인된다.

서양의 언론은 지금 아시아의 경제적 잠재력에 대해 주목하고 있다. 특히 인구대국인 중국과 인도, 한국의 약진을 호기심어린 눈초리로 바라본다. 최근 나는 인터넷을 서핑하다가 흥미로운 글을 발견했는데, 장승규의 'Super Power Asia:아시아의 힘, 세계를 바꾼다'라는 기사가 그것이다. 그의 글에 의하면 "지난 11월 26일 세계 최대 금융사인 미국 씨티그룹은 아랍에미리트연합UAE의 국부 펀드인 아부다비투자청ADIA으로부터 75억 달러(약 6조 9천억 원)에 달하는 출자를 받아들이기로 결정"했으며, 최근 골드만삭스는 충격

적인 내용을 담은 환 트레이드 보고서를 제출했는데, "내년 환 투자 포인트는 미국 달러를 팔고 아시아 통화를 사는 것"이며, 그 대상은 말레이시아와 싱가포르, 대만 통화가 될 것이라고 내다봤다.

또한 워싱턴발 김재홍 기자(연합뉴스)의 보도에 의하면, "무리한 고수익 고위험 투자가 빚어낸 월가의 참극으로 미국이 점점 일본과 중국, 한국 등 아시아 시장에 매달리는 모습을 보이면서 세계 금융 권력의 지도도 변화할 조짐을 드러내고 있다"고 전하면서, "미국 연방준비제도이사회(FRB)와 재무부는 올 들어 베어스턴스 사태 등 금융위기가 본격화되면서 주요 금융위기 대책을 아시아 시장 개장을 겨냥해 발표하기 시작했고 부실금융기관의 인수 대상자를 아시아 시장에서 찾고 있다"고 아시아의 경제적 잠재력을 높이 평가했다.

물론 이러한 언론 보도를 근거로 장차 아시아가 세계의 패권을 차지하리라고 단정하는 것은 무리일 수 있다. 그러나 최근 여러 경로를 통해 확인한 바에 의하면, 적어도 그러한 분위기가 조성되고 있으며, 멀지 않은 미래에 세계의 지도 위에 각인될 '아시아의 부상'을 기대할 수 있을 것이다.

문제는 비전과 꿈이다. 만약 1963년 워싱턴 평화행진 중에 고 마틴 루터 킹 목사가 한 유명한 연설의 한 구절, 즉 "우리에게는 꿈이 있습니다We have a dream"란 외침이 없었다면, 오늘날 오바마가 미국 최초의 흑인 대통령으로 당선되는 일은 없었을 지도 모른다. 세상은 돌고 돈다는 자명한

사실은 오랜 기간 미술의 중심지였던 프랑스의 파리가 2차 대전이후 권력을 미국의 뉴욕에 이양하지 않을 수 없었던 사실에서도 확인된다. 전쟁을 승리로 이끈 미국은 냉전 체제하에서 자본주의의 종주국으로 급부상하면서 전략적으로 새로운 미술을 탄생시켰다. 소위 미국의 추상표현주의 Abstract Expressionism는 미국이 클레멘트 그린버그Clement Greenberg 라고 하는 유태인 출신의 뛰어난 미술평론가를 통해 전통이 부재한 상태에서 미국 현대미술의 위대성(?)을 제조해 낸 결과다. 명민했던 그는 자국의 회화 전통이 매우 보잘 것 없음을 간파하고 유럽 미술의 역사를 독자적으로 해석, 그 젓줄로부터 추상표현주의를 이끌어냈다. 이 과정에서 역설적이게도 베니스 비엔날레는 그린버그가 홈런을 치는데 훌륭한 발판이 돼 주었는데, 전략적인 측면에서 볼 때, 이는 우리가 타산지석으로 삼아야 할 부분이다.

미국은 100여 년의 역사를 자랑하는 세계 미술의 최대 제전인 베니스 비엔날레에 대표적인 추상표현주의 작가들, 예컨대 윌렘 드 쿠닝Willem de Kooning, 아쉴 고르키Arshile Gorky, 잭슨 폴록Jackson Pollock, 로버트 마더웰Robert Motherwell 등을 여러 차례 등판시키는 전략을 구사했다. 세계의 미술계에 자국 작가들의 얼굴을 알리는 이 '히트 앤 런Hit and Run'의 전략은 매우 주효했는데, 구체적인 회수를 들자면, 윌렘 드 쿠닝이 6회(1950, 1954, 1956, 1978, 1986, 1988), 아쉴 고르키가 4회(1948, 1950, 1962, 1968), 잭슨 폴록이 4회(1948, 1950, 1956, 1978), 로버트 마더웰

이 4회(1948, 1968, 1970, 1976)에 달한다.

물론 미국의 현대미술이 오늘날처럼 세계미술의 무대에서 각광을 받기까지에는 그린버그 혼자만의 힘으로 가능했을 리 만무하다. 그것은 레오 카스텔리Leo Castelli와 같은 거물급 화상의 힘에, 약관 27세에 뉴욕 근대미술관MoMA, Museum of Modern Art의 관장에 취임하여 1967년 은퇴하기까지 무려 40년간에 걸쳐 미국 현대미술의 지도를 그린 알프레드 바Alfred H. Barr, Jr 등등 미국의 정계와 문화예술계를 움직이는 각계각층의 지도급 인사들의 힘이 보태져 가능했던 것이다.

2.

문화예술의 패러다임은 말이 쉽지 그렇게 단기간에 바뀔 성질의 것은 아니다. 세계 미술계의 파워가 유럽 미술의 본거지였던 파리에서 뉴욕으로 옮겨가기까지에는 미국의 정교한 문화전략과 처절한 싸움이 있었기에 가능했다. 국민들의 수준높은 문화의식과 교양, 그리고 우수한 미술품을 살 수 있는 구매력, 정치적 힘과 자본력이 힘을 합할 때, 문화예술의 패러다임은 서서히 이행의 기미를 보인다.

아시아를 이야기할 때, 우리의 비전은 이 경제력과 불가분의 관계를 갖는다. 도대체 경제적 파워가 없는 곳에서 어떻게 패러다임의 이행을 기대할 것인가. 나는 아시아의 미술을 다룬 아시아의 학자들이나 큐레이터, 비평가들의 글에서 자신들의 글이 '역 오리엔탈리즘'의 관점으로 받아들

여질 것을 경계하는 경우를 자주 발견하는데, 이는 좋게 말하면 학자적 신중함이고 나쁘게 말하면 비겁함의 그럴듯한 포장에 지나지 않는다. 그리고 그런 지나친 신중함이 오늘날 보는 것처럼 베니스 비엔날레에서의 서구 작가들의 연이은 수상 독식과 카셀 도큐멘타에서 보는 것과 같은 서양 작가 위주의 전시를 낳는 결과를 초래했다고 본다. 그렇게 하는 것은 오만방자한 그들의 자유겠지만, 올림픽이 반쪽이 되면 올림픽 정신의 구현을 기대할 수 없듯이, 그런 상태의 전시가 세계의 제전이 될 수 없는 것은 자명한 이치가 아닌가. 내가 어떤 글에서도 지적한 바 있듯이, 하랄드 제만Harald Szeemann의 제48회 베니스 비엔날레 기획의 맹점은 '인류의 고원Plateau of Mankind'이란 주제가 제대로 구현되지 못한 데 있다. 왜 그런가? 그 이면에는 세계 각 지역의 작가들을 고르게 배려하지 못한 제만의 한계, 즉 '유럽중심적 사고Eurocentricism'가 잔재해 있었기 때문이며, 그것은 곧 기획자로서 제만의 한계이기도 했던 것이다.

지난 6월 1일, 제주도의 그랜빌 리조트 컨퍼런스 홀에서 한국과 동남아시아 국가들의 예술계 인사들이 모여 포럼을 가졌다. 한아세안 정상회의를 계기로 한 자리에 모인 미술, 영화, 문학 분야의 인사들은 각 분과별로 토론을 벌이는 가운데 한국과 동남아시아 예술의 현황을 분석하고 미래적 비전을 모색하였다.

미술 분야는 "아시아 지역에 있어서 활발한 미술 교역과

문화교류의 방법론Methodology of active art trade and cultural exchange in the region of Asia"을 주제로 9개국 대표 10명이 모여 열띤 토론을 벌였다. 참가자는 한국의 정준모(전 국립현대미술관 학예연구실장)와 윤진섭(국제미술평론가협회 부회장), 브루나이의 자카리아 빈 오마르(Zakaria Bin Omar: 브루나이아트포럼 부회장), 인도네시아의 다니엘 코마르(Daniel Komar: 라라사티 옥션 대표), 미얀마의 아에 코(Aye Ko: 뉴제로아트스페이스 디렉터), 필리핀의 호셀리나 크루즈(Joselina Cruz: 2008 싱가포르 비엔날레 큐레이터), 말레이시아의 발렌타인 프란시스 윌리(Valentine Francis Willie: 발렌타인프란시스윌리 갤러리 대표), 싱가포르의 수엔 메건 탄(Suenne Megan Tan: 싱가포르 미술관 부관장), 타일랜드의 그리티시아 까위웡(Gridithiya Gaweewong: 짐톰슨재단 아트센터 관장) 그리고 베트남의 비엣 레(Viet Le: 화가 겸 독립큐레이터) 등이다.

각 나라를 대표하여 모인 이들은 앞에서 언급한 주제를 놓고 각자 자국의 경제, 정치, 문화, 사회적 상황에 입각하여 의견을 개진하였다. 동시통역으로 진행된 이 자리에서 미술평론가, 전시기획자, 미술행정가, 작가, 화상, 경매전문가 등 다양한 신분의 참가자들은 각자의 경험을 바탕으로 미술계를 바라보는 관점을 개진했는데, 공통적인 화제는 미술시장을 비롯하여 각종 비엔날레, 아트페어, 옥션 등 미술의 제도들이 지닌 문제점과 미래적 전망에 관한 것이 주류를 이루었다. 이를 정리하자면 소위 글로벌리즘으로 요약되는 현재의 문화적 상황에서 아시아의 미술은 어떻게 활로를 모색할 것이며, 서구 일변도의 문화 예술적 판짜기

에 어떻게 대응해 나갈 것인가 하는 문제로 집약된다.

맨 먼저 발언을 한 자카리아 빈 오마르는 산유국으로 막대한 부를 축적한 브루나이에는 '배고픈 작가'가 없다는 점을 강조하면서도, 그러나 그만큼 치열하게 작업을 하는 프로 작가도 드문 게 현실이라고 말했다. 그는 브루나이아트포럼의 역할에 기대를 거는 이유에 대해 장차 정부의 강력한 지원 하에 브루나이 작가들의 해외전과 국제전 개최가 활성화될 조짐을 보이고 있는데, 수년간 개최한 '마음을 위한 예술Art to Heart'전과 같은 사업을 포석으로 깔면서 국제교류의 기회를 만들어가고 있기 때문이라고 설명하였다.

자신이 디렉터로 있는 뉴제로아트스페이스의 다양한 활동을 영상으로 소개한 아에 코는 1988년, 민주주의 혁명운동이 끝난 시점에서 미얀마의 미술시장이 활성화되기 시작했다고 말했다. 그러나 수도인 양곤과 만달레이, 푸인 오르윈, 민 곤 등지를 중심으로 형성된 미얀마의 미술시장은 판매가 잘 되는 사실주의 화풍의 그림만을 주로 다루고 있는데, 이러한 상황은 미얀마의 현대미술 형성을 더디게 하는 요인이고 큐레이터가 없는 현실도 미술의 발전에 걸림돌이 되고 있다고 분석하였다.

독자들의 이해를 돕기 위하여 여기서 잠깐 아세안ASEAN에 대한 설명을 하고 넘어가도록 하겠다. 아세안은 동남아시아 국가협의회Association of South Asian Nations의 약자로서 동남아시아의 제국이 정치, 경제, 사회, 문화 등 전 분야에 걸친 협력

체제를 구축하기 위하여 1967년에 결성되었다. 여기에는 태국을 비롯하여 인도네시아, 말레이시아, 필리핀, 싱가포르, 베트남, 미얀마(구 버마), 브루나이, 라오스, 캄보디아 등의 국가가 회원국으로 가입하고 있는데, 2006년 기준 동남아시아의 총인구는 5억 6천만 명에 달하며, 총생산액(GAP)은 1조 1천억 달러, 총 무역액은 1조 4천억 달러에 달하는 큰 규모다. 만일 이 지역의 경제규모와 한국, 중국, 일본으로 대변되는 동아시아의 그것이 합쳐진다면 아시아 지역의 GDP 규모는 약 8조 7천억 달러로 불어나 북미와 유럽에 이어 세계 3위를 차지하게 된다.

그러나 "구매력 평가(PPP) 기준 GDP로 따지면 18조 770억 달러로 세계 1위다. 이 기준으로 본다면 아시아는 북미와 유럽을 따돌리고 세계 최대의 경제권역이다"(장승규, 〈아시아의 힘, 세계를 바꾼다〉에서 인용).

이번 토론회에서도 드러난 것처럼, 아세안 국가들의 잠재력은 해양문화권에 속한 문화적 동질성과 기독교와 이슬람교, 불교로 대변되는 공통적인 종교적 배경, 그리고 화교와 아열대성 기후, 공용어로서의 영어 사용 등 동질적인 요소들이 빚어내는 일체감에서 나온다. 또한 근대를 통해 전개된 서구 열강 및 일본의 침략으로 인한 식민지적 경험에서 연유한 정신적 상흔trauma을 내면에 간직하고 있는 것도 공통적인 현상이다. 한국, 중국, 일본과 같은 동아시아 국가들이 서구의 식민지적 경험을 내면화한다는 점에서 볼

때, 이 식민지적 경험은 동아시아가 동남아시아 국가들과 결속을 도모할 수 있는 계기가 될 수 있을 것이다. 그리고 그런 관점에서 볼 때 인도를 비롯한 서아시아와 중동지역의 서남아시아 제국이 모두 한 범위 안에 들어오게 된다. 소위 서구의 '오리엔탈리즘'과 '식민주의'의 희생양이 바로 아시아이기 때문이다.

그런 관점에서 봤을 때, 이번 발제자 가운데 한 사람인 베트남의 화가이자 큐레이터인 비엣 레의 발언은 시사하는 바가 크다. 그는 "전쟁과 글로벌 경제의 위기 속에서 과연 세계(미술계)의 '중심'이 어디인가"고 묻는다. 그는 미술과 경제가 상호 연결돼 있다고 보면서 전문가의 말을 인용하여 인도와 중국이 미래의 초강대국으로 부상할 것으로 예측한다. 그는 최근 몇 년 간 베트남을 비롯한 동남아에 형성된 한류 열풍에 주목하며, 얼마 전에 있었던 〈transPOP: Korea Viet Nam Remix〉전을 예로 들어 한국과 베트남의 문화교류를 소개하였다.

태국의 그리티시아 까위웡은 아시아 지역에서 일어난 다양한 문화행사들을 분석하는 가운데 아시아의 국가들이 다양한 문화적 이벤트를 매개로 결속을 다지고, 지속가능한 예술 프로젝트의 공동 개발을 통해 강력한 네트워크를 유지해야 한다고 주장한다. 그녀는 2000년 일본재단Japan Foundation이 주최한 〈공사중Under Construction〉이란 장기적 프로젝트를 예로 들어 아시아 지역의 작가들이 상호간의 교류를 통해 정체성

을 확인하고 나아가서는 세계화의 측면에서 아시아의 현
단계 모습을 살펴볼 수 있다는 점에서 이 프로젝트가 지닌
의의를 역설하였다.

정준모는 서구열강에 의한 침략을 경험한 아시아에서 '문
화란 곧 서구 제국주의자들이 군사력을 빌리지 않고 피식민
민족의 세계관을 바꾸려고 하는 전략이자 전술이라고 비판
하면서 아시아 지역의 국가들이 선입견 없이 문화교류를
촉진할 것을 주장하였다. 그는 그 구체적인 방법론으로 미
술사가나 미술평론가, 큐레이터들의 인적 교류를 제안하는
한편, 자국의 미술사를 상호 추천하고 번역하는 일도 시급
하다고 말했다. 또한 문화재의 보존을 위한 협업 프로젝트
와 함께 아세안 비엔날레의 창설도 역설하였다.

필리핀의 미술 현황을 소개한 호셀리나 크루즈는 필리핀
이 지닌 강점 중의 하나가 풍부한 미술품 컬렉션의 전통이라
고 말했다. 그녀는 대표적인 사례로 로페즈 가문의 로페즈
기념박물관, 아얄라 가문의 아얄라박물관, 유쳉코스 가문
의 유쳉코스박물관을 예로 들고, 이것들이 강력한 제도적
토대가 되었음을 강조하는 한편, 현대미술에 대한 이해의
부족을 아쉬워했다. 현대미술은 오히려 전문 상업갤러리의
국제시장 진출과 큐레이터들의 국제교류를 통해 알려지고
있다고 현황을 설명하며, 필리핀 내의 예술 활동이 마닐라
중심에서 서서히 벗어나 북부와 남부의 대도시 중심으로
확산돼 가고 있는 추세라고 분석하였다.

수엔 메건 탄은 최근 몇 년간 아시아 지역에서 나타난 각종 비엔날레의 경향을 분석하면서 새로운 방향 모색에 대해 언급하였다. 특히 싱가포르 비엔날레, 광주 비엔날레, 상하이 비엔날레, 광조 우트리엔날레, 타이페이 비엔날레, 요코하마 트리엔날레, 자카르타 비엔날레 등 작년 한 해 동안 아시아지역에서 개최된 비엔날레 및 트리엔날레 행사의 장면들을 영상으로 간단히 소개하는 가운데 비엔날레의 독자적인 정체성 확립이 시급하고 특히 서구적 시각에서의 탈피가 시급하다고 강조하였다.

갤러리 대표인 발렌타인 윌리와 경매사 대표인 다니엘 코마르의 발언은 미술시장의 문제에 집중되었다. 다니엘은 지난 10년간 아시아의 아트마켓이 상당한 변화를 겪는 가운데 작품 가격이 상승하는 결과를 가져왔다고 강조하면서도 금융시장의 변화에 따라 부침을 거듭하는 미술시장의 한계를 지적하였다. 그는 미술품 수집은 즐거움을 깨달아가는 과정이라고 하면서 현대미술에 대한 이해를 위해서는 관객의 꾸준한 노력이 뒤따라야 함을 역설하였다.

동남아시아의 현대미술에 대해 소개한 발렌타인은 이 지역의 미술소비 잠재력이 크다고 강조하고, 새로운 감각을 지닌 신세대 작가들이 거침없는 사고로 활동하고 있다고 소개하였다. 식민지의 아픈 기억이 없는 이들의 분방한 사고와 행태야 말로 세계화란 말에 어울리는 세대를 대변하는 것이며, 이들은 문화적 뿌리를 유지하면서도 금기에 도전하

는 예술적 실현과 외부의 한계를 탐험하고 있다고 보았다.

3.

다시 처음으로 돌아가자. 아시아인들에게 아직도 서구의
오리엔탈리즘이 씌웠던 구질구질한 구석이 있는가. 신자유
주의의 종주국인 미국에도 역겨운 냄새를 풍기는 거지나
노숙자들이 즐비하고, 지하철은 지저분하기 짝이 없다. 그
러한 광경은 정도의 차이는 있을지언정 유럽의 도시들도
마찬가지다. 지금 아시아의 대도시들은 하늘을 찌를 듯한
빌딩의 건설 열기에 푹 빠져있다. 서울을 비롯하여 동경,
북경, 싱가포르, 상하이, 쿠알라룸푸르, 방콕, 홍콩 등 아
시아의 대도시들의 모습은 이제 옛날의 모습이 아니다. 평
균적인 도시인의 라이프스타일은 세계화의 표준에 맞춰 서
구와 아시아의 차이가 없으며, 음습한 대도시의 이면, 즉
슬럼가의 모습 역시 서로 닮았다. 경제면에서 볼 때, 아시아
는 지금 맹렬한 속도로 유럽과 북미를 추격하는 중에 있다.
이대로라면 멀지 않은 기간에 추월을 할 것이다. 10년 혹은
20년 후의 아시아가 지금과 같지는 또한 않을 것이다. 나는
그 모습을 눈에 그려 보면서 패러다임의 변혁을 위한 큰
문화지도를 그려보고 싶다. 그 일은 용기와 원대한 비전,
그리고 파트너들의 협력을 필요로 한다. 이번 포럼에서 내
가 제안한 '아시아미술포럼'과 가칭 '아시아미술제'의 창설
은 그런 관점에서 볼 때, 큰 의의를 지니고 있다. 그것은

2005년에 창설된 〈포천 아시아 미술제〉와 〈아시아 비평포럼〉의 경험에 바탕을 두고 있다.

마침 한아세안정상회의를 기념하여 재미 독립큐레이터인 김유연이 기획한 〈Magnetic Power〉가 서울에 흩어져 있는 10여개의 갤러리에서 일제히 열렸다. 한국과 동남아시아의 작가들이 참여한 사진과 영상 위주의 이 전시는 아시아의 문화적 정체성을 잘 드러낸 인상적인 전시회였다. 이 전시에 출품된 대부분의 작품들이 서구 작가들의 미적 감수성과는 차별되는 아시아, 특히 동남아시아 특유의 미적 감수성을 집합적으로 보여주었다는 점에서 우연의 일치이긴 하지만, 이번 포럼을 뒷받침해 주는 현장 위주의 실천적인 기획이었다. 앞으로 이런 아시아 관련 전시와 포럼의 기획이 자주 열려 세계 미술계에 아시아를 부각시켜야 할 것이다. 끝으로 아시아의 비엔날레들이 자신의 위치를 돌아보고 전략을 수정해야 할 시점도 바로 '지금'임을 강조하고 싶다.

〈아트 인 컬처 2009년 7월호〉

글로컬리즘과 지역의 '국제 아트 이벤트'

- 문화적 동질성과 이질성의 사이

글로벌 시대를 맞이하여 전국에 산재해 있는 각 지자체들이 새로운 활로 모색에 나서고 있다. 단체장들이 직접 나서서 해외의 자본을 유치하기 위한 노력을 기울이는가 하면, 지역을 특성화하기 위한 전략 마련에 부심하고 있다. 1991년 처음으로 지방자치제가 실시된 이래 지역의 특성화 전략은 꾸준히 지속돼 왔다. '국제 아트 이벤트'로 통칭할 수 있는 각종 비엔날레, 트리엔날레, 아트 페스티벌, 국제 조각 심포지엄 등등 다양한 미술 행사들이 경쟁적으로 열리고 있는 현재의 상황 역시 지자체들이 구상하고 있는 특성화 전략과 무관치 않다. 현재 전국적으로 열리고 있는 국제 아트 이벤트 행사로는 1995년에 창설된 광주 비엔날레를 비롯하여 부산 비엔날레, 서울국제미디어아트 비엔날레, 경기도세계도자기 비엔날레, 청주국제공예 비엔날레, 국제

인천여성미술 비엔날레, 금강자연미술 비엔날레, 세계서예 전북 비엔날레 등등이 있고 2005년에 창설된 포천 아시아 미술제가 포천 아시아 비엔날레로 개칭, 얼마 전에 2회 행사를 치룬 바 있다.

국제전을 표방하는 제법 굵직한 것만을 꼽아 봐도 대략 10여 개를 웃도는 이러한 현실을 놓고 예산의 낭비라는 비판이 쏟아지는 것도 당연하다. 이는 한편으로는 우리의 미술을 풍부하게 하는 측면도 있지만, 외국 관람객의 저조한 관람비율과 더불어 오프닝 행사에 초대된 참여 작가를 비롯하여 비평가, 미술관장, 큐레이터, 보도진 등 미술관계자들이 빠져나가면 썰렁하기만 한 현실은 진정한 의미에서의 국제전과는 다소 거리가 있어 보인다. 따라서 광주 비엔날레의 창설 이후 약 10여 년의 세월이 흐른 현 시점에서 비엔날레를 비롯한 각종 국제전의 시행을 놓고 그 성과에 대한 거시적 관점에서의 조망이 필요한 시점이 아닌가 한다.

우선 거시적으로 볼 때, 올해 하반기에 베니스 비엔날레, 카셀 도큐멘타, 뮌스터조각프로젝트 등 3개의 매머드급 국제 미술행사가 겹친 유럽에 아시아인들이 대거 몰렸던 것에 반해 광주 비엔날레, 부산 비엔날레, 서울국제미디어아트 비엔날레, 상하이 비엔날레, 싱가포르 비엔날레 등등이 동시에 열린 작년에 아시아를 찾은 서구인들의 숫자가 현저히 적었던 점에 주목을 해야 할 것이다. 조선일보 6.27일자 기사에 의하면 유럽에서 열린 이 미술행사들을 관람한 한국

의 미술애호가들이 약 1천명에 달할 것이라고 하는데, 이 숫자는 관광 패키지를 기준으로 한 것이고 개인적으로 관람한 숫자를 더하면 더욱 불어날 전망이다. 유럽과 아시아라는, 서로 다른 문화적 전통과 뿌리를 지닌 문화권 사이에서 벌어지는 이 문화적 불균형을 보면서 나는 아시아 공동의 대응전략과 아시아 특유의 담론 모색을 위한 이론적 협의체가 필요함을 강조하고 싶다. 한국미술평론가협회는 2005년과 2006년 두 해에 걸쳐 〈아시아비평포럼〉이란 국제 학술 심포지엄을 개최한 바 있는데, 포스코 빌딩 세미나 홀에서 열린 2005년의 주제는 "비평의 위기 : 미술비평과 전시기획 사이The Crisis of Art Criticism : Between Art Criticism and Curating"이었으며, 한국미술평론가협회 창립 50주년을 기념하여 경기도미술관에서 연 두 번째 행사의 주제는 "패러다임 전환기에 있어서 미술관 경영의 과제와 전망Task and Prospects of Art Museum Management in the Era of Paradigm Transition"이었다.

이 두 개의 주제는 나날이 변모해 가는 비평의 위상과 국제미술의 지형도를 염두에 두고 설정된 것이다. 미술관과 화랑, 그리고 각종 미술 이벤트 행사들이 번성하면서 비평보다는 전시기획의 비중이 높아져 가는 현실과, 글로벌 시대를 맞이하여 다국적 기업에 의한 거대자본의 침투에 속수무책일 수밖에 없는 국내의 기획 환경에 대해 그 문제점을 살펴보고 대안을 마련해 보자는 의도였다. 그런데 이 주제들은 공교롭게도 9월 29일부터 10월 4일까지 브라질의

상파울루에서 열린 제41차 국제미술평론가협회(AICA) 주최의 학술 심포지엄의 주제인 "현대미술의 제도화: 미술비평, 미술관, 비엔날레, 미술시장The institutionalization of contemporary art : art criticism, museums, biennials and the art market"과 유사했다. 여기서 중요한 것이 바로 '미술시장'인데 화랑을 비롯하여 각종 아트페어나 경매로 대변되는 미술시장의 공룡화 현상이 더 이상 비평적 분석의 고삐를 늦출 수 없을 만큼 화급한 사안으로 등장하게 된 것이다. 이른바 글로벌 자본의 무차별적인 침투로 인한 문화적 폐해가 미술 현장의 도처에서 드러나고 있는 현실에 주목하지 않을 수 없게 된 것이다.

세계화로 번역되는 'globalization'은 이제 피할 수 없는 현실이 되고 있다. 물자와 정보, 그리고 인적 자원의 교류가 확대되면서 지역의 고유한 미적 취미나 관습들이 외래적인 것들과 서로 얽혀 짜임을 이루게 된다. 그런데 문화의 속성상 지역의 고유한 것locality은 자신을 지키려는 속성을 지니고 있기 때문에 접변의 초기에는 어느 정도 저항이 예상된다. 그러나 거시적으로 생각하면 세계화와 지역주의의 합성어인 '글로컬리즘glocalization'은 현대의 자본주의 사회에서 피할 수 없는 운명이므로 지역의 특성을 잘 살려나가면서 세계화를 이루는 슬기가 필요하다.

그러한 차에 청주시가 주최하는 청주국제공예 비엔날레는 지역적 한계를 극복하고 국제적인 수준의 알찬 내용을 보여준 행사로 두루 기억될 것이다. 특히 '잃어버린 가치를

찾아서'라는 주제로 임창섭 예술감독이 직접 기획한 두 개의 본전시는 공예와 회화, 조각의 경계를 넘나들면서, 또는 일과 놀이, 예술과 삶 등의 영역 간의 교차점을 통해 '공예'의 본질과 가치를 찾고자 한 노력이 돋보였다. 이는 기획자가 서문에서 밝히고 있듯이, "산업혁명 이후에 소위 현대공예라고 불리는 현상에서 공예가 가지고 있던 본질적인 가치들이―손의 노동이 만든 가치에 대한 평가들, 일상생활과 함께 하면서 형성되는 문화생산들에 대한 가치들 그리고 아름다움을 의식하게 하는 가치들―사라진 것"에 대한 아쉬움의 발로에서 비롯되었다. 이 전시를 위해 그는 이제까지 개최된 청주국제공예 비엔날레의 전시회에 초대되었던 작가들을 배제하였는데, 이전의 전시회와 차별성을 얻기 위해 시도된 이 제한은 그 만큼 작가 선정의 폭이 좁을 수밖에 없는 기획 상의 어려움을 초래했다. 아무튼 그럼에도 불구하고 전시에 초대된 작가들의 작품이 지닌 다양한 면모는 현대공예의 흐름을 살펴보기에 부족함이 없었다. 현대도예의 특징 가운데 하나가 공예의 중요한 본질적 속성 가운데 하나인 '쓰임'에서 벗어나 점차 표현의 영역 쪽으로 경사되는 추세에 있지만, 그러한 실험성에 주목하면서도 한편으로는 기능성을 버리지 않은 작품들과 조화를 이루면서―기획자의 서문은 그러나 기능―기호를 최소화한 작가를 염두에 두었다고 밝히고 있다―전체적으로 '아름다운' 작품을 선정하고자 했다고 한다. 그는 서문에서 '아름답다'라는 말에

대해 우리말의 어원을 밝히고 있는데, 그것은 '나답다'라는 의미이며, 궁극적으로는 자신과의 동일시라는 것이다.

이 핵심어는 전체적으로 전시의 개념을 이끌어가는 방향타와 같은 것이다. 그것은 대상을 자신의 편으로 끌어들이는 강한 흡인 요인인 동시에 결국은 문화를 직조해 내는 동인인 것이다. 전시기획이 비평적 행위와 겹치는 부분이 있다면 바로 '판단하고, 해석하고, 기술하는' 행위라는 점이다. 그것은 전시의 대상(작품)을 직접 고르고, 그렇게 골라진 것을 가장 효과적으로 진열한다는 점에서 실물을 통한 비평적 행위에 속한다. 그것은 또한 짜릿한 흥분이 수반되는―운명적으로 로컬의 시각에서 글로벌의 차원을 통찰해내는―글로컬의 문화적 직조행위이기도 하다. 그런 점에서 봤을 때 '잃어버린 가치를 찾아서'라는 이번 행사의 주제를 잘 구현해 낸 임창섭의 꼼꼼한 기획력은 매우 돋보였다. 단 아쉬운 점이 있다면, 전시장을 전체적으로 검은 톤으로 어둡게 처리한 것, 특히 제1 전시장에서 동선에 다소의 혼선을 야기한 것 등이었다.

이번의 본 전시에서 '삶에 대한 형식'을 주제로 한 두 번째 파트는 생명, 소통, 일/문화, 유희, 제의 등으로 세분화하면서 다양한 문화권의 미의식과 취미, 표현술을 보여주었다는 점에서 매우 인상적이었다. 이는 청주국제공예 비엔날레와 같은 방대한 예산의 투입이 없으면 실현하기 어려운 것으로 매머드급 국제행사만이 베풀 수 있는 눈의 호사다.

포천은 서울에서 승용차로 약 1시간 반 정도 걸리는 경기
도에 속한 소도시다. 그런 곳에서 포천 아시아 비엔날레라
는 국제행사를 치렀다. 2005년의 포천 아시아 미술제로
출범한 이 행사는 올해에 '포천 아시아 비엔날레'로 개명을
한 바 있다. 제1회 포천 아시아 미술제의 주제였던 '길'에
이어 '만남'을 주제로 한 이번 행사의 하이라이트인 본 전시
는 한, 중, 일 삼국의 현대미술 작가들을 초대하였는데,
중심적인 핵심어는 '네오 팝'이다. 전시는 2부로 나뉘어진
다. 제1부는 〈한, 중, 일 전통 이후의 전통〉이며, 제2부는
〈아시아 현대미술의 만남〉이다. 제1부는 한, 중, 일을 중심
으로 한 동시대 아시아 미술의 특징 가운데 하나로 '네오
팝'을 설정하고 여기에 부합한다고 여겨지는 작가들을 선정
하였다. 기획자의 설명에 따르면, 한국은 전통회화를 재해
석한 작가들이며, 중국은 사회주의 리얼리즘의 전통을 이어
가는 작가들, 그리고 일본은 애니메이션과 만화 캐릭터의
전통으로부터 이어지는 작가들이다. 개별적인 작가들의 작
품에 대한 언급은 생략하거니와, 한국, 중국, 일본, 대만,
태국, 싱가포르, 몽골, 필리핀, 이란, 말레이시아 등 10여
개 국의 작가들이 참여한 2부 〈아시아 현대미술의 만남〉을
포함하여 본전시에서 추출되는 특징은 강렬한 아시아의 미
감이다. 이는 '네오 팝'에 관한 비평적 합의는 논외로 하더라
도 1부에서 드러나고 있는 한, 중, 일 사이의 미감적 차별성
과 2부에서 전반적으로 검출되는 독자성이 아시아의 미감으

로 수렴되는 것에서 입증된다. 말하자면 특수성speculaity에서 보편성universality으로의 미감적 승화가 읽혀지는 바, 여기서도 역시 '로컬'에서 '글로벌'로의 진입 가능성을 엿볼 수 있었던 것은 포천 아시아 미술제가 지닌 장점 가운데 하나였다. 그러나 제1회 포천 아시아 미술제를 직접 기획했던 나의 경험으로 미루어볼 때 포천반월아트홀의 전시장은 대규모의 국제전을 꾸미기에는 그 크기가 다소 부족한 감이 있다. 주제의 뚜렷한 구현은 기획자가 만족할 만한 규모, 즉 작품의 충분한 양과 크기를 감당할 정도의 전시장이 뒷받침되어야 하는데, 현재 2개 층으로 되어있는 전시장은 소규모이기 때문에 향후 보다 영향력이 있는 행사를 보여주기 위해서는 예산의 증액과 함께 다른 대안이 마련되어야 할 것이다.

광주는 6회에 걸친 광주 비엔날레의 시행으로 미술을 중심으로 한 문화 인프라가 만족할 만한 수준은 아니지만, 어느 정도 잘 갖춰진 곳이다. 광주는 비엔날레 전시관을 비롯하여 최근에 개관을 한 중외공원 내의 광주시립미술관, 김대중컨벤션센터 등 대규모의 전시관들이 산재해 있기 때문에 대규모의 국제전 개최에는 큰 무리가 없는 도시다.

'빛'을 주제로 한 〈2007 광주디자인 비엔날레〉는 김대중컨벤션센터의 쾌적하고도 드넓은 전시장을 사용하고 있는 점이 일단은 기존의 체육관을 전시장으로 활용한 청주국제공예 비엔날레와 비교해 볼 때 입지적 조건 면에서 우월한 위치를 점유하고 있다. 즉, 같은 내용이라도 어떤 그릇에

담느냐에 따라 인식이 달라지듯이, 60억 원의 예산중에서 임시 퍼빌리온의 건설에 매회 마다 10억씩의 예산을 투입하는 청주의 경우, 40억 원의 예산을 김대중컨벤션센터의 산뜻한 공간에 투입하여 행사를 개최한 광주디자인 비엔날레에 효과 면에서 뒤처진 듯한 느낌을 지울 수 없었다. 그만큼 광주디자인 비엔날레는 관객의 동선을 최대한 고려한 파티션의 섹션별 설정이 전체의 공간설계에 따라 면밀하게 이루어졌으며, 주제가 각기 다른 각 섹션들은 다양한 색깔로 구분돼 있으면서도 전체적으로 볼 때 잘 조화를 이루고 있었다. 말하자면 디자인 비엔날레가 누릴 수 있는, 그리고 활용할 수 있는 디자인의 시각적 효과와 장점을 최대한으로 이끌어냈다고 할 수 있다.

광주光州의 우리말 이름이 '빛고을'이듯이, "세계로 나아가는 빛, 미래로 나아가는 빛"을 캐치프레이즈로 내건 이번 광주디자인 비엔날레에는 '빛'을 매개로 한 다양한 소통방식들—가령 관객이 직접 참여하는 '쌍방향적interactive' 방식이라든지 한국의 김길호, 이원진 팀의 음악과 색채를 믹싱해내는 하모니칼라시스템 등 첨단의 기법들이 등장하여 눈길을 끌었다.

그러나 '생활의 빛', '정체성의 빛', '환경의 빛', '감성의 빛', '진화의 빛' 등, 빛을 키워드로 다섯 개의 권역으로 나누어 디자인과 빛의 관계를 고찰하려는 노력을 보여주었음에도 불구하고 적지 않은 수의 작품들이 아날로그 방식의 제품

디자인의 범주에서 벗어나고 있지 못한 점은 못내 아쉬웠다. 그 원인이 빛에 대한 포괄적인 기획자의 해석에 기인하는 것인지 모르겠으나, 전체적으로 볼 때 '빛'과 관련된 테크놀러지적 측면과 이에 대한 디자이너 입장에서의 해석과 응용, 그리고 창조적 수용이라는 측면에서 좀 더 집중적으로 보여주었더라면 비엔날레가 지닌 실험적 이미지를 더욱 부각시켰을 것이다.

그럼에도 불구하고 '빛'을 주제로 내 건 이번 광주디자인 비엔나레는 장차 광산업의 메카로 도약하고자 하는 광주시의 산업적 전략 및 이와 관련된 정체성의 형성에 큰 기여를 하였다고 생각한다. 가령, 이 정도의 예산을 투입하여 디자인과 광산업에 대한 광주 시민들의 개안 내지는 인식의 전환을 이끌어냈다고 한다면 디자인 비엔날레의 존재가치는 충분한 것이기 때문이다.

비엔날레는 비단 작품의 교류뿐만이 아니라, 당대의 현대미술과 문화에 대한 첨예한 담론 생성의 장이라는 점에서 단순히 작품을 판매하는 아트페어와는 분명히 차별화되는 미술의 제도기구 가운데 하나다. 거기에는 민족주의적 색채를 비롯하여 제국주의적 요소, 문화정치학적 트릭, 애국주의, 상업주의 등등 다양한 요소들이 작품이나 전시기획, 이론, 담론에 묻혀 들어올 소지가 있다. 여기서 우리가 하나 잊지 말아야 할 것은 글로벌한 차원의 이런 국제교류일 수록 주체적인 입장과 시각을 견지해야 한다는 점이다. 그러나

이 문제는 그렇게 간단한 일이 아니다. 가령 전시기획자의 개인적인 취향 혹은 견해나 입장에 따라 세계화라는 미명하에 서구나 미국의 제국주의 문화를 은연중에 유포시킬 위험이 있기 때문이다.

항용 '세계화globalization'로 이르는 길목에는 항상 지역적인 고유의 가치들이 희석되거나 훼손될 위험이 도사리고 있다. 그렇기 때문에 자신의 것을 지키면서 세계화의 과정에 동참하는 일glocalization에는 늘 문화적 동질성과 이질성 사이에서 배태되는 긴장감이 뒤따르게 마련이다.

〈아트 인 컬쳐〉

문화의 스밈과 섞임, 그리고 짜임

1.

최근 아시아 미술이 세계 미술계의 주목을 받고 있다. 뉴욕의 소더비와 홍콩 크리스티를 비롯한 해외 옥션에서 아시아 미술에 대한 새로운 바람이 불고 있으며, 여기에 편승하여 한국의 젊은 작가들 또한 해외 컬렉터들의 관심을 끌고 있다. 뿐만 아니라 1995년 광주 비엔날레의 창설 이후 형성된 아시아의 비엔날레 벨트는 상호간의 유대를 통해 정보 교환은 물론 아시아 미술에 관한 다양한 담론을 생산해 내는 중에 있다. 한국의 광주 비엔날레와 부산 비엔날레, 미디어시티 서울, 중국의 상하이 비엔날레, 베이징 비엔날레, 광조우 비엔날레, 그리고 동남아시아 현대미술의 창구 격인 싱가포르 비엔날레와 일본의 요코하마트리엔날레, 후쿠오카트리엔날레 등은 하나의 벨트를 형성하면서 아시아

현대미술의 전략적 요충지의 기능을 톡톡히 하고 있다. 게다가 한국의 KIAF를 비롯한 상하이 아트페어, 홍콩 아트페어와 같은 미술의 견본시見本市: art fair들은 상업적 이유에서 해외 미술관계자들의 관심을 아시아로 향하게 하는데 일조하고 있다. 또한 국립현대미술관이 운영하는 창작스튜디오(고양, 창동)를 비롯하여 다양한 공사립 레지던시 프로그램들이 동남아시아를 비롯한 아시아 작가들을 초청하여 활발한 미술의 인적 교류를 확대해 나가고 있는 중이다.

이처럼 아시아 미술의 다양한 창구들은 아시아 지역에 산재해 있는 수많은 미술관 주최의 기획전들과 함께 아시아 미술의 중흥을 기약하는 자산이다. 이번에 예술의 전당 한가람미술관이 주최하는 〈Rainbow Asia〉전 역시 최근 몇 년간 아시아 지역의 미술관들이 기획한 주목할 만한 전시회들과 함께 동남아시아를 중심으로 한 아시아 미술의 단면을 살펴볼 수 있는 좋은 기회가 될 것이다.

최근 몇 년 동안에 나타난 이러한 기류변화는 아시아 경제의 부흥과 밀접한 연관이 있다. 이는 세계 60억 인구의 3분의 2를 차지하는 아시아의 인구 분포가 세계 기업들의 시선을 끄는 주요인이 되고 있으며, 그 결과 아시아 시장의 활성화가 문화예술의 활성화를 가져올 것이라는 전망에 토대를 두고 있다. 어느덧 잠용이 아니라 거룡巨龍으로 성장한 중국은 그러한 변화의 중심에 있다. 최근 들어 세계 미술계에서 각광을 받고 있는 중국 현대미술 작가들의 약진은 중국 경제

의 도약과 긴밀한 함수관계를 지니고 있다는 점에서 눈여겨 봐야 할 부분이다. 일본은 30년의 역사를 지닌 〈아시아 미술제Asian Art Show〉[82]가 다져놓은 풍부한 아카이브를 바탕으로[83] 아시아 미술의 요충으로 일찍이 자리를 잡았다. 이에 반해 한국은 최근 몇 년 사이 학술적 연구와 병행하여 동남 아시아의 현대미술에 초점을 맞춘 전시회들이 나타나고 있어 이 분야에 대한 성과는 다소 미흡한 편이다.[84]

2.

지구의 동쪽 끝에 위치한 일본 열도에서 서쪽 끝의 서아시아에 이르는 광대한 아시아의 한 가운데 동남아시아가 있다. 이곳이 바로 '아세안ASEAN'[85]으로 알려진 지역이다. 작

82) 후쿠오카시립미술관(Fukuoka Art Museum)이 주최하는 현 〈후쿠오 카트리 엔날레〉의 전신으로 1979년 제1회 〈아시아미술제〉를 개최하였다.

83) 일본의 미술평론가인 다니 아라타(Tani Arata)가 동남아시아 미술에 대해 연구하고 《북상(北上)하는 남풍(南風)-동남아시아의 현대미술》이란 책을 출판한 해는 1994년이었다. 이는 후쿠오카미술관의 〈아시아미술제〉와 함께 동남아시아의 현대미술에 대한 일본의 이른 관심을 대변해 준다.

84) 서울시립미술관 기획의 〈City_net Asia〉(2003년 창설)를 비롯하여 필자가 기획한 〈포천 아시아 미술제〉(1995)와 〈아시아비평포럼〉(2005, 2006), 이대형과 박진국 기획의 〈BlueDot Asia〉(2008, 2009), 문재선 기획의 〈Pan-Asia Performance Network〉(2008) 등이 최근 몇 년간에 걸쳐 이루어진 성과들이다. 그나마 〈City_net Asia〉와 〈BlueDot Asia〉는 한국, 중국, 일본 등 주로 동아시아에 치중한 전시들이라 동남아시아 현대미술과는 무관한 편이다.

85) 'Association of South East Asian Nations'의 약자로 '동남아국가연합'이라고 부른다. 1967년 8월 '방콕선언'을 계기로 창설되었으며, 동남아 지역의 공동안보 및 자주독립의 필요성 인식에 따른 지역의 협력가능성을 모색하기 위한 협의체로 출범했다. 현재 말레이시아, 인도네시아, 필리핀, 싱가포르, 태국, 브루나이, 베트남, 라오스, 미얀마, 캄보디아 등 10개의 회원국으로 구성돼 있다.

년 6월 초에 제주도에서 열린 〈한-아세안 특별정상회의〉를 계기로 잘 알려진 이곳은 특히 최근 몇 년간 한국에 다문화 현상을 촉발시킨 지역이기도 하여 우리의 첨예한 관심을 끈다. 특히 동남아시아가 우리의 관심을 끄는 이유는 취업이나 이민, 국제결혼과 관련된 직접적인 이유 외에도 이곳이 지닌 지정학적, 문화적, 종교적, 경제적 위상에 있다. 이를 좀더 글로벌한 시각에서 보자면 근대의 식민지 체험이라는, 아시아 지역의 국가 대부분이 겪은 정신적 상흔trauma을 공유하고 있다는 점에서 논의의 대상이 된다. 이른바 '오리엔탈리즘Orientalism'이란 서양 중심의 아시아에 대한 담론은 '근대성modernity'의 출범을 알리는 원근법의 시각이 낳은 허상이기 때문에 역원근법에 의한 시각의 교정이 필요하다. 그러기 위해서는 아시아 가치를 개발하고 알리는 고도의 노력과 합리적 전략이 필요하며, 이를 위해 아시아 여러 나라들 사이의 다자간 협력이 요구되는 시점이다. 이는 서세동점 이후 서양이 동양을 지배하면서 형성된 서양인의 동양에 대한 이미지가 정교한 학문과 예술작품을 통한 허상적 이미지에 불과하다는 인식하에 서양을 세계의 중심으로 만든 서양의 근대성 개념에 대한 철저한 비판적 성찰에서 비롯되지 않으면 안 된다.

그러나 역사적으로 볼 때 아시아 내부에는 이중의 타자들이 존재해 왔다. 서양이라는 현저히 이질적인 타자와 중화주의를 주창한 중국, 그리고 대동아공영권을 획책한 일본의

아시아에 대한 식민지배로 대변되는 동질적인 타자가 그것이다. 그처럼 특수한 문화구도는 아시아의 중심이었음에도 불구하고 서양과 일본의 지배를 받은 경험이 있는 중국과 역시 아시아의 식민지 지배국이었음에도 불구하고 서양의 식민주의에서 자유롭지 못한 일본이란 존재에서 유래한다.

이처럼 아시아 문화의 기저를 이루는 혼성성은 실타래처럼 복잡하여 아시아를 하나의 색깔로 칠하는 것은 난망한 일이다. 따라서 아시아적 가치를 찾거나 논한다는 것이 무망한 일일 수 있으며, 차라리 이 전시의 제목처럼 무지개색을 인정하거나 아시아가 여러 색실로 짜인 카펫 그 자체라는 사실을 인정하고 그 안에서 문화적 차이와 동질성을 찾는 일이 현명한 일일 수 있다.

그러나 그럼에도 불구하고 아시아가 우리의 의제로 떠오르는 것은 서양이라고 하는 실체가 현실적으로 여전히 우리를 괴롭히고 있기 때문이다. 우리가 세계 미술의 현장에서 느끼고 경험하는 유쾌하지 못한 기억들은 동양이 여전히 서양에겐 타자이며 주변에 불과하다는 인식을 불러일으키는 바, 새로운 문화 창조의 주체로서 아시아의 역할에 대한 기대가 요구되는 것이다. 물론 이러한 개인적 경험들이 가져올 폐단도 상존한다. 개인적 경험이 학문이나 예술의 외피를 쓸 때 나타날 수 있는 논리의 단순화가 곧 그것이다. 그러나 현실적으로는 이러한 시각 교정의 노력들이 여전히 필요하며, 그러한 노력들이 예술 현장에서 힘을 발휘할 때

세계 이해는 개선되게 될 것이다. 앞에서 언급한 '역원근법'이란 이러한 노력들이 취하게 될 현실적인 전략과 방법론에 대한 일종의 메타포로 사용한 것이다.

그러나 그럼에도 불구하고 새로운 문화 창조의 주체로 아시아를 설정하는 데에는 무리가 따를 수밖에 없다. 그 이유는 아시아가 말 그대로 하나의 몸인 실체가 아니며, 상이한 역사적 배경과 문화를 지닌 국가들의 연합체이기 때문이다. 따라서 아시아라는 또 하나의 허상을 만드는 오류를 피하기 위해서는 현실적으로 아시아의 국가들이 지닌 다문화적 혼성성을 인정하고 그 실들로 훌륭한 피륙을 짜는 일이다. 그러한 피륙들이 넘쳐날 때 서양은 동양에서 온 피륙에 시선을 주게 될 것이며, 마침내 그것이 자기의 피륙보다 못한 것이 아니라 단지 다를 뿐이라는 인식에 도달하게 될 것이다.

3.

외국인 거주자 수가 120만 명을 넘어선 현재 우리나라의 화제 거리는 단연 다문화이다. 방송은 연일 다문화를 토픽으로 다루고 있으며, 신문이나 방송은 이와 관련된 각종 사건들을 앞 다퉈 보도하고 있다. 또한 다문화 가정, 외국인 이주와 노동의 문제, 국제결혼, 디아스포라diaspora, 문화적 정체성 등이 다문화 문제를 다루는 사회적 의제의 중심을 이루고 있다. 그 중에서도 특히 베트남, 필리핀, 말레이시

아, 인도네시아, 태국 등 동남아시아 국가들과 중국, 파키스탄, 인도, 스리랑카, 네팔, 티베트 등지에서 온 이주민이나 노동자들이 다문화와 관련한 논의의 대상들이다. 한국에는 서울의 이태원과 혜화동, 가리봉동 등을 비롯하여 안산의 원곡동 등 특정한 국가에서 온 외국인들이 거주하는 외국인 밀집지역이 전국적으로 산재해 있어 한국은 이제 더 이상 단일민족이 아님을 증명하고 있다.

이러한 다문화 시대를 맞이하여 외국인을 바라보는 우리의 시각도 변화해야 할 시점이다. 민족 개념에 입각한 완고한 민족주의적 시각도 현실에 맞춰 바꾸어야 함은 물론 외국인을 대하는 마음가짐도 변하지 않으면 안 된다. 특히 국민소득이 높아짐에 따라 문화의식 또한 거기에 맞게 성숙해야 할 것이다. 미국이 다문화를 인정하고 용광로처럼 용해하듯이 우리도 이질적인 문화를 흡수하여 창조적으로 승화시키는 지혜가 필요하다. 국가적으로는 다양한 국적의 외국인들이 유입되면서 빚어지는 문화적 갈등과 충격을 흡수할 수 있는 사회적 안전망의 구축과 함께 다양한 문화예술 프로그램의 적극적인 개발이 필요하다. 1960년대, 어려웠던 시기에 서독에 광부와 간호사를 파견한 경험이 있는 우리는 이를 반면교사로 삼아 이 땅에 거주하는 외국인들의 인권을 보호하고 고유의 문화를 보장해줘야 할 책임이 있다. 현재 한국에는 180개국에서 온 120만 명의 외국인이 거주하고 있다. 보도에 의하면 다문화 가정의 자녀는 현재 12만 명을

넘어섰고 이 추세대로라면 2012년에는 농촌지역 초등학교 1학년 학생 10명 중 4명이 다문화 가정 출신 학생에 해당되리라고 한다. 순혈주의 사상에 젖어있는 한국인들이 경청해야 될 부분이다.

여기서 우리가 주목해야 할 것은 문화는 고정된 것이 아니라 외래문화와 부단히 접변을 일으키는 유동체라는 사실이다. 여기서 중요한 것은 현실을 있는 그대로 받아들이는 열린 자세다. 특히 최근 한국에는 잘 구축된 IT 인프라를 바탕으로 페이스북Facebook과 트위터Twitter 등의 사회적 관계망social networking service: SNS을 비롯한 인터넷 중심의 각종 디지털 매체86)를 통한 다양한 트랜스컬처럴리즘의 형성과 문화의 퓨전화fusionization가 특히 신세대를 중심으로 형성되고 있어 구세대와의 또 다른 사회적 갈등의 요인이 되고 있다. 이러한 사회의 변화는 국가 안에서도 주류가 없다는 것을 증명해 주는 것이다. 따라서 향후 전개될 우리 사회의 문화적 변화를 생각한다면 다문화 가정을 비롯한 외국인 역시 우리 사회의 주류 속에 편입되도록 도와주는 너그러운 자세가 필요하다.

이번에 예술의 전당 한가람미술관이 주최하는 〈Rainbow Asia〉는 한국 사회가 처한 다문화의 문제를 환기시켜준다는 점에서 큰 의의가 있다 할 것이다.

〈Rainbow Asia 전 도록 서문〉

86) 컴퓨터는 물론 아이팟(iphod), 아이폰(iphone), 각종 스마트폰으로 대변되는 모바일 기기들을 가리킴.

아시아의 문화적 정체성에 대한 단상斷想

얼마 전 방영되어 큰 반향을 일으킨 KBS TV의 〈몽골리안 루트〉는 오늘 논의하고자 하는 주제에 하나의 힌트를 주고 있다고 여겨져 여기 일부를 인용하고자 한다. 이 다큐멘타리 기획물은 몽고리안 족의 역사와 문화의 뿌리를 찾기 위해 마련된 것으로 특히 고고학 내지 인류학적 접근이 인상깊었다. 도합 8부작으로 이루어진 이 기획물 중 특히 나의 관심을 끈 것은 마지막 부분이었다. 13세기 중엽, 바투장군의 지휘 하에 있던 몽고군이 볼가강을 건너 모스크바와 키에프를 탈취하고 폴란드, 보헤미아, 헝가리를 침공하였을 때, 침략을 받은 나라의 군사들은 도대체 몽고군이 어디서 나타나는 지 영문을 모른 채 속수무책으로 당할 수밖에 없었다. 전광석화처럼 불쑥 나타나서 전투를 일방적인 승리로 이끌고 홀연히 사라지는 몽고군의 전투 방식은 당시 유럽제국의 군대에게는 매우 충격적인 것이었다.

나의 흥미를 끈 것은 당시 몽고군의 전술에 대한 한 여성 고고학자의 해석이다. 그녀는 서양장기(체스)와 동양의 바둑을 예로 들어 이를 명쾌하게 풀이하였다. 그녀의 해석에 의하면 유럽의 전술은 정확한 논리적 인과관계에 의한 것이었던 반면, 몽고군의 그것은 갑자기 공중에서 떨어지는 식의 전법을 구사했다는 것이다. 즉, 서양장기가 엄격한 규칙이 있는 게임이라면, 동양의 바둑은 그러한 규칙이 결여된 직관의 게임이라는 것이다.

나는 그 여성 고고학자의 견해에 전적으로 동감하면서 이 두 서로 다른 문명의 차이를 '수평적 패러다임(서양)'과 '수직적 패러다임(동양)'으로 구분하고자 한다. 그리고 결과론적이긴 하지만, 편의상 전자를 원근법에 의거한 모더니티modernity 혹은 이의 한 반영으로서의 모더니즘으로, 후자는 매우 포괄적인 개념이긴 하지만, 직관에 의거한 '자연주의'로 풀이하고 싶다.

오늘의 주제와 관련하여 볼 때, 재일작가 이우환의 〈점으로부터〉란 작품은 이 문제를 풀 수 있는 하나의 단서를 마련해 준다. 언젠가 이우환은 "바둑판에 바둑돌 한 점을 놓으면 바둑판이 팽팽하게 긴장한다"고 말한 적이 있는데, 마치 몽고군의 전술처럼 불쑥 위에서 내리꽂는 그의 제작방식은 시사하는 바가 있다. 중요한 것은 이우환의 그림은 서구 미니멀리즘과는 판이한 역사적 문화적 배경을 지니고 있다는 점이다. 이우환의 〈점에서〉란 작품은 평면성의 개념과 관련시켜 볼 때, 그린버그의 형식주의적 관점과는 거리가

멀다. 오랜 역사적 과정을 통해 회화의 순수성을 확보한 모더니스트 회화와는 달리, 이우환의 작품은 동양의 서예에서 흰 화선지위에 점을 찍듯이, 직관적인 방법에 의존한다. 커다란 캔버스에 서너 개의 붓의 자취를 남기는 그의 근작들은 가장 단순하면서도 높은 회화의 격을 보여주는 작품들이다.

예술이 삶의 한 형식이라는 자명한 사실을 상기할 때, 그 형식을 바라보는 관점이 중요하다. 나는 한국의 한 저명한 화가의 작품을 평한 서양 비평가의 관점이 그릇된 것임을 발견하고 매우 실망한 적이 있다. 70년대 한국 단색화 Dansaekhwa의 대표작가 중 한사람인 하종현의 작품에 대해 언급하면서 에드워드 루시 스미스는 그를 미국의 모리스 루이스와 비교하고 있는데, 그의 이러한 관점은 납득하기 어려운 것이 아닐 수 없다. 나는 또 어느 서양 비평가의 글에서 한국 조각가의 작품이 단지 가운데 구멍이 뚫려있다는 이유를 들어 헨리 무어의 영향을 받은 흔적이라고 서슴없이 쓴 것을 보고 실소를 금치 못한 적이 있다. 이러한 비평적 오류는 대부분 한국이나 동양문화에 대한 그들의 몰이해에서 나오는 것 같다. 만일 그들이 가운데 구멍이 뚫린 한국의 풍부한 석문화石文化를 접해 본 적이 있거나, 한국의 전통 토담의 푸근하면서도 질박한 느낌을 느껴본 적이 있다면, 그러한 실수는 범하지 않았을 것이다.

이러한 에피소드는 동양과 서양간의 문화적 이해의 골이 생각보다 깊다는 것을 말해준다. 이러한 비슷한 예는 오늘날 다

양한 이름으로 열리는 각종 국제전에 빈번히 나타나고 있으며, 때로는 정략적인 성격으로 띠고 의도적으로 나타나기도 한다.

서양과는 달리 아시아 제국諸國의 조각은 건축과 별개로 전개돼 왔으며, 오히려 불교와 관련된 탑파塔婆나 민간신앙과 연관된 거석기념물과 관계가 깊다. 문제는 서세동점 이후에 아시아 제국에 찾아온 근대화modernization와 근대성modernity이 아시아 제국의 문화적 정체성의 형성에 어떤 영향을 미치게 되었는가 하는 점이다. 근대화 이후 사국自國의 문화적 전통과의 깊은 단절과 함께 모더니즘을 수용하지 않을 수 없었던 아시아의 예술가들은 문화적 정체성과 관련된 다양한 혼란을 겪지 않을 수 없었기 때문이다. 이른바 근대화에 의한 사회적 변동과 기술의 발전은 필연적으로 모더니즘의 수용 내지 정착과 맞물려 표현상의 일대 혼란을 초래했던 것이다. 기술의 진보는 가령, 현대의 합리적 기능주의 양식에서 보는 것처럼, 모더니즘과 관련된 감수성 형성에 보탬이 되었던 반면, 한편에서는 전통과 모더니티 사이의 딜레마가 더욱 증대되어 갔던 것이다. 이러한 딜레마는 근대화의 과정에서 아시아의 문화 예술인들이 공통적으로 겪지 않으면 안 되었던 소위 '새것 콤플렉스'와 전통의 사이에서 배태되었다. 그리하여 쉬지 않고 왕복하는 진자振子처럼, 전통 혹은 민족적인 것과 모더니즘 사이의 왕복 운동이 아시아 예술가들에겐 하나의 숙명처럼 여겨졌던 것이다.

올해로 3회 째를 맞이하는 〈아시아현대조각회전〉의 경우

도 비록 정도의 차이는 있겠지만 앞서 언급한 문제로부터 자유롭지만은 않으리라고 본다. 대만과 일본, 한국 등 3개국이 참여하는 이 국제적 단체는 이미 일본(제1회)과 대만(제2회)에서 전시회를 가진 바 있다. 이 전시회가 지닌 의미라면 무엇보다 삼국간의 현대 조각의 흐름을 살펴볼 수 있다는 데 있지만, 그 보다 중요한 것은 앞서 언급했던 문제들이 개별적인 작품의 내용과 형식을 통해 마치 전류처럼 관류하고 있다는 사실이다. 그것은 외양적으로 볼 때, 완벽한 모더니즘의 형식을 갖춘 것이든, 아니면 의식적으로 전통과 현대의 결합을 꾀한 것이든 간에 문화적 정체성에 관한 고민을 담고 있는 것처럼 보인다. 공통적인 현상으로는 조각적 자율성의 지평에서 작업을 견지해 나가고 있다는 사실이며, 바로 그런 관점에서 봤을 때 대부분의 경우 전통적 인자는 작품이 지닌 현대적 감각 속에 용해돼 있다. 이들 삼국의 조각가들이 보여주는 현대적 조형 감각을 단순히 서구적 조각 양식의 수용이란 관점에서 파악하는 것은 온당치 못한 일이다. 이들의 작품에서 우리는 서양 대 동양간의 딜레마는 물론, 전통 대 모더니티 간의 딜레마로부터 배태된, 조형의 문제를 둘러싼 고뇌를 느낄 수 있기 때문이다. 삼국의 조각가들이 뿜어내는 다양한 조형적 스펙트럼은 눈에 보이지 않는 조형적 아우라aura를 형성하고 있으며, 그것을 가리켜 우리는 '아시아의 문화적 정체성에 관한 탐구'라고 불러도 무방할 것이다.

〈아시아 현대조각회 세미나 발제문〉

떠오르는 용, 아태지역의 전위작가들

현재 세계미술의 흐름은 완고한 내셔널리즘에서 보다 유연한 입장의 문화초월주의로, 경직된 정체성identity의 탐구에서 전인류적 차원의 문맥읽기contextualism로 서서히 옮겨가고 있다. 이른바 경계, 영역, 동질성, 해체와 같은 용어들이 각종 국제전의 주제를 장식하는 표제어로 빈번히 등장하고 있는 것만 보더라도 이러한 변화를 파악해 내기는 그리 어렵지 않다. 세계사적 차원의 흐름을 반영하는 문화예술 분야의 이러한 지각변동은 최근 몇 년 간에 걸쳐 나타났던 일련의 정치, 경제, 사회적 변화와 무관치 않다. 절대와 우월성에 대한 신봉의 포기, 거대 신화에 대한 믿음의 소멸과 같은 현상들이 나타나면서 피아의 경계를 넘나들거나 문화적 고유성을 다문화주의의 색채로 채색하는 단계로 자연스럽게 이행해 가고 있다.

아시아의 현대미술을 논할 때 가장 두드러진 양상은 최근 몇 년 사이 국제미술계에서 차지하는 위상이 현저히 높아가고 있다는 점이다. 한국을 비롯하여 중국, 일본, 동남아제국, 호주 등 아태지역 국가들은 이제 잠자는 용이 아니라 살아 꿈틀거리는 거대한 용으로서 다가올 새로운 천년시대의 문화 구도의 재편을 위한 워밍업에 부심하고 있다. 한국의 광주 비엔날레를 비롯하여 호주의 아시아 퍼시픽 트리에니얼과 시드니 비엔날레 등은 새로운 문화 창조의 구심점 역할을 톡톡히 감당해 내고 있다.

아태지역권에서 지난 십여 년 간 급부상한 세계적 스타들의 공통된 특징은 자국의 문화적 정체성과 미감적 특징을 바탕에 깔고 있으면서도 지역적 편협성을 초월하여 국제적 보편성을 획득하고 있다는 점이다. 이러한 사실은 서양과 동양의 문화가 교차하는 합류점으로서의 호주, 한때 세계의 중심으로서 강력한 문화적 우월성을 누렸던 중국, 신흥 경제대국으로서 소위 '쟈뽕Japon 문화'를 무서운 속도로 파급시켜 나간 일본의 경우를 통해 확인할 수 있다.

복합문화주의Multi-culturalism를 문화적 특성으로 삼는 호주에서 가장 활발한 국제적 활동을 보이는 작가들로는 여럿을 들 수 있지만, 그중에서도 마이크 파아Mike Parr, 스텔락Stelarc, 제프 로Geoff Lowe, 트레이시 모파트Tracey Moffatt, 빌 헨슨Bill Henson, 이만츠 틸러스Imants Tillers, 존 영John Young 등의 활동이 주목된다. 광주 비엔날레를 통해 국내에도 소개된 바 있는 제프

로는 최근 "재건된 세계Re-constructed World"라는 테마로 인간과 환경의 문제를 멀티미디어로 제시하는 순회전시 프로젝트를 계획하고 있으며, 역시 광주 비엔날레에서 특별상을 수상한 트레이시 모파트는 백인 주류의 호주사회에서 에버리진(토착민)이 겪는 삶의 애환과 정체성의 문제를 소형영화를 통해 밀도있게 제시하고 있다. 70년대에 일본에서 활동한 스텔락은 최근 인터넷을 통한 사이버 퍼포먼스로 국제적 주목을 받고 있으며, 95년도 베니스 비엔날레에 호주 대표로 참가한 빌헨슨은 특유의 사진오리기 기법을 통해 자아와 타자, 신체와 성의 문제를 심도있게 추적하고 있다. 그 가운데서도 가장 주목받는 작가로는 마이크 파아를 들 수 있다. 70년대 초반이후 시, 드로잉, 개념미술, 사진, 입체, 설치, 퍼포먼스 등 다양한 매체를 통해 인간의 존재와 정체성의 문제를 다각적으로 제시해온 그는 선천적으로 왼팔이 없는 불구의 신체적 조건을 지니고 있다. 헤르만 니취를 비롯한 비엔나파의 영향과 비트겐쉬타인, 조셉 보이스 등의 영향을 받아 개념미술과 드로잉, 보디 아트에 심취해온 마이크 파아는 인간의 신체와 환경의 문제를 포괄적인 범주에서 다루고 있다.

1989년 중국미술관에서 열린 〈중국 아방가르드전〉(훼이다 웨이 기획)은 그간 언더그라운드의 형태로 있었던 중국 전위미술의 존재를 해외에 알리는 계기가 되었다. 이 사건은 재능 있는 많은 수의 미술인들이 당국의 압력을 피해 해외로 도피

하는 결과를 야기했다. 그들은 홍콩, 대만, 일본, 프랑스, 호주, 미국 등지에 흩어져 본토에서보다 오히려 활발한 국제적 활동을 보이고 있다.

왕광이王廣義는 북경을 거점으로 활발한 국제적 활동을 벌이고 있다. 카이 쿠오 키앙蔡國强이 일본을 중심으로 국제무대의 발을 넓혀가고 있는 것과는 대조적으로 본토에 거주하면서 베니스 비엔날레 아페르토, 상파울루 비엔날레 등 세계 유수의 국제전을 통해 대륙적인 스케일의 작업을 보여주고 있다. 중국현대미술의 지지자인 미술평론가 리 시엔 팅의 이론적 지원을 받고 있는 그는 90년대 초반 노동자들의 삶을 소재로 한 강렬한 시각적 메시지의 표출에 주력하였으나 최근에는 입체 및 설치작업으로 전환하여 중국의 특유한 정치적 상황과 서양문명에 대한 비판적 태도를 보여주고 있다. 그 밖에 홍콩의 미술평론가이자 기획자인 창 총쫑張松仁의 지지를 받고 있는 쟝 시아오깡張曉剛, 류웨이, 구웬다谷文達 등이 독특한 스타일의 인물화와 풍자화로 주목을 받고 있으며, 팡리준方力均은 이제 막 국제적 스타의 반열에 오르고 있는 중이다.

재팬 파운데이션의 막강한 기금과 기업의 후원을 받고 있는 일본의 현대미술 작가들은 사정이 그렇지 못한 한국작가들에 비하면 훨씬 행복한 조건을 누리고 있다. 지난 10년간의 활동을 통해 명실 공히 국제적 스타로 발돋움한 야스마사 모리무라森村泰昌의 경우는 대표적이다. 서양의 명화들과

세계적 팝스타들을 특유의 분장술을 통해 패러디하는 작업으로 유명한 그는 일본의 대표적인 국제적 작가로 확고한 위치를 차지하고 있다. 그밖에 개미를 통해 국가 간의 장벽을 허무는 컨셉추얼한 작업으로 각광받고 있는 야나기 유키노리와 독특한 장치와 시각으로 서양의 고전들을 번안, 재해석하고 있는 미란 후쿠다福田美蘭 등이 국제적 스타로 떠오르고 있다.

〈월간미술〉

지역미술의 향방과 과제를 위한 제언

현대의 발달된 교통과 통신은 인간의 시공간적 감각을 변모시킨다. 초음속 제트기로 여행을 하는 것과 도보나 말, 혹은 기차를 타고 여행을 하는 것은 감각의 면에서 서로 다르다. 인상주의는 기차를 타고 여행을 하던 시대의 산물이었다. 그래서 그것은 걷거나 말을 타고 여행을 하던 시대의 예술적 산물인 신고전주의나 낭만주의 작가들이 세계를 보던 관점과는 현격히 다른 표현술을 탄생시켰다. 인상주의 화가들은 차창 밖으로 빠르게 스쳐가는 사물의 모습에서 순간적인 인상을 받았다. 이처럼 그들은 순간적으로 느낀 사물의 인상에 기초하여 주변의 풍경을 눈에 보이는 대로 재빨리 화폭에 옮겼다. 물론 그것은 튜브물감이라는, 보다 간편한 재료가 있었기 때문에 가능했다.

사정이 바뀌어 지금은 인터넷과 모바일 폰이 지배하는

시대다. 우리의 사정으로 이야기하자면 비행기와 KTX를 이용하면 하루에도 서울과 부산을 몇 차례나 왕복할 수 있는 편리한 세상에 살게 되었다. 즉 전국이 일일 생활권에 들어와 있는 것이다. 이러한 조건을 놓고 이 글의 주제인 '지역미술'에 대해 논하는 것은 같은 주제로 논의했던 10여 년 전의 사정과 같을 리가 없다. 우리는 지금 인터넷으로 부산 비엔날레를 검색하고 모바일 폰으로 광주에 있는 작가와 정보를 주고받는 시대에 살고 있기 때문이다.

지역미술은 말 그대로 '지역의 미술'을 의미한다. 그것은 관행적으로 풀이할 때 서울을 제외한 지역의 미술을 통칭한다. 문화시설의 대부분이 서울에 편중된 오늘의 현실이 지역을 문제 삼지 않으면 안 되게끔 되어 있는 것이다. 한 통계에 의하면 2001년도에 열린 국내 전시 총 6,388건 중 서울에서 열린 것은 모두 3,299건인데, 이는 무려 50퍼센트에 가까운 수치다(2002년도 문예연감). 여기서 참고삼아 각 지역별 전시 건수를 열거하면 다음과 같다. 부산 389건, 인천 133건, 대구·경북 614건, 광주·전남 457건, 대전·충남 292건, 경기 284건, 강원 122건, 충북 160건, 전북 279건, 경남 219건, 제주 131건.

이 숫자는 10년 전인 1992년도 문예연감 통계와 비교해 볼 때 지역미술에 관한 한 현저히 발전된 추세를 보여주고 있어 주목된다. 1992년도 전시회 통계는 전체건수 4,969건 중 서울이 3,323건, 부산 280건, 대구 310건, 인천

80건, 광주 234건, 대전 109건, 경기 82건, 강원 23건, 충북 54건, 충남 24건, 전북 260건, 전남 15건, 경북 73건, 경남 66건, 제주 36건 등으로 집계되고 있어 서울이 차지하는 비중이 약 70퍼센트를 차지하고 있음을 알 수 있다(이상의 통계자료는 졸고 〈한국미술 속의 지역미술―문화예술 인프라의 구축을 중심으로〉에서 재인용한 것임).

위의 통계에서 보듯이, 전체 전시건수 대비 서울의 전시건수가 약 10여 년의 시차를 두고 70퍼센트에서 50퍼센트로 낮아지게 된 가장 큰 이유는 지방자치제의 실시에 있다. 1991년에 처음으로 지방자치제가 시행된 이후에 전국의 지자체들은 문화예술의 진흥에 주력하였는데, 그 대표적인 사업이 시립미술관을 비롯한 문예회관, 아트센터의 건립이었다. 1991년에 실시한 지방의회 의원선거(기초의회)와 1995년 6월 27일에 실시한 지방의회 및 광역단체장 선거에서는 입후보자들이 지역주민의 삶의 질 개선을 공약으로 내걸었을 만큼 문화예술이 중요한 이슈로 떠올랐다. 문화예술 시설의 건립을 비롯한 각종 문화 인프라의 구축은 비록 호화판 하드웨어에 걸맞는 소프트웨어를 갖추지 못했다는 비판을 받기도 했지만, 성남시의 경우에서 볼 수 있듯이, 서울의 관객이 지방으로 몰리는 예상치 못한 결과를 낳기도 했다. 성남아트센터의 경우 〈미스 사이공〉의 유치는 서울의 관객을 지역으로 몰리게 하는 역류현상을 불러일으키기도 했는데, 이는 지역예술의 탄탄한 기반이 전국적인 경쟁력을 충

분히 가질 수 있는 한 사례가 되는 것이다.

미술의 경우, 지방자치제의 실시 이후에 나타난 새로운 현상 가운데 하나는 각종 국제미술제의 창설을 들 수 있다. 1995년의 광주 비엔날레를 비롯하여 부산 비엔날레, 서울 국제미디어아트 비엔날레, 청주국제공예 비엔날레, 이천세계도자기 비엔날레, 세계전북서예 비엔날레, Pre-국제인천여성미술 비엔날레 등등은 지자체의 실시 이후에 봇물처럼 터진 국제미술제의 대표적인 사례들이다. 미술계의 일각에서는 이와 같은 국제전의 난립에 대해 곱지 못한 시선으로 바라보는 시각도 없지 않다. 특별히 차별화한 것도 아니면서 예산만 낭비하고 있다는 지적이다. 물론 그와 같은 시각도 가능하지 않은 것은 아니나 나는 좀 다른 측면에서 이 문제를 살펴볼 필요가 있다고 생각한다.

우선 생각해 볼 것은 이 국제미술제들이 지닌 특수한 성격이다. 광주 비엔날레와 부산 비엔날레는 초기에는 현대미술전이 지닌 성격상 중복되는 감이 없지 않았으나 회를 거듭할수록 성격의 차가 뚜렷이 부각되고 있다. 광주 비엔날레는 아시아성의 구현에 초점을 맞추고 있으며, 부산 비엔날레는 시내 일원이나 해변 등 특수한 입지조건을 이용함으로써 장소 특성적 성격의 행사로 전환해 가는 중에 있다. 그 밖에 서울국제미디어아트 비엔날레는 상암동 미디어센터와의 연계를 모색하고 있으며, 청주국제공예 비엔날레는 직지심경으로 대변되는 목판 인쇄술의 유구한 역사와 전통에, 이천

세계도자기 비엔날레는 도자기 명산지로서의 전통과 명성에, 세계전북서예 비엔날레는 예향 전주로서 서예의 막강한 인적 인프라와 전통에 각각 기대어 출범했기 때문에 특화된 국제행사로서의 명분과 나름대로의 의의를 가지고 있다.

이처럼 성격이 분명한 행사를 개최해 나가는 데 있어서 가장 중요한 것은 실력있는 전문가의 기용이다. 국제전은 아무리 예산이 풍부하다 하더라도 그것을 효율적으로 운용할 수 있는 전문가 집단이 없다면 소기의 성과를 올리기 힘들다. 탄탄한 컨텐츠의 구비와 함께 예산 집행의 효율성을 높인다면 그 행사는 이미 성공한 것이나 다름없다. 현재 전국의 축제가 수천 건에 달하면서도 내용면에서 서로 엇비슷하여 중복투자의 폐해를 지적하는 비판이 속출하고 있는 것은 지자체들이 축제전문가의 부재와 함께 차별화된 컨텐츠의 확보에 실패했기 때문이다.

참여정부의 출범이후 지방분권화와 지역 균형 발전 정책이 많은 부작용에도 불구하고 긍정적인 부분이 있다면 바로 이처럼 지역에 눈길을 돌릴 수 있는 기회를 주었다는 점일 것이다. 문화예술의 과도한 중앙 집중에서 지역으로의 산개가 지역주의 시대의 도래를 낳게 되고, 그것이 지역민의 문화 향수 기회를 확대하는데 기여하고 있는 것이다.

그렇다면 지역 문화예술의 미래적 전망은 과연 어떠한가? 각 지자체들은 미래의 지역 문화예술의 발전에 대해 어떤 전략을 수립해야 할 것인가? 여기에는 많은 의견들이

도출될 수 있다. 그러나 가장 중요한 것은 앞으로 문화예술이 고부가 가치를 지닌 전략상품으로 부상될 것이라는 전망 아래 독자적인 문화예술의 컨텐츠 개발에 적극적으로 임하지 않으면 안 된다는 사실이다. 특히 뉴미디어를 비롯한 IT산업은 떠오르는 핵심 산업으로 각광을 받을 것으로 예상된다.

그러나 무엇보다 중요한 것은 지역민들의 주인의식이다. 이것은 지역의 정체성과 깊은 관련이 있다. 내가 내 지역의 정책에 깊은 관심을 갖고 효율적인 행정의 집행을 위해 이를 감시하고 적극 참여하는 풀뿌리 지역 참여 민주주의야말로 미래 지역 문화예술의 발전을 위한 필수적 요소인 것이다.

〈Public Art 2007년 1월호〉

아시아 미술의 중흥과 미래적 전망 〈좌담〉

대담자_ 홍가이 ｜ 동서대 해외석학 초빙교수, MIT대 철학박사

윤진섭 ｜ 국제미술평론가협회 부회장, 호남대 교수

그 동안 아시아의 미술은 서구에 가려 제대로 빛을 보지 못했다. 문화와 예술에는 높고 낮음이 없다는 문화 보편주의적 입장을 고려한다면, 이는 심히 부당한 일이 아닐 수 없다. 그리고 그러한 부당성은 세계의 문화지형도에서 현재 급부상 중에 있는 '아시아'에 대해 주목하게 만든다. 지구 전체 인구의 약 삼분의 이를 차지하고 경제력에서도 북미와 유럽연합에 이어 3위를 달리고 있는 아시아는 말 그대로 미래를 점칠 수 없는 '잠용'이다. 한 유력한 경제 분석 보고서는 아시아의 경제력이 멀지 않은 미래에 이들을 따라잡을 수 있다는 조심스런 결과를 내놓아 주목을 받았다. 아시아 미술의 중흥은 이러한 경제적 전망에 토대를 두고 있다. 예술의 세계화는 경제적인 뒷받침이 제대로 이루어졌을 때 가능하기 때문이다.

아시아 미술의 세계화와 보편화, 나아가서는 서구와 똑같은 차원에서의 위상 제고는 가능한가. 가능하다면 그 구체적인 전략과 방법은 과연 무엇인가. '뷰즈'는 홍가이 박사와 윤진섭 교수의 대담을 통해 이에 대한 이야기를 듣는 귀한 자리를 마련했다.(편집자 주)

한국의 팝 아트, 연원과 용어

홍가이 : 팝 아트에 관한 이야기부터 시작해 보자. 지금 경제적으로는 동북아시아를 괄시하지 못하게 되었지만 여전히 서구의 중심부에서는 아시아 미술을 얕잡아 본다. 중국의 팝 아트가 1960년대 초에 10달러면 살 수 있었던 게 지금 100만 달러로까지 값이 올라갔는데, 그것은 아시아 미술의 위상이 올라간 것이 아니라 서양에서 동양을 우습게보고 장난을 친 것이다. 마치 주식에서 작전을 하듯이 비즈니스 차원에서 미술작품의 값을 높여 놓은 건데, 문제는 중국의 팝 아트에 대한 관심이 높아지자 덩달아 우리나라에서도 팝 아트가 붐을 이룬 것이다. 그러다보니 중국의 팝 아트에는 나름의 이유가 있는데 한국의 팝 아트는 내용이 없다는 비판을 듣는다. 중국의 팝 아트는 미국의 팝 아트와 달리 중국 근대 역사의 해체와 정치적 이데올로기를 간접적으로 비판했다는 의미가 있다. 직접적으로 정치적 이데올로기를 드러내지 않지만 간접적으로 휴머니즘을 표현하는 것인데, 그게 역사적으로 중요한 역할을 하는 것이다. 그러나 다시 말하지만 중국의 팝이 의미 있다고 해서 값이 십만 배나 뛸 만큼은 아니라는 것이다. 또 더 중요한 것은 중국에서 하니까 덩달아 하는 한국의 팝 아트는 내용이 없다는 것이다.

윤진섭 : 삼성경제연구소에서 책이 한 권 나왔는데, 이

책을 읽어 보면 중국은 미국에 대해서 적대적이지가 않다. 왜냐하면 중국인들은 굉장한 전략가들이고 현실적인 사람들이기 때문이다. 사실 중국의 팝 아트는 미국에 대한 우호적인 제스처가 표출된 것으로 보아야 한다. 또 미국에 종속적인 것 같으면서도 보다 큰 것을 전략적으로 끌어내는 측면이 있다. 그리고 그 밑바탕에는 중국 팝 아트의 주 고객 층이 화교라는 점이 작용하고 있다. 전 세계 화교들이 중국의 작가를 지지한다. 홍콩 크리스티 경매에서 우리나라의 김동유 작가가 그린 모택동 초상화가 비싼 가격으로 팔렸는데, 그걸 산 사람도 화교라는 설이 있다. 구매자가 모택동을 소재로 한 미술작품에 굉장한 편집증이 있다는 소문이 있을 정도다. 이에 비하면 우리나라 팝 아트는 여러 면에서 빈약하다. 작가들은 상업적이지만, 판로는 제대로 확보되지 않고 있다.

11월 18일부터 24일까지 열리는 제3회 〈인사미술제〉의 커미셔너를 다시 맡았는데, 주제가 '한국 팝Korean POP'이다. 이번에는 기존의 도록 대신 한국 팝의 역사적 변천을 다룬 책을 출판하기로 운영위원회가 결정을 봤다. 획기적인 일이다.

단적으로 말하면 한국 팝은 다른 팝 아트와 구별되게 고유명사로 재정립되어야 할 용어이다. 사실 나는 코리안 팝 아트라는 말 대신 대중화Daejoong Art라는 말을 쓸 것을 주장하는 입장이다. 한지도 Hanji라고 하자는 주장이 나오고 어느 정도 쓰이고 있는 것과 마찬가지 맥락이다. 그랬더니

어떤 분이 베트남 팝도 있고, 일본 팝도 있고, 중국 팝이 있는데 유독 한국에서만 대중화라고 하면 누가 알아주느냐, 대중화라고 하는 특성이 과연 있느냐 라고 이야기하는데 나는 어쨌든 이름이라는 것은 굉장히 중요하다고 생각한다. 말했듯이 지금 젊은 작가들 사이에서 코리안 팝이 많이 번지고 있는데 굉장히 상업주의에 치중하는 양상이다. 독특한 예술적 철학이나 나름의 미학적인 주장이 약하다고 본다. 어떻든, 한국 팝을 어떻게 개념규정하고 용어를 정리할까 하는 것은 당면과제다.

비근한 예로 흔히 1970년대 이후 단색화, 소위 '모노크롬monochrome'이라는 용어를 쓰는데, 일본의 원로 미술평론가인 미네무라 도시아키峯村敏明 씨가 한국에서 강연을 하면서, 미국의 영향을 받았지만 한국의 독특한 미감과 감수성을 가진, 고유한 문화에서 우러나온 미술의 경향을 '코리안 모노크롬 페인팅'이라고 쓰는 것을 봤다. 이는 애써 가꾸어 온 것을 구미 양식의 가면으로 바꿔 쓰는 것과 같다는 취지의 말을 했다. 말하자면 주체성도 없이 스스로 자기 것을 버리고 남의 우산 속으로 쑥 들어가 버리는 일과도 같은 것이다.

나는 2000년 제3회 광주 비엔날레에서 〈한일현대미술의 단면전〉을 기획한 일이 있는데, 그 이전부터 이미 일본의 '모노하物派'는 국제적으로 브랜드화 되어 있었다. 서양의 미술평론가나 미술전문지 기자들이 알파벳으로 Monoha라

고 고유명사로 써주는 것이다. 그런데 지금 우리나라는 단색화를 가리켜 스스로 '코리안 모노크롬 페인팅'이라고 한다. 이건 말도 안 되는 이야기다. 그래서 나는 그때 도록의 영문판에 단색화, 즉 Dansaekhwa라는 고유명사로 표기하였고, 지금도 기회 있을 때마다 일관되게 주장을 하고 있다.

다시 팝 아트 이야기로 돌아가자. 우리 미술사에서 팝 아트의 연원을 짚어 보면, 1967년의 〈청년작가연립전〉이 시발점이라 할 수 있다. '무'동인, '신전'동인, '오리진' 이 세 그룹이 주최한 이 전시회에 출품한 정강자 씨의 〈키스미〉, 김영자 씨의 U.N 성냥통을 크게 확대한 오브제 작품, 심선희 씨의 패션을 주제로 한 설치작품 등이 팝적인 요소가 강한 작업이라고 할 수 있다. 또 1970년대 초반에 하인두 씨가 〈태극기 송頌〉이라는 작품을 발표했는데, 미술평론가 오광수 씨가 재스퍼 존스의 성조기를 표절했다는 주장을 펼쳐 논란에 휩싸였다. 논란의 쟁점은 차지하고 이 역시 팝 아트적인 요소가 강한 작품으로 해석할 수 있다. 그런가 하면 얼마 전 성남아트센터에서 극사실주의 회화를 조명하는 전시가 있었는데, 고영훈 씨가 1973년도에 코카콜라병을 소재로 한 작품이 도록에 실렸다. 그렇다면 이는 한만영 씨가 1978년에 모나리자의 이미지를 차용해서 그린 것보다 다소 앞선 것이다. 이런 식으로 계보를 뒤지다보면 우리나라에 고유한 팝의 역사가 분명히 존재한다는 사실을 추출해 낼 수 있다.

글로컬리즘 혹은 멀티컬처럴리즘의 허상

윤진섭 : 팝아트에 관한 이야기에 이어서 글로컬리즘에 대해 이야기해 보고 싶다. 소위 로컬리즘localism과 글로벌리즘globalism이 합쳐져 글로컬리즘glocalism이라는 용어가 생겨났는데, 이는 말 그대로 지역성을 충분히 살리면서 세계성을 확보한다는 이야기일 것이다. 이 용어에 대해 어떻게 해석하고 계시는가?

홍가이 : 말을 어떻게 만드느냐가 중요하다. 글로벌리제이션globalization은 한국말로 하면 세계화이다. 다들 세계화를 찾는데 어떤 의미에서 세계화는 서구에서 자기네의 경제·문화적인 헤게모니를 유지하기 위한 음모인지도 모른다는 생각을 한다. 실제로 그런 것이 경제 쪽에서는 확연히 드러나기도 했다. 김영삼 정부 때 미국 제도가 최고인 양 그것을 따랐는데 준비도 안 된 상황에서 받아들인 덕분에 IMF가 생긴 것이 그런 예다. 말레이시아는 같은 상황에서도 버텨내어 IMF를 맞지 않았다. 덕분에 〈뉴욕타임즈〉 등에서 욕은 먹었지만 그들은 그것을 개의치 않았다. 반면에 우리나라의 김영삼, 김대중 전 대통령은 〈워싱턴포스트〉, 〈뉴욕타임즈〉 등의 언론에 굉장히 민감했다. 그래서 우리가 얼마나 손해를 많이 봤는지 모른다. 글로벌리제이션은 미국, 유럽의 경제적 헤게모니에 대한 장악에 다름 아니었던 것이다.

글로벌리제이션이 경제적 측면이라면 글로컬리즘은 같은 의미의 문화적 측면으로 해석할 수 있다. 나는 글로컬리즘을 80년대 멀티컬처럴리즘multiculturalism, 즉 다문화주의의 변용으로 본다. 멀티컬처럴리즘, 물론 좋다. 그러나 중요한 것은 밖에서 보이는 대로 볼 것이 아니라 이면을 보아야 한다는 점이다. 개인적인 생각일 수 있지만 어떤 면에서 글로컬리즘에는 유태인의 미국 진출 이후 주류를 이루는 사람들의 구성 성분을 변화시키기 위해 마련된 정치적 목적이 깔려 있다. 흑인, 여성, 아시아인들로 대변되는 소수자들을 끼워 넣어, 미국 주류 사회에서 유태인의 이질성을 희석시키려는 의도가 있었다고 보는 것이다. 허울은 좋지만 글로컬리즘 역시 문화에서 서구가 헤게모니를 장악하려는 방편일 수 있다는 것이다.

윤진섭 : 글로컬리즘이 모든 것을 자유롭게 받아들이는 것 같지만 매우 선택적으로만 수용한다는 것은 공공연한 비밀이라 할 수 있을 정도다. 유태인이 자본과 종교에 입각해 대통령을 만들어 내는 것과도 같은. 언젠가 상파울루 비엔날레의 주제가 카니발리즘이었는데, 그때 파울로 헤르켄호프Paulo Herkenhoff 총감독이 서문에서, 아시아 지역을 큐레이팅한 태국의 아피난 포샤난다Apinan Poshananda가 카니발리즘을 후기식민주의적 관점에서 어떻게 해석하고 있는가 하는 점을 구체적으로 예시한 일이 있다. 가령, 인육을 '먹는

to eat' 카니발리즘의 특성은 식민주의자에 의한 아시아의 통화通貨에 대한 국제 금융제도의 공략이나 전쟁, 소수민족에 대한 억압 등, 정치적인 관점에서 해석될 수 있다는 것이다. 먹는다고 하는 기표의 이면에는 신자유주의로 대변되는 미국의 막강한 금융자본에 의한 무차별적 탐식이 숨겨져 있다는 식이다. 그는 마찬가지로 현재 북미 사회에 의해 발전돼온 인종적 분류체계에 의한 다문화주의의 이데올로기에 관심이 없다고 단언함으로써, 미국에 의해 시행되고 있는 문화적 분류 시스템이 라틴 아메리카에서는 더 이상 유효하지 않다는 점을 분명히 밝혔다.

좀 전에 이야기한 예술의 브랜드화 역시 이런 관점과 다르지 않다. 태권도Takwondo나 김치Gimchi를 다른 영어로 바꾸지 않는 것처럼 단색화, 한지미술Hanji Art 등의 표기를 해서 이를 '브랜드화'하는 시도가 필요하다는 것이다. 민중미술의 경우는 퀸즈뮤지엄의 초대전인 〈태평양을 건너서〉전을 계기로 '민중미술Minjoong Art'로 표기한 선례가 있는데, 이런 성과가 더 자주 있어야 한다. 그런데 더 답답한 것은 작가들조차 이게 무엇을 의미하는지를 알지 못하더라는 것이다. 얼마 전에 한국의 단색화 작가들을 다룬 화집이 미국에서 출판되었는데, 거기서도 모노크롬이란 용어를 표제어로 쓰고 있는 걸 봤다.

글로컬리즘이라 하면, 자신만의 고유한 문화적 특징을 '고유명사화'하여 수출함으로써 글로벌리즘을 지향하는 보

편성을 얻는 것이어야지, '코리안 미니멀리즘'이라든지 '모노크롬 페인팅'이라는 말로 끼워 맞춰 가지고서는 미국으로 진출해 봤자 정신적으로나 문화적으로나 식민지라는 소리밖에 못 듣는다. 우리에게는 분명히 고유한 미적 특수성이 있고, 그것은 서양과 차별화 되는 미적 감수성이라는 점을 명심했으면 좋겠다.

홍가이 : 굉장히 중요한 이야기다. 예를 들면 윤형근 작가의 작품이 서구의 작가들의 작품과 비슷하다고 보는 시각도 있지만, 계보학적으로 족보를 따지면 완전히 출신성분이 다른 것과 마찬가지다.

윤진섭 : 가령 로버트 라이먼이나 애드 라인하르트의 작품을 보고, 우리 작가의 비슷한 작품을 보면 똑같이 미니멀 회화, 블랙 페인팅이라고 해버릴 수도 있다. 그런데 그건 해석의 방법에 따라 완전히 달라질 수 있는 이야기다. 작품이라는 것은 해석의 영역이기 때문이다. 그것을 어떻게 보고 글로 풀어내 거기에 의미 부여를 하느냐 하는 건데, 서양 회화의 막다른 종착점이 검정과 흰색 페인팅에 표출된 것은 맞는다고 하더라도, 또 우리가 그들의 영향을 받았다고 하더라도 나름대로는 이 땅에서 맹렬하게 산 조상들의 유전자를 받은 내가 외국의 문화를 받아들였지만 거기에 젖지 않고 나만의 작품을 한 것이므로 작품의 결layer속에 각인된 정신

이 다르다고 봐야 한다. 그렇게 개별 작가나 작품을 다르게 해석하고, 집단으로 묶고, 브랜드화하고, 홍보하고, 설득하고, 책자로 만들고, 전시의 형태로 엮어야 한다. 그래야 의미 있는 생산이 된다. 그렇게 하지 않으면 지금 70대 노인이 된 우리 원로 작가들이 30-40년 동안 활동한 성과가 서구문화의 우산 속으로 들어가는 꼴이 되고 만다.

대통령 직속의 국가브랜드위원회가 해야 할 일이 바로 그런 거다. 답답한 것이, 중국 따산즈 798에 가면 서점이 몇 곳 있는데, 세계적인 평론가들을 동원하여 권위 있는 출판사에서 낸 중국 미술에 관한 책자들이 엄청나게 꽂혀 있다. 그 두께조차 놀라울 정도다. 한국에 관한 책이 있나 찾아봤더니 〈아파처〉에서 나온 김아타 씨의 사진집 딱 한 권이 꽂혀 있더라. 이런 사실은 세계 어디를 가도 마찬가지다. 우리가 아무 것도 안하고 있다는 반증이다. 호소력 있는 우리 작가들의 작품세계를 글로 써서 번역을 해 수출하고, 세계적인 보급망을 가진 서양의 대형 출판사와 연계해서 출판해야 한다. 서구 출판사들이 나서지 않으면 우리가 일정 부분을 사서 수지타산을 맞춰주면 된다. 그들이 중국 책은 왜 만드느냐? 장사가 되니까 그런 거다. 중국시장에서 일정 부분 소화를 해 주기 때문이다. 정부 정책의 지원이 필요한 이유가 바로 여기에 있다. 큰돈이 들어가는 것도 아닌데 제대로 된 미술책 한 권 없다는 것이 말이 되느냐.

나는 평론가, 작가, 기획자로 일하면서 꽤 많은 경험을

해온 셈인데, 국제미술평론가협회AICA의 스톡홀름 총회에 처음 나간 1994년을 잊을 수 없다. 65개국, 4,300명의 회원을 보유하고 있는 유일한 국제 미술 평론단체의 총회에 동양인이라곤 나와 발제자로 나섰던 일본 동경대학의 츠카모토 교수, 아프리카의 한 인류사박물관 부관장 등 단 세 명 뿐이었고, 미국, 유럽 일색인 총회를 그들이 좌지우지하는 것이었다. 어찌나 화가 나던지 1995년에 홍콩의 〈아시안 아트 뉴스〉 잡지에서 한국 특집을 다루었을 때 인터뷰에서 그런 이야기를 했다. "스톡홀름 총회처럼 편향된 국제협회는 필요 없다. 아시아가 새로운 협회를 전략적으로 만들어야 한다."고. 이념을 들이대 반쪽 행사로 치러지는 올림픽이 의미 없듯이 머릿수가 비슷하지 않으면 인류 공동의 이벤트라고 할 수 없는 것이다. 2003년도에 바베이도스 총회에 가서도 서구인 일색인 구성에 대해 반대의 목소리를 높였고, 2007년 상파울루 총회에서 9명 중 유일하게 아시아인으로서 부회장에 당선됐는데, 늘 일관된 주장을 해온 결과라고 여긴다.

지난 6월 1일 제주도에서 한아세안 정상회의Korea/ASEAN Summit가 열린 것을 계기로 미술, 문화, 영화 세 분야의 대표들이 모여 공동회의를 했는데, 거기서 아시아 미술이 어떻게 활로를 개척해 나갈 것이냐에 관한 논의가 이루어졌다. 특히 아시아 지역에서 열리는 광주 비엔날레, 부산 비엔날레, 상하이 비엔날레, 싱가포르 비엔날레 등이 서구 추종적

인 자세를 견지하고 있는 것에 대한 비판이 활발했다. 가령 베니스 비엔날레 같은 전통 있는 행사에서도 황금사자상은 자기네들이 독식하는데 왜 우리까지 그걸 따라가고 있느냐는 것이었다. 아시아인으로서는 유일하게 백남준 씨가 황금사자상을 탔지만 독일 자격으로 출품했던 것 아닌가. 독일의 카셀 도큐멘타KASSEL DOCUMENTA(독일 중북부의 도시 카셀에서 열리는 세계 최대 규모의 현대미술 전시회로 5년에 한 번씩 개최된다.—편집자 주)에 가 보아도 아시아 작가들, 제3세계 국가들은 가뭄에 콩 나듯 끼워놓고, 90프로 이상이 서구 작가들 판이다. 이는 마치 흰쌀밥에 콩 몇 개 뿌려놓고 콩밥을 했다는 격이 아닌가.

홍가이 : 사실 멀티컬처리즘이란 것이 그렇게 된 거다. 좀 다른 예이지만 세계 랭킹 1위인 MIT 수학과를 예로 들면, 70~80년대 이곳 대학원에 이미 아시아 학생들이 많았는데 교수진에는 중국인 한 두 명이 끼어 있었던 것과 마찬가지다. 무슨 말이냐 하면 중국인이나 한국인이 MIT 수학과에서 교수하려면 최고가 아니면 안 된다. 그러나 서양사람들은 세계 최고가 아니어도 무더기로 교수를 한다는 것이다. 말하자면 그것도 차별인 셈이다. 멀티컬처럴리즘이라는 미명하에 '아시안 아메리칸 스터디' 이런 프로그램을 만든 것 등도 사실은 구색 맞추기에 불과한 것이다. 이런 건 정치학에서 포괄적으로 다 다룰 수 있는 내용이다. 저런 프로그램은 뭐 하나 던져주고 그 안에서 살아라, 하는 식이

다. 과거에 내가 MIT에서 객원교수로 가서 3년을 재직했는데, 4년을 안 채우고 정교수 자리를 박차버리고 나와 버린 것도 이유가 뭔가 게토에 살고 있는 이류가 된 것 같은 기분 때문이었다.

아시아 미술의 중흥을 위한 계획과 실천

윤진섭 : 그건 지금도 마찬가지다. 미국의 유명 아트지가 매년 세계 주요 콜렉터 200명을 발표하는데 그 중 아시아인은 김창일 아라리오갤러리 대표 한 분이었다. 미국이 약 37퍼센트를 차지하고 있다. 이 게 뭔가 하면 미술시장을 움직이는 큰손들이 모두 미국이나 유럽 쪽이면 아시아 미술이 영원히 주목받을 수 없다는 뜻이다. 멀티컬처럴리즘이니 글로벌리즘이니 하지만 그 이면에는 전략적으로 백인중심 사상에 입각해서 움직이는 힘이 있으므로 아시아 미술은 극소수를 제외하고는 관심 밖이 돼 버린다.

바로 이때 아시아의 경제인들이 일어나 줘야 하리라고 본다. 일단 아시아 붐을 일으켜야 한다. 좋은 작가를 찾아내고 키워주어서 전략적으로 스타를 만들어야 한다. 늘 문화보다 다른 곳에 돈을 쓰는 일이 더 급하다고 여기는데, 사실이 부분의 투자가 매우 시급하다. 적어도 십년 안에 그런 일들이 진행되어야 서서히 수위가 비슷해지면서 역전의 발판이 마련될 수 있다. 물론 경제적인 관점에서만 보면 리스

크도 있을 것이다. 투자 이후의 지속성에 대한 회의도 있고. 홍 박사는 어떻게 보시는지?

홍가이 : 정부나 아시아의 지각 있는 독지가가 약간의 지원만 해준다면 충분히 가능한 이야기라고 생각한다. 지금 서구 미술 시장은 월스트리트 투기원의 집합과 같다. 미술 역시 상업적인 기반 없이 움직일 수 없는 것이다. 따라서 윤 교수가 말씀하신 것 같은 전략이 매우 필요한 시점이다. 우리는 아직도 서구의 전위미술이 최고인 줄 알지만 그건 허상이다. 내가 배운 하버드대학의 스탠리 카벨 교수 같은 분은 '미술에는 늘 사기의 가능성이 산재해 있다'라고까지 이야기했다. 서구는 지금은 무엇을 할지 모르는 상황에서 게임을 하는 것이나 마찬가지다. 아무런 내용이 없는데 아름답게 포장하는 것이다. 서양에서도 뛰어난 사상가들은 너 나 없이 새로운 탈출구를 모색하고 있다. 지금까지의 이론과 철학, 예를 들어 칸트 미학 등을 전부 버리고 새 출발을 해야 한다고 난리다.

그런데 동양학을 연구해 보면 저들이 모색한 표현방법이 이미 동양에 다 있다. 이 사실은 나만의 주장이 아니라 세계적인 철학자 프랑소와 줄리앙같은 이도 이미 이야기한 부분이다. 프랑소와 줄리앙은 중국의 예술 역사에 대해서 지금까지의 어떤 동양학자보다 제대로 책을 쓴 사람이다. 그는 폭넓은 관점에서 동양과 서양의 문학을 비교하고 있는데,

가령 프랑스의 시인인 폴 베를렌느와 중국의 소동파의 시를 분석하면서 대시인들의 서로 다른 세계관적 이해를 풀이하고 있다. 그에 의하면 베를렌느의 시 세계에는 서양 현대문명이 주는 허무감이 깃들어 있는 반면, 소동파의 시에는 자연을 관조하는 데서 오는 허심탄회한 담淡의 정서가 깃들어 있다는 것이다. 이는 뭔가 하면 우리가 담론을 잘 조성하면 저들도 인정하지 않을 수 없는 이론적 근거가 이미 확립되어 있다는 것이다. 최근에 김천일 교수의 산수화에 대해 글을 쓴 적이 있는데, 혹자는 그의 산수화가 세잔의 영향이라 이야기하지만 나는 그의 그림이 추사 김정희의 글쓰기에서부터 시작한 것이라고 생각한다. 본인도 그렇게 이야기했고. 물론 한꺼번에 패러다임이 바뀌지는 않겠지만 작은 규모로라도 담론을 형성해가는 것이 중요하다고 여긴다. 경제건 문화건 중심은 시대에 따라서 바뀌게 마련이므로 이론적 체계를 계속 보강하고 재정립해 가다 보면 축이 바뀔 것이다.

윤진섭 : 중국이나 한국 그리고 일본, 동남아 등의 현대미술에서 나타나고 있는 개념적인 동향을 분석할 때 무조건 서양의 작품을 먼저 규명하는 것이 습관화 돼 있는 것 같다. 말씀한 대로 김천일 산수화에 세잔을 들이대는 것과 마찬가지다. 물론 지금 여기서 작업하는 사람 중에 미국이나 유럽에 나갔다 온 작가가 많은 것은 사실이다. 그들에게 그곳에서의 체험, 정신의 이식이 작용한 것도 사실이고. 그들이

의식적이건 무의식적이건 그쪽 그림을 베끼다시피 하는 것도 인정할 수 있다. 그러나 베낀다는 것에도 한계가 있다. 거기에는 반드시 자기만의 무언가가 개입하게 되어 있다. 어릴 때 추억이라든지 관련된 사물을 끌어들이게 된다는 것이다. 그런데 미술사학자들 가운데 일부는 서양에서 배운 방법론만을 가지고 도상학적으로 단순 비교를 한다. 그래서 표절이라고 치부하기도 하는데, 그건 우리 작가들을 죽이는 결과가 되고 만다. 물론 정보가 없었던 어둑한 시절에는 외국작가의 작품을 베낀 작가들이 없었던 것은 아니다. 그러나 겉보기에 비슷하다고 무조건 아류로 치부해선 안 된다고 생각한다. 작품을 하는 이들은 대개 자신만의 경험이나 배경을 선택적으로 작품 속에 녹여내기 마련이다. 단순 비교는 작가들을 죽이는 결과를 초래하기 쉽다.

홍가이 : 윤형근 선생의 작품에 대해 쓴 글들을 읽어 봐도 하나같이 이분을 서양의 유명한 화가와 비교하는 것들 일색이다. 나름대로 그게 칭찬이라고 여기는 것이다. 참 한심한 일이다.

윤진섭 : 추사의 그 유명한 '불이선란(불이선란도(不二禪蘭圖)'를 보면 서로 다른 낙관들이 여백에 가득 찍혀 있고, 시제 역시 다 다르다. 중국 그림들도 빨간 낙관들로 뒤덮여 있고, 다른 사람들이 그림을 보고 시를 써 넣은 것들이 많다. 이건 뭐냐

하면 대대손손 소장자들이 그걸 펼쳐보면서 저마다 자신의 감상을 써 넣었다는 것이다. 우리는 그림 속의 여백을 작가 개인의 공간으로 생각하지 않는다. 서양에서는 화가 자신도 사인을 극도로 축소하고 더 이상의 개입을 용인하지 않는데, 어디 감히 사인을 넣고 글을 쓰겠는가? 즉 근본적으로 공간을 대하는 자세 자체가 다르다는 것이다. 사적으로 물화된 공간과 열린 공간의 차이라고 할 수 있을 것이다.

그런 의미에서 개념미술Conceptual Art도 다르게 해석해 들어갈 필요가 있다. 예를 들어 중국의 고대 한나라 때 조성된 화상석의 탁본을 보면 하나같이 교훈적인 상징, 알레고리들이 있는데 그것들이 매우 다층적이다. 시각적으로는 아주 평면적이고 현대적인 디자인과 매우 근접해 있으면서 의미가 다층적인 것, 바로 그게 우리네 동양의 전통에 있다는 것이다. 그런 것들을 전부 서양 시각에 조회하여 그 가치를 폄하하기 때문에 망친다. 미술평론가들과 미술사학자들이 공동연구를 해야 할 부분이 아닐까 싶다. 그리하여 소위 새로운 예술의 패러다임 자체를 만들어 가야 한다. 서양 것이 아니라 우리 것에서 모델을 취하면서 큰 틀에서 패러다임을 바꿔 나가다 보면, 이런 조그마한 것들이 모여 10년, 20년 뒤에 새로운 문화적 지평을 열 수 있을 것이다.

홍가이 : 일부에서는 그런 노력들이 우리만의 잔치가 되지 않을까 염려하기도 하지만 그렇지 않다. 우리가 그렇게

정리해 나가면 서양인들은 더욱 동양의 문화에 목말라할 것이다. 실제로 지금 서양에서는 스타벅스보다 요가와 참선을 할 수 있는 곳이 더 성행하고 있다. 자기네들에게 없는 것에 매료되어 있는 것이다. 동양의 정신이 깃든 작품, 치유healing의 미술에 목말라하고 있고, 심지어 전시공간도 서구와 다른 정신적 장소이기를 기대한다. 전시공간을 기획할 때 그 점도 충분히 고려되어야 할 것이다.

윤진섭 : 그래서 더욱 브랜드화가 필요하다는 것이다. 일본의 경우 이미 서구의 학자들에게 일본의 현대미술을 연구하게 해서 구겐하임 등 굴지의 아트 숍에서 그 결과물인 출판물들을 판매하고 있다.

홍가이 : 내가 생각하기에는 윤형근 선생의 작품들이 그 선두에 서야 할 것이다. 그분의 작품을 추상미술의 범주에 넣어버리는 건 잘못이다. 추사 김정희의 글쓰기에 뿌리를 둔 그의 작품은 담淡이라는 말로 설명될 수 있는데, 추사로부터 이어 내려오는 '담'은 소동파의 애잔한 담담함과도 또 다르다. 의연함에 가깝다고 할까. 이처럼 동양적인 '담'조차도 각기 다른 문화적 콘텐츠 안에 있기 때문에 직관으로 느낄 수밖에 없다. 그러니 서양화가와 견주어 평한다는 건 기본적으로 잘못된 방법론이다.

윤진섭 : 서예를 한 사람들은 그래서 뿌리가 깊다. 동양의 쓰기는 수행이다. 틀 자체가 다른데 같은 지평선에 두고 보는 우를 더 이상 범하지 말아야 한다. 선교사들을 따라 들어온 서양 문화를 받아들인 입장이다 보니 처음에는 멋져 보였지만 이제는 재정립할 때다. 마치 단발령 때 머리를 자르느니 차라리 목숨을 내놓았던 그런 의연한 한국의 선비 의식을 되살려야 한다. 그 정신으로 아시아의 예술을 재정비해야 한다. 서양에는 아직도 오리엔탈리즘이라는 것, 즉 17-18세기에 유럽 식민주의의 시각에서 동양을 게으르고 더럽게 보는 시각이 바탕에 깔려 있다. 무수한 영화나 소설, 그림 등에서 동양을 야만으로 표현하거나 동양인을 시녀 또는 하인으로 취급해오지 않았나.

홍가이 : 야만으로 보지 않더라도 그저 신비주의적이거나 이색적인 사람으로 취급한다. 좋게 포장하지만 말장난에 불과하다. 예술이나 문화 쪽뿐만이 아니라 학계에서도 마찬가지다. 지식이 풍부한 제3세계인들이 어깨를 나란히 하면 배척당하고, 가난하게 살면 오히려 파티에 초청 받는다. 불쌍하고 이색적으로 보여서 운 좋게 성장해도 자존심이 상할 수밖에 없다.

윤진섭 : 역易오리엔탈리즘이 한 방법이 될 수 있을 것이다. 그래서 생각한 것이 동북아를 비롯하여 아세안 국가들,

그리고 나아가서는 인도, 파키스탄, 터키, 중동권 국가들까지 포괄하는 폭넓은 지역의 작가들을 끌어들여 몽고가 대륙을 지배할 때 썼던 식으로 신출귀몰한 전시를 여러 국가에서 조그만 규모로라도 지속적으로 개최할 예정이다. 폭넓은 네트워킹이 이를 가능케 할 것이다.

홍가이 : 건투를 빈다. 나도 열심히 돕겠다.

〈뷰즈 9/10월호〉

홍가이(Kai Hong)

미시간대학교에서 수학과 물리학을 전공하고 이태리 우르비노대학에서 기호언어학을 전공한 바 있다. MIT대학에서 철학박사 학위를 받고 록펠러대학 특별연구원을 거쳐 프린스톤, 캠브릿지, MIT대학의 교수를 역임하였다. 희곡집으로 〈노스토이(Nostoi)-프로메테우스(불)의 아해들〉, 〈히바쿠샤〉가 있고, 이우환, 박서보, 윤형근론 등 한국 현대미술에 관해 쓴 많은 글들이 있다.

제3부

상파울루 비엔날레, 라틴 문화의 거점

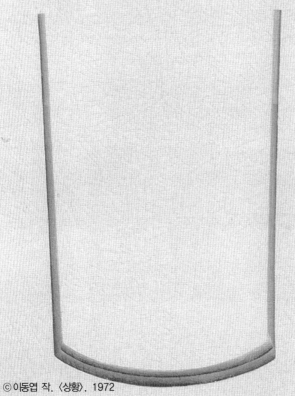

ⓒ이동엽 작. 〈상황〉. 1972

상파울루 비엔날레에 관한 소고小考

머리말

상파울루 비엔날레Bienal De São Paulo가 2001년으로 창설 50주년을 맞이하였다. 제25회 상파울루 비엔날레는 원래 창설 만 50주년이 되는 작년에 행사를 열기로 하였으나, 내부 사정에 의해 1년이 연기되었다. 작년(2001)은 브라질 발견 500주년과 비엔날레 창설 50주년이 맞물린 해로서 브라질 정부는 이를 기념하기 위해 25회 행사를 국가적인 차원에서 대대적으로 치르기로 하였으나 사정상 한 해를 미루게 되었던 것이다. 흔히 베니스 비엔날레, 휘트니 비엔날레와 함께 세계 3대 비엔날레로 간주되는 상파울루 비엔날레는 남미권의 대표적인 문화적 중추hub 가운데 하나다. 50년의 역사를 자랑하는 이 비엔날레는 가령, 베니스 비엔날레가 유럽을 대표하고, 휘트니 비엔날레가 미국의 미술을

대변하는 것과 마찬가지로 남미의 문화적 정체성을 확립하는 데 필요한 중요한 포석이자, 브라질을 비롯한 남미의 미술을 세계에 전파하는 대표적 창구로 인식되고 있다.

이러한 사정은 상파울루 비엔날레의 창설 배경을 통해 살펴볼 수 있다. 이 비엔날레의 창설자인 프란시스코 마타라초 소브린호Francisco Matarazzo Sobrinho: 일명 시실로(Ciccillo, 1989-1977)는 이태리 이민자 출신의 사업가 겸 미술품 소장가로서 1940년대 당시만 하더라도 아카데믹한 화풍의 고전 미술품들을 주로 수집하였다. 그가 현대미술에 본격적으로 눈을 뜨게 된 것은 파리에 체류하는 동안 당대의 권위 있는 비평가들과 교류하게 되면서부터였다. 파리에 체류하는 동안 현대미술에 눈을 뜨게 되면서 이에 대한 점진적인 접근이 가능하게 되었던 것이다. 그는 미술이 국경을 초월하여 미래의 브라질 문화를 발전시킬 수 있는 매체가 되리라는 것을 확신하였다. 마침내 그는 자신의 문화적 협조자이자 부인인 욜란다 펜테아도Yolanda Penteado와 함께 상파울루 근대미술관 Museo de Arte Moderna de São Paulo을 설립하게 된다.

상파울루 비엔날레가 창설되게 된 것은 1948년에 시실로 마타라초가 브라질 화가 대표단을 이끌고 베니스 비엔날레를 참관하게 된 것이 직접적인 계기가 되었다. 그는 베니스 비엔날레를 보면서 브라질에도 이와 유사한 미술행사가 있어야 되겠다고 판단하였던 것이다. 이를 위한 구체적인 방법으로서 시실로 마타라초는 문화계의 유력 인사들로부터 비엔날레

창설에 필요한 조언을 구했고, 종래는 자신의 독자적인 아이디어에 의해 이 거창한 프로젝트를 추진해 나갔다. 근대미술관 및 비엔날레의 창설에 이바지함은 물론 현대미술관Museo de Arte Contemporanea, 영화산업(베라 크루즈 영화사), 건축, 비엔날레 상 등에 이르기까지 시실로 마타라초는 브라질 미술의 위대한 후원자였으며, 진정한 문화생산자이자 창조자였다.

상파울루 비엔날레가 열리는 이비라푸에라 공원의 거대한 독립건물을 '시실로 마타라초'관이라고 명명한 것은 그의 이러한 열정에 바치는 브라질 국민들의 경의의 표시이다.[87]

이 글의 목적은 상파울루 비엔날레가 50년의 역사를 거치는 동안 어떻게 발전해 왔고 어떠한 변화를 거쳤는가 하는 점을 살펴보는데 있다. 이러한 시각은 광주 비엔날레를 비롯하여 부산 비엔날레, 미디어시티 서울 등 가히 비엔날레의 홍수시대를 맞이한 우리에게도 시사하는 바가 적지 않으리라고 생각한다. 세계의 각 문화권 내지 각국은 현재 소리 없는 전쟁을 펼치고 있다. 이른바 문화전쟁이라고 부르는 것이 그것이다. 사람을 죽이거나 다치게 하는 실제의 전쟁은 승패가 분명히 판가름 나는 게 특징이지만, 소리 없이 진행되는 문화전쟁은 쉽사리 표시가 나지 않는다는 데 판단의 어려움이 있다. 상파울루 비엔날레의 족적이 우리에게 타산지석이 되었으면 한다.

87) A. Andrea Matarazzo, The Biennial, By Cicillo, Bienal 50 Anos, Fundação Bienal de São Paulo, pp.17-19

남미 문화의 역사적 배경과 문화적 정체성

브라질은 우리나라의 정 반대편에 있다. 지구본을 놓고 서울에서 지구의 중심을 향해 약 45° 기울기로 관통하면 브라질에 이른다. 비행기로 만 하루가 걸리는 거리이다. 인구가 약 2천만 명에 육박하는 상파울루 시는 뉴욕, 동경, 파리, 모스크바, 북경과 더불어 세계 10대 거대도시 가운데 하나이며, 공용어는 포르투갈어이다.

지구본을 놓고 보면 파나마 운하가 있는 중미를 중심으로 마치 남과 북이 대치하고 있는 듯한 모습이다. 마치 누글누글한 엿판을 양쪽에서 잡아당긴 것처럼 두 대륙은 엇 대칭의 모습으로 남북으로 길게 누워있다. 언어상으로 보면, 미국을 중심으로 한 북미대륙은 영어권에, 브라질을 중심으로 한 남미대륙은 스페인어와 포르투갈어권에 속한다.

역사적으로 볼 때 이러한 차이는 유럽의 제국주의 시대 식민지 경영의 소산이다. 중세에서 근세로 넘어오는 과도기에 유럽의 군주들은 경제적인 이유로 인해 새로운 통상로를 개척해야 할 필요성을 느끼고 있었는데, 15세기에 비롯된 지리상의 발견은 나침반의 사용에 의한 항해술의 발달로 인해 가능하게 되었다. 당시 포르투갈과 스페인은 신대륙 발견의 거점이었다. 1500년, 포르투갈의 선장 카브랄Cabral은 바스코 다 가마의 항로를 따라 인도로 향했으나 갖은 신고辛苦 끝에 도착한 곳은 브라질이었다. 브라질은 처음에

는 먼저 도착한 스페인 인들에 의해 '참다운 십자가의 섬Vera Cruz'으로 불렸지만, 그 뒤 그곳에서 나는 특산물의 이름을 따 브라질Brazil로 개명되었다. 한편, 브라질을 제외한 중남미 제국은 스페인의 지배를 받았다. 이사벨라 여왕의 재정적 후원아래 이태리 출신의 선원인 컬럼버스(1446?-1506)가 1492년에 산살바도르에 상륙한 이래, 스페인인들은 신대륙 정복을 가속화하여 1519년에 코스테스(Hernando Cortez: 1485-1547)에 의해 멕시코의 아즈테크 정복이, 1533년에 피사로(Francisco Pizzaro: 1471?-1541)에 의해 잉카제국이 각각 정복되기에 이른다. 이후 스페인은 식민지 경영을 극대화하여 종래는 브라질을 제외한 중남미 제국을 지배하게 되는 것이다.

포르투갈과 스페인의 식민지 지배는 유럽의 다른 열강에도 영향을 미쳐 영국과 프랑스가 동참하게 된다. 영국은 헨리 7세의 후원 하에 카보트 왕자John Cabot가 1497년 카나다, 뉴펀들랜드, 라브라도르 등지를 탐험, 영국의 소유권을 확보하였으며, 프랑스의 경우는 1534년에서 41년에 걸쳐 까르띠에Jacques Cartier가 카나다의 세인트 루이스 지방을 발견하였고, 1604년에는 노바 스코시아Nova Scotia에 식민지를 건설, 1608년에 생뻘랭Samuel de Champlain이 퀘백을 복속시키게 된다.[88]

원주민들을 정복하고 나라를 세우는 긴 역사적 과정을 통해 스페인과 포르투갈인들은 문화적 정체성의 혼미를 겪

88) 차하순, 서양사총론, 탐구당, 1982, pp.289-191

지 않을 수 없었다. 현재 중남미 국가들은 인종학적 혹은 문화적 측면에서 볼 때, 공통적으로 혼성문화적 속성을 지니고 있다. 유럽인과 원주민의 혼혈이 그렇고 이민이 또한 그렇다. 혼혈과 이민은 중남미 문화의 핵을 이루는 근본 요소들이다. 백인, 흑인, 원주민, 혼혈인, 아시아인들이 뒤엉켜 사는 상파울루 시는 가히 인종 전시장이라고 부를 만하며, 이는 뉴욕, 파리, 런던과 별반 다르지 않은 모습이다.

그런 관점에서 봤을 때, 1998년, 제24회 상파울루 비엔날레의 예술감독 파울로 헤르켄호프Paulo Herkenhoff가 자국의 역사 속에서 식인풍습의 전통을 추출하여 '식인풍습과 역사의 핵으로서의 카니발리즘Antropofagia and Histories of Cannibalism of the Núcleo Histórico'을 주제로 삼은 것은 매우 적절하다. 그는 브라질 원주민들이 행했던 피와 살의 의식儀式을 오늘의 국제적 정세에 대입하여 해석하고자 했던 것이다.

제의의 관점에서 보자면, 인육을 먹는 의식은 공동체 사회의 안녕을 기원하고 혼탁해진 영혼과 삶을 정화시키기 위한 기제이다. 그것은 봉헌의식에서 연유한다. 브라질 원주민들은 그러한 식인풍습을 지니고 있었다.

헤르켄호프는 이 점에 착안했던 것이다. 그는 아시아 · 아프리카 · 라틴 아메리카 · 중동 · 유럽 · 아메리카 · 오세아니아 등 각 권역의 큐레이터들에게 식인풍습을 과제로 주어 세계 문화의 새로운 '지도그리기cartographing'를 시도하였다. 유럽인의 방식에 익숙한 '메르카토식' 지도작성법이 아

닌, 자국의 문화적 배경을 토대로 하여 순전히 자신의 시선으로 '길Roteiros'을 찾아나가자고 제안하였다. 그 결과, 아시아 지역을 큐레이팅한 태국의 미술사가 아피난 포샤난다 Apinan Poshananda는 카니발리즘을 후기식민주의적 관점에서 독자적으로 해석하고 나섰다. 즉, 인육을 '먹는to eat' 카니발리즘의 특성은 미국을 중심으로 한 국제적 금융기관이 아시아의 통화通貨에 가하는 공략이나 약탈에 비견될 수 있다는 정치적 해석을 가했던 것이다. '먹는다'는 가학적 행위의 이면에는 신자유주의로 대변되는 미국의 막강한 금융자본에 의한 무차별적 탐식이 숨겨져 있다는 식이다.

헤르켄호프의 뒤를 이어 제25회 상파울루 비엔날레(2002)를 기획한 알퐁스 후그Alfons Fug 역시 남미가 처한 정치 · 문화적 현실에 주목한다. 그는 비유럽권의 문화에 기획의 초점을 맞추었다. 남반구와 북반구의 정치 · 경제가 분리, 심화되는 현시점에서 예술가들의 역할이 막중하다고 역설한다. 한 마디로 오늘날의 예술가들은 두 개의 반구hemispheres를 묶는 본드의 구실을 해야 한다는 것이다. 그는 또한 유러피안 · 아프리칸 · 인디안 · 아시아인들이 혼재한 가운데 생산 활동을 벌이는 상파울루 시의 역할에 주목한다. 그에 의하면, 상파울루 비엔날레는 남-남의 통로South-South Track를 따라 비유럽 문화 사이에 다리를 건립할 수 있다고 한다. 그런 관점에서 후그는 이전 비엔날레보다 더욱 많은 아시아 · 아프리카 작가들을 초대하였던 것이다.[89]

헤르켄호프와 알퐁스 후그의 시각의 공통점은 유럽과 미국의 문화적 헤게모니를 주목하고 있다는 사실이다. 그리고 그 이면에는 비단 중남미뿐만 아니라 아시아 내지 아프리카 제국이 경험했던 뼈아픈 상흔이 존재한다. 소위 모더니티와 모더니즘의 수용으로 대변되는 제3세계 국가들의 역사적 경험이 바로 그것이다.

모더니즘의 수용사를 돌이켜 볼 때, 라틴 아메리카 제국의 역사적 경험은 기묘한 데가 있다. 역사를 거슬러 올라가 보면 유럽과 같은 문화적 뿌리를 지니고 있지만, 후대에 와서 서구의 모더니즘을 수용해야 하는 역설이 성립되기 때문이다. 앞서 잠시 언급한 것처럼, 브라질을 비롯한 중남미 국가들의 문화적 뿌리는 포르투갈과 스페인 등의 유럽문화이다. 이는 현재 중남미 권에서 통용되는 언어로 미루어 볼 때 자명한 사실이다. 포르투갈어나 스페인어로 글을 쓰고 말을 한다는 것은 곧 유럽이 이 권역의 문화적 토양임을 말해주는 것이기 때문이다. 알다시피, 보르헤스와 마르께스는 스페인어로 창작을 한다. 그러나 그럼에도 불구하고 그들의 소설 속에는 역사를 통해 배태된 남미 특유의 정신과 문화적 전통이 꿈틀대고 있다.

전통적으로 남미의 문학과 예술에는 작가들의 현실참여 내지 사회의식이 강하게 반영돼 있다. 19세기 말엽, 독립

89) 윤진섭, 상파울루 비엔날레, 라틴 문화의 거점, Art in Culture, pp.135-6

군주제 하에서 비교적 안정을 유지할 수 있었던 브라질을 제외한 대다수의 라틴 아메리카 제국은 시민전쟁과 폭력, 독재로 얼룩져 있었다. 그 와중에서 시인들을 비롯한 대부분의 예술가들은 예술상의 테크닉을 차분히 연마하기보다는 급격히 변화하는 현실에 주목하지 않을 수 없었다. 그것은 예술의 현실참여로 나타나기 일쑤였다.

유럽과 남미의 예술을 비교해 볼 때, 유럽의 예술사가 테크닉의 전승사인 반면, 라틴 아메리카의 그것이 그때 그때 섬광처럼 나타나는, 진 프랑코의 표현을 빌리면 '신선한 출발fresh start'인 까닭은 라틴 아메리카의 문학과 예술이 지닌 독특한 역사와 환경에 기인한다. 이러한 양상은 유럽과 매우 상반되는 것이다. 가령, 유럽의 미술사는 기승전결이 분명한 단선적 역사이다. 희랍에서 출발하여 중세, 르네상스, 근대, 현대를 거치는 동안 유럽의 미술은 선대의 유파가 후대의 유파에 영향을 미쳐 분명한 계보를 형성한다. 알프레드 주니어 바Alfred Jr. Bar의 연구에 의하면, 이러한 유파의 퍼레이드는 마치 덩굴성 식물의 뿌리처럼 후대로 내려올수록 곁가지를 쳐 점점 더 복잡한 양상을 띠게 된다.

반면에 서구의 모더니즘을 수용한 아시아·아프리카·라틴 아메리카 제국의 미술사는 파편화된 미술사이다. 그것은 외부적 충격이나 내부적 동인에 의해 지배되기 때문에 불연속선을 이룬다. 섬광처럼 나타났다가 소리 없이 사라지고 얼마 후 또 다른 섬광이 이는 충격의 연속선을 그린다. 라틴

아메리카의 경우, 모더니즘, 신세계주의, 인디안주의의 사조가 바로 그것이다. 그리고 그것들은 전적으로 사회적 태도에 기인한다. [90]

기댈 전통이 없다는 사실은 결국 '모태 콤플렉스'에 시달리게 하는 요인이다. 전통의 뿌리가 없다는 것, 그것은 반대급부로 '문화적 정체성'에 대한 갈증의 양상으로 나타난다. 그리고 이 경우, 문화적 정체성에 대한 탐구는 마치 신원을 모르는 고아가 스스로 출생증명서를 만드는 것처럼 힘겹고 지난한 일이 아닐 수 없다.

상파울루 비엔날레의 성공 전략

제1회 상파울루 비엔날레가 열리기 전만 해도 브라질의 미술은 시대적 조류에 뒤쳐져 있었다. 브라질에 추상미술이 수입된 것은 1940년대에 이르러서였는데, 이때까지만 해도 브라질 미술은 전통적인 아카데미시즘이 주류를 이루고 있었기 때문에 현대미술이 들어설 여지가 없었다. 이러한 상황에서 변화의 분수령을 이룬 것은 1951년의 비엔날레 개최였다. 1951년 10월 20일, 비엔날레가 오픈을 하고 어느 정도 시간이 지나자 브라질의 현대미술은 점차 '코스모폴리턴'한 시각을 지닐 수 있게 되었고, 여타의 산업국가들

90) Jean Franco, The Modern Culture of Latin America, Praeger, pp.1-2

과 더불어 현대성에 대한 동반자 의식을 갖게 되었다. 모더니즘 미술의 특징인 평균적인 감각은 브라질인들로 하여금 적어도 다른 나라에 뒤쳐져 있다는 생각에서 벗어나게 해 주었던 것이다. 이에 관해 1970년 마리오 페드로사Mario Pedrosa는 다음과 같이 썼다.

> 상파울루 비엔날레의 업적 중에서 가장 큰 것은 무엇보다 브라질 미술의 지평을 넓혔다는 점이다. 그것은 비록 베니스 비엔날레를 본 따 만들기는 했지만, 브라질 미술을 가두고 있던 좁은 틀, 즉 지역적인 고립감에서 벗어날 수 있게 해 주었다.

비엔날레의 장점이 세계각지에서 미술관계자들이 모여 서로 소통을 하고 친교와 더불어 정보를 공유한다는 것이라는 사실을 상기할 때, 상파울루 비엔날레의 성과는 기대 이상이었다.

제1회 상파울루 비엔날레에는 1,854점의 작품이 출품되었는데, 프랑스를 대표하여 피카소, 알베르토 쟈코메티, 앙드레 마송 등이 참가했으며, 벨지움의 르네 마그리뜨와 폴 델보의 작품들이 선보였다. 이러한 세계적 거장들의 참가는 미국의 게오르그 그로츠를 비롯하여 리오넬 파이닝거, 에드워드 호퍼, 스튜어트 데이비스, 마크 로드코, 잭슨 폴록, 윌렘 드 쿠닝의 작품들과 더불어 상파울루 비엔날레의 권위를 높이는 데 일조하였다. 이 전시회에서 브라질이 거

둔 실익은 초대작가 부문에 라사 세갈, 칸디도 포르티나리, 에밀리아노 디 카발칸티, 리비오 아브라모와 같은, 당시로 서는 거의 무명에 가까운 브라질 작가들을 끼워 넣을 수 있었다는 점이다. 말하자면 홈 그라운드의 이점을 충분히 살릴 수 있다는 것이 개최국이 누릴 수 있는 특혜인데, 이 점은 우리도 깊이 새겨야 할 부분이 아닌가 한다.

제1회 상파울루 비엔날레에는 오스트리아, 벨지움, 일 본, 캐나다를 비롯한 23개국에서 729명의 작가가 참여하 였는데, 이 숫자는 건축 32명, 음악 3명, 영화 5명이 포함 된 것이다. 눈길을 끄는 것은 전체 숫자의 약 3분의 1에 해당하는 240명이 브라질 작가라는 점이다. 이 전시회를 계기로 비엔날레의 설립자인 시실로 마타라초와 그의 부인 욜란다는 넬슨 록펠러의 소개에 의해 뉴욕 근대미술관MoMA 의 멤버가 되었다.[91]

세계적인 명작들을 선보이는 일은 초기 상파울루 비엔날 레의 기획 전략이었다. 1953년에 개최된 제2회 비엔날레 에 반 고흐의 〈가셰 박사의 초상〉과 피카소의 〈게르니카〉를 초대한 것과 같은 사례가 그것이다. 〈게르니카〉는 이 전시 이후에 안전과 보존을 이유로 현재의 소장처인 마드리드의 레이나 소피아 미술관 밖을 떠난 적이 없으니, 이 또한 상파 울루 비엔날레의 행운이라고 하지 않을 수 없다.

91) Bienal 50 Anos, p. 78

상파울루 시 설립 400주년 기념에 맞춰 2회 행사의 오픈은 1953년 12월로 연기되었다. 장소는 이비라푸에라 공원 안에 오스카 니메이어의 설계로 지은 '시실로 마타라초'관이었다. 이후 상파울루 비엔날레는 줄곧 이 전시관에서 개최되게 된다. 상파울루 비엔날레는 세계적 거장들을 위한 특별전시실을 마련하였는데, 2회에는 폴 클레, 피에 몬드리안, 에드바르 뭉크, 알렉산더 컬더, 제임스 앙소르, 오스카 코코슈카 등이 출품하였다.

이 짧은 지면에 50년에 이르는 상파울루 비엔날레의 역사를 기술할 수는 없다. 하지만 제2회 행사에 초대된 작가들의 면면을 보면 왜 상파울루 비엔날레가 세계적인 비엔날레로 성장하게 되었는가 하는 의문을 해소하게 된다. 우선 눈길을 끄는 것은 피카소와 브라크를 비롯하여 후안 그리, 페르낭 레제, 소니아와 로버트 들로네, 마르셀 뒤샹과 같은 입체파의 거장들의 작품 57점을 콘스탄틴 브랑쿠시, 쟈크 립시츠, 오시프 자드킨의 작품들과 함께 제시한 프랑스이다. 뿐만 아니라 움베르트 보치오니, 카를로 카라, 쟈코모 발라, 루이지 루솔로, 지노 세베리니 등 미래파 작가들의 작품 40여 점을 출품한 이태리와 저명한 미술사학자 허버트 리드가 선정한 헨리 무어의 작품을 출품한 영국 등으로 인하여 비엔날레는 가히 현대미술을 등에 업은 각국의 경연장을 방불케 하였다.

이상의 기술에서 알 수 있듯이, 상파울루 비엔날레는 각 시기의 현대미술 조류를 즉각적으로 반영하거나, 미술사를

새로운 각도에서 조명함으로써 인지도와 중요성을 높여 나 갔다. 바넷트 뉴만, 재스퍼 존스, 세자르, 죠셉 앨버스, 앤소니 카로, 바실리 칸딘스키, 시그마 폴케, 필립 거스통, 피에르 만조니, 펭크, 조나단 보로프스기, 재니스 쿠넬리 스 등 미술의 중요한 시기에 등장한 작가들을 초대함으로써 상파울루 비엔날레의 역사가 곧 현대미술의 역사라는 점을 암암리에 각인시켰던 것이다. 50년에 걸친 역사상 24회의 전시에 148개의 참가국, 연인원 10,600명의 초대작가, 56,400점의 출품작이 이 점을 증명해 준다.

맺음말

비엔날레는 이제 의심할 수 없는 세계 문화예술의 각축장 내지는 경연장이 되고 있다. 현재 약 2백여 개에 이르는 세계 의 각종 비엔날레는 지금 현재도 열리고 있거나 새로운 행사를 준비하는 중에 있을 것이다. 거기에 발맞춰 소위 비엔날레 특 수를 노리는 전문적인 큐레이터들이나 작가들이 분주하게 움 직이고 있다. 그렇기 때문에 비엔날레 메뉴는 '그 밥에 그 나물' 이라는 식으로 경멸의 대상이 되기도 하고, 때로는 비엔날레의 폐해를 우려하는 식자들의 질타의 대상이 되기도 한다.

우리나라 또한 비엔날레의 시대에 접어들었다. 광주 비 엔날레를 비롯하여 부산 비엔날레, 서울국제 미디어아트 비엔날레(전 미디어시티 서울), 대구청년 비엔날레 등 비엔날레의

명칭의 과잉은 이제 단순한 유행의 차원을 넘어 경제적 손실이라는 우려마저 낳고 있는 실정이다. 그러나 그보다 앞서 선행되어야 할 것은 그것이 유행이냐 경제적 손실이냐를 따지기 전에 과연 그것들이 우리들에게 어떤 의미를 지니고 있으며, 우리의 문화예술의 질적 향상에 어떻게 기여할 것인가를 곰곰이 따져보는 일이다. 예술 감독을 선정하는 일에서부터 행사의 방향을 설정하고 진행하는 실무에 이르기까지 우리의 일 처리 방식은 보다 합리적인 자세를 필요로한다. 우리의 경우, 후진성을 면치 못하고 있다는 지적은 바로 그와 같은 합리성의 결여에 근거를 두고 있다. 그래서 때로는 빈대 한 마리를 잡기 위해 초가집을 불태우는 만용을 보이기도 하는 것이 우리나라 비엔날레의 현 주소이다. 그런 의미에서 상파울루 비엔날레의 장구한 역사는 우리에게 타산지석의 교훈으로 되새겨 볼 필요가 있다.

〈국립현대미술관 논문집 제13집, 2003〉

참고문헌

Bienal 50 Anos 1951-2001, Hundação Bienal de São Paulo, 2002
24th Bienal de São Paulo, Núcleo Histórico:Antropofagia, 1998
25th Bienal de São Paulo, Iconografias Metropolitanas, Paises, 2002
25th Bienal de São Paulo, Iconografias Metropolitanas, Cidades, 2002
25th Bienal de São Paulo, Roteiros, Roteiros, Roteiros, Roteiros, 2002
윤진섭, 상파울로 비엔날레, 라틴 문화의 거점, Art in Culture, 2002. 7월호
Jean Franco, The Modern Culture of Latin America, Praeger, 1967
차하순, 서양사총론, 탐구당, 1982
Edward Mcnall Burns, Western Civilizations-Their History and Their Culture, Sixth Edition,
 W.W.Norton & Company, 1958

상파울루 비엔날레, 라틴 문화의 거점

흔히 〈베니스 비엔날레〉, 〈휘트니 비엔날레〉와 함께 세계 3대 비엔날레로 꼽히는 〈상파울루 비엔날레〉의 이번 주제는 'Iconografias Metropolitanas거대 도시의 도상학'이다. 이 행사의 예술감독인 알퐁스 후그Alfons Hug가 도록의 서문에서 밝힌 바에 따르면, 이 주제는 현대 미술 작품에 나타나고 있는 거대 도시megaropolis의 이미지와 함께 거대 도시 혹은 도시의 일상이 현대의 예술가들에게 어떤 영향을 미치고 있는가 하는 점을 비엔날레라고 하는 형식을 빌어 드러내고자 했던 것이라고 한다. 그는 19세기 말에서 20세기 초엽, 유럽 미술의 중심도시 가운데 하나인 프랑스 파리가 그랬던 것처럼, 예술가들에게 무한한 예술적 영감과 주제를 제공했던 거대 도시의 의미와 역할을 오늘의 상황에서 되새겨보고자 한 것이다. 이러한 주제를 통해 궁극적으로 그가 주목하고자 한

것은 1세기 전에 미술을 주도했던 파리, 베를린, 모스크바에 견줄 수 있는 현재의 도시는 과연 어디인가 하는 점이다. 그는 상파울루, 카라카스, 뉴욕, 요한네스버그, 이스탄불, 북경, 동경, 시드니, 런던, 베를린, 모스크바 등 11개 도시를 설정하고 주제전을 통해 도시를 둘러싼 문제점과 문화적 상황을 미술의 맥락에서 살펴보고자 했던 것이다.

이 도시들의 분포를 대륙별로 살펴보면, 라틴 아메리카 지역이 2개(상파울루, 카라카스), 아시아 지역이 3개(이스탄불, 북경, 동경), 아프리카 지역이 1개(요한네스버그), 유럽 지역이 3개(런던, 베를린, 모스크바), 북미 지역이 1개(뉴욕), 그리고 오세아니아 지역이 1개(시드니) 등이다. 여기서 이들 도시의 분포를 비율로 따져 보면 북미를 포함, 유럽 문화권의 도시가 전체의 40퍼센트를 차지하고 있음을 알 수 있다. 이러한 설정은 그 자체가 어느 정도 자의적인 것이기는 하더라도 무게 중심이 아시아, 아프리카, 라틴 아메리카 등 제3세계권에 여전히 기울지 않고 있음을 보여준다. 결론부터 말하자면, 알퐁스 후그의 이러한 설정은 과거 유럽미술의 중심지였던 3개 도시(파리, 베를린, 모스크바) 중에서 파리를 런던으로 대치시킨 것을 제외한다면, 유럽의 파워를 인정하는 모순을 스스로 범한 꼴이 되고 말았다. 결국 이러한 후그의 전략은 "다극적multipolar인 세계에서 더 이상 헤게모니적이고 유럽중심적인 사고는 존재할 수 없다"는 자신의 발언에 배치되는 것으로서, "북반구의 수도로 뉴욕을, 남반구의 수도로 상파울루"로 설정함

으로써 라틴 아메리카 지역의 문화적 거점으로 상파울루를 상정하는, 다분히 문화정치적인 의도와도 무관치 않은 것으로 보인다. 그의 이러한 발언으로부터 우리는 오늘날의 중남미 국가들에게서 공통적으로 엿보이는 유럽 문화에 대한 '외디퍼스 콤플렉스'를 유추해 낼 수 있다.

알다시피 라틴 아메리카 지역은 역사적으로 오랜 기간 동안 유럽의 지배를 받아왔다. 브라질을 비롯하여 멕시코, 아르헨티나, 파라과이, 우루과이, 볼리비아 등 중남미의 라틴 아메리카 국가들은 16세기부터 시작된, 영국, 프랑스, 스페인, 포르투갈 등 열강들에 의한 유럽 제국주의 시대의 식민화 과정을 거쳐 탄생한 나라들이다. 마젤란의 신대륙 발견이후, 아메리카에 진출한 스페인과 포르투갈의 군대들은 원주민들을 무력으로 정복함으로써 이 지역을 식민지로 삼았는데, 포르투갈에 복속된 브라질을 제외하면 나머지 대다수 라틴 아메리카 국가들은 스페인의 지배를 받았다. 그 결과 포르투갈어를 공용어를 사용하는 브라질과 스페인어 권에 속하는 대다수의 중남미 국가들은 문화적 정체성의 문제로 늘 고민해 왔다. 이는 정복과 복속으로 점철된 라틴 아메리카 제국 특유의 역사적 산물로서 이들이 겪고 있는 문화적 정체성의 문제는 원주민과의 동화 과정에서 파생된 문화적 갈등과 다국적 이민으로 인한 복합문화의 형성, 유럽 내지 아메리카 문화와 라틴 고유 문화와의 갈등 등 복잡한 국면을 이룬다. 특히 150여 년 전부터 이식되기 시작한

유럽의 모더니즘과 라틴 모더니즘간의 갈등이 '선택된 소수 selected minority'로 표현되는 중남미 아방가르드 예술가들을 중심으로 문학, 미술, 음악, 무용 등 예술 각 장르에서 표출되면서 특유의 예술적 색채를 띠게 된다. 라틴 아메리카 지역 예술 운동의 특징은 유구한 역사를 통해 전대의 사조를 계승, 발전시켜온 유럽의 그것과는 달리 단절되어 있으며 늘 새롭게 시작하는 특성을 지니고 있는데, 이는 사회적이거나 정치적인, 다시 말해서 예술외적인 동인에 의해 영향을 받고 있기 때문이다. 어쨌든 자신의 문화의 모태인 유럽 문화로부터 독립하여 차별된 문화를 형성하고자 하는 라틴 아메리카 제국의 열망은 오랜 기간 동안 '문화적 민족주의cultural nationalism'의 형성에 집중되어 왔으며, 이는 자국의 역사, 정치, 문화적 전통에서 광맥을 찾고자 하는 지식인들의 욕구를 자극했다. 가령, 파울로 헤르켄호프Paulo Herkenhoff가 예술감독을 맡았던 1998년의 〈제24회 상파울로 비엔날레〉 주제는 "식인 풍습과 역사의 핵으로서의 카니발리즘의 역사 Antropofagia and Histories of Cannibalism of the Núcleo Histórico"였는데, 이는 브라질 원주민에게 있었던 과거의 식인 풍습에 그 연원을 두고 있다. 그는 아시아, 아프리카, 라틴아메리카, 중동, 유럽, 아메리카, 오세아니아 등 각 권역의 큐레이터들에게 새로운 "지도그리기"를 유도함으로써 유럽인의 눈에 익숙한 '메르카토르식' 지도작성법에 의해서가 아닌, 자신의 시선으로 '길Roteiros'을 찾아나가자고 제안한다. 헤르켄호프는

서문에서 아시아 지역을 큐레이팅한 태국의 아피난 포샤난다Apinan Poshananda가 카니발리즘을 후기식민주의적 관점에서 어떻게 해석하고 있는가 하는 점을 구체적으로 예시한다. 가령, 인육을 '먹는to eat' 카니발리즘의 특싱은 식민주의자에 의한 아시아의 통화通貨에 대한 국제 금융제도의 공략이나 전쟁, 소수민족에 대한 억압 등, 정치적인 관점에서 해석될 수 있다는 것이다. 먹는다고 하는 기표의 이면에는 신자유주의로 대변되는 미국의 막강한 금융자본에 의한 무차별적 탐식이 숨겨져 있다는 식이다. 그는 마찬가지로 현재 북미 사회에 의해 발전돼 온 인종적 분류체계에 의한 다문화주의multiculturalism의 이데올로기에 관심이 없다고 단언함으로써, 미국에 의해 시행되고 있는 문화적 분류시스템이 라틴 아메리카에서는 더 이상 유효하지 않다는 점을 분명히 밝히고 있다.

헤르켄호프의 이러한 입장은 비록 관점은 다르지만 그의 뒤를 이어서 25회 상파울루 비엔날레를 큐레이팅한 알퐁스 후그의 시각에서도 찾아볼 수 있다. 그는 남과 북의 정치 경제적인 분리가 심화되는 상황에서 오직 예술가들만이 이 두 개의 반구hemispheres를 묶는 역할을 요청받고 있다고 전제한다. 그는 한 단계 다 나아가 유럽, 아프리카, 인디안, 아시아인들이 뒤섞여 생산적인 동맹관계를 이루는 상파울루 시의 역할에 주목하는 가운데 상파울루 비엔날레는 남-남의 통로South-South track를 따라 비유럽 문화 사이에 다리를 놓을 수 있다고 말한다. 그렇기 때문에 자신은 이전의 비엔

날레보다 더욱 많은 아시아, 아프리카 작가들을 초대했다는 것이다. 이들이 비엔날레에 기대하는 자신의 관점을 통해 겨냥하는 목표는 유럽과 북미, 특히 미국의 문화적 헤게모니이다. 이러한 입장은 같은 남미권에 속하는 〈하바나 비엔날레〉를 비롯하여 〈요한네스버그 비엔날레〉, 〈아시아 퍼시픽 트리엔날레〉, 〈광주 비엔날레〉, 〈후쿠오카 트리엔날레〉 등 제3세계권의 국제전들이 추구하는 태도와 유사한 맥락에 서 있다고 할 수 있다. 이러한 관점은 유럽으로부터 모더니즘을 수용해야 했던 뼈아픈 상흔을 지닌 제3세계권의 국가들이 취할 수밖에 없는 당연한 결과일는지도 모른다. 수용미학적인 입장에서 볼 때, 모더니즘의 문제는 문화적 정체성과 관련하여 어떤 방식으로든 해결하지 않으면 안 될 미완의 과제이기 때문이다. 알퐁스 후그는 11개 도시를 선정하는데 있어서 런던과 뉴욕을 포함시킴으로써 결과적으로 유럽, 미국 미술의 존재를 부각시키는 바람직하지 못한 결과를 초래하고 말았다. 그래서 "어디서든 서구적 비평 기준과 큐레이터쉽은 관련이 있는가?" 하는 그의 문제 제기는 소기의 성과를 거두지 못한 것 같다.

후그의 큐레이팅의 문제가 드러난 곳은 〈12번째 도시전〉이다. 이 전시는 〈11개 도시전〉의 일환으로 기획된 것으로서 그 자신의 말을 빌리면, 타틀린Vladimir Tatlin의 타워가 상징하는 것처럼, 러시아 구성주의의 목표였던 유토피아적인 미래의 도시를 염두에 두고 기획한 것인데(가이하게도이 전시회의 기획자는 알퐁스

자신인데, 도록에는 리디아 하우스타인Lydia Haustein의 서문이 실려 있다), 도시와
미술의 공공성, 인간과 위상학, 미래 도시의 전망, 가상현실
과 유토피아적 도시, 도시와 환경의 문제를 다룬 이 전시에
나체 퍼포먼스로 유명한 사진작가 스펜서 튜닉Spencer Tunick을
초대하고 있다. 이번 비엔날레에서 여성의 신체성을 주제로
한 거대한 사진 작품을 출품한 사진작가 바네사 비크로프트
Vanesa Beecroft와 함께 관객의 시선을 모았던 스펜서 튜닉은 도
시의 공공장소에 벌거벗은 수백, 수천 명의 인체(이들은 모두 자발
적인 참여자들이다)를 늘어놓는 작업으로 최근 국제미술계에서 일
약 스타급 작가로 부상하고 있는데, 나는 이 작가의 작품과
미래의 도시가 도대체 무슨 관련이 있는지 궁금했다. 보도자
료로 제공된 책자에 실린 후그의 〈12개 도시〉 서문에 의하면
비크로프트의 작품에 나타난 여성의 신체는 새로운 사회의
중심에 있다고 했는데, 정작 그 이유는 나타나 있지 않으며,
바로 스펜서 튜닉의 작업에 대한 설명으로 이어지고 있다.
또 하나의 의문스러운 점은 비크로프트가 〈12개 도시전〉과
관련이 있는 것처럼 기술되어 있지만, 주제전 도록에는 이
작가가 특별전Special Exhibitions에 편성돼 있다는 사실이다.

　이러한 혼란은 전시장의 디스플레이에서도 나타나 관객
을 어리둥절하게 만드는 요인이었다. 축구장 6개를 합쳐
놓은 방대한 크기의 전시장에 〈국제전〉(70개국에서 70명의 작가가 참여함),
〈주제전〉, 다수의 특별전(〈브라질의 핵전〉, 〈아프리카 비디오 아트전〉, 〈Net
Art전〉 등등)을 배치하다 보니 어느 작품이 어느 전시에 속하는

것인지 분명치 않아 관객에게 혼란과 불편을 초래하였다.

이비라푸에라 공원에 자리잡은 흰색 직육면체 형태의 긴 마타라초 전시관은 50년대 초에 만들어진 건축물이다. 유리와 철근, 콘크리트 등 당시에는 첨단의 건축 재료로 지은 이 건물은 밖에서 보면 단순한 기능주의적 현대 건축물로 보이지만, 내부에는 아르 데코 양식을 연상시키는 구불구불한 난간의 곡선과 계단, 한쪽 면 전체를 차지하는 유리창 등으로 인하여 전시의 디스플레이 측면에서 볼 때는 고난도의 테크닉을 요하는 구조로 이루어져 있다. 이런 조건 하에서는 어지간히 노련한 전시기획자라도 어려움을 호소할 수밖에 없을 터인데, 3개 층에 〈국제전〉과 〈주제전〉의 작가들을 분산, 섞어서 전시한 것은 납득하기 어려운 전시공학이었다. 이러한 혼란은 초대된 국가의 커미셔너 해석에 의존하는 〈국제전〉 때문에 더욱 가중된다. 알다시피 베니스 비엔날레가 모델인 〈국제전(국가관)〉과 〈주제전〉을 분리시키는 방식은 주제에 따른 일관된 해석과 주제에 맞는 작가 선정이 어렵다는 문제점을 지니고 있는데, 〈국제전〉을 독립 건물에서 치르는 베니스 비엔날레의 경우와는 달리, 한 건물을 사용하는 상파울루 비엔날레는 혼선이 더욱 깊어질 우려가 있기 때문이다.

브라질 발견 500주년과 비엔날레 50주년을 기념하는 올해의 상파울루 비엔날루(원래는 2001년에 열렸어야 했으나 주최 측의 사정으로 1년 연기되었음)에 한국 측 작가로는 김아타가 참가하였다. 그는 최근 몇 년간의 활동을 통하여 국제적인 작가로 부상하고 있

는데, 이번 전시에 대형 사진 작품 7점을 출품하였다. 사진은 비크로포트나 스펜서 튜닉의 경우에서 볼 수 있는 것처럼 최근 들어 국제전에서 부쩍 각광을 받는 추세이다. 김아타는 이번 전시회를 계기로 아르헨티나 국립미술관의 호르헤 글루스베르크 관장과 우루구아이 국립미술관의 안젤 칼렌스버그 관장 등으로부터 개인전 초대 제의를 받은 바 있다.

상파울루 비엔날레는 50여년의 역사를 통해 현대미술의 형성에 큰 영향력을 행사한 국제전이다. 막스 빌, 르 코르뷔지에, 피에 몬드리앙, 파블로 피카소, 콘스탄틴 브랑쿠시, 알렉산더 콜더, 페르낭 레제, 알베르토 부리, 로베르토 마타, 잭슨 폴록, 죠르지오 모란디, 르네 마그리뜨, 샤갈, 폴 델보 등등이 이 비엔날레를 거쳐 간 작가들이다. 상파울루 비엔날레 창설 50주년을 기념하기 위해 주최 측이 발행한 자료집은 상파울루 비엔날레 그 자체가 세계현대미술사라고 해도 과언이 아님을 보여준다. 바넷트 뉴만, 재스퍼 존스, 세자르, 죠셉 앨버스, 앤소니 카로, 바실리 칸딘스키, 시그마 폴케, 필립 거스통, 피에르 만조니, 펭크, 조나단 보로프스키, 요셉 보이스 등 세계적인 작가들이 이 전시회에 초대되었는데, 이는 비엔날레와 작가 사이의 관계를 보여주는 실례들이다. 비록 베니스 비엔날레에는 미치지 못하지만 상파울루 비엔날레가 국제미술계에 미치는 영향력과 파워는 이러한 역사와 전통으로부터 나온다고 할 수 있다.

〈아트〉

글로벌 자본의 논리와 미술 제도기관의 위기
― 제41차 AICA 총회에 다녀와서

제41차 국제미술평론가협회AICA 총회에 참석차 브라질의 상파울루에 다녀왔다. 2002년에 열린 제25회 〈상파울루 비엔날레〉에 국제전 커미셔너 자격으로 참가한 이후 만 다섯 해 만이다. 치안이 약간 불안한 것을 빼고는 피부로 느끼는 상파울루 시는 옛날 모습 그대로였다. 다만 변한 것이 있다면 공항에서 시내로 들어가는 대로변에 삼성, LG, 기아자동차 등등 한국의 대기업을 선전하는 대형 광고판들이 즐비하게 늘어서 있어 그것을 바라보는 마음이 뿌듯했던 것 정도라고나 할까? 아무튼 이 어찌해 볼 수 없는 남미의 대국은 인터넷에 올려놓은 호텔의 홈페이지마저도 자국어인 포르투갈어 일색일 정도로 국제화에 둔감하다. 아니, 아예 무시한다는 말이 더 어울릴 듯싶다. 그 점은 아시아의 대국인 중국을 쏙 빼닮았는데, "필요하면 너희가 우리말을

배워라"라는 식으로 순전히 배짱이다. 그래서 영어 실력만 믿고 시내에 나갔다가는 낭패를 당하기 십상이니, 앞으로 이곳을 찾는 분들은 일상적으로 필요한 포르투갈어 몇 마디 쯤은 꼭 배워 가시라!

각설하고, 이번 총회를 위한 심포지엄의 주제는 '현대미 술의 제도화: 미술비평, 미술관, 비엔날레, 그리고 미술시 장'이었다. 우연의 일치겠지만, 국제미술평론가협회가 내 건 이번 주제는 작년 연말에 한국미술평론가협회KACA가 창 립 50주년을 기념하여 경기도미술관에서 개최한 바 있는 국제심포지엄의 주제와 너무나 흡사했다. "패러다임 전환 기에 있어서 미술관 경영의 과제와 전망"이란 대주제 아래 '글로벌 자본주의 시대 미술관의 경영과 과제', '미술관과 국제 아트 이벤트', '디지털 시대에 있어 미술품 소장의 문제 점과 대책'이란 소주제를 설정하고 열띤 토론을 벌였던 것이 그것. 단지 차이가 있다면, AICA가 미술시장을 미술제도 의 문제와 연결시켜 쟁점화한 것이 달랐다고나 할까? 그러 나 그 마저도 우리가 초청한 패널리스트 가운데 한 사람인 마르텐 베르토(전 스테델릭 미술관 큐레이터)가 '미술관의 두 가지 기 능: 예술과 상업'에 대해 언급했다는 사실을 감안하면 상당 한 연관성이 있었다. 이는 이러한 주제들이 양의 동서를 막론하고 비평계 공동의 현안이 아닐 수 없음을 말해 주는 것이다. 여담이지만, 환갑이란 나이가 믿기지 않을 정도로 순수하고 매사에 열정적인 그를 지구의 정 반대편에 있는

이국의 도시에서 조우하여 닷새 동안 많은 이야기를 나눌 수 있었던 것은 내게 좋은 추억거리가 될 것이다. "세상은 얼마나 좁은가(It's a small world!)!"

짧은 지면에 나흘간에 걸쳐 진행된 심포지엄의 알찬 내용을 다 소개할 수는 없다. 다만, 전체적인 분위기로 미루어보건대, 비평가의 위치가 큐레이터의 역할에 밀려 점차 협소해져 가고 있다는 것(이 부분 역시 한국미술평론가협회가 2005년에 동북아비평포럼의 주제로 내건 '비평의 위기 : 비평과 전시기획의 사이'를 연상시킨다), 우리의 광주 비엔날레처럼 상파울루 비엔날레 역시 최근에 배임과 관련된 파행을 겪어 미래를 예측할 수 없다는 불길한 내용, 미술시장에 무차별적으로 침투하는 글로벌 자본주의의 횡포로 인해 미술관이나 비엔날레와 같은 미술계의 대표적인 제도기관들이 점차 순수성을 잃어가면서 자본의 논리에 함몰되고 있다는 우울한 진단들이 대부분이었다. 공통적인 것은 언제나 그 중심에는 '돈'이 있다는 사실이다. 마치 적당한 투자처를 찾아 떠도는 헤지 펀드처럼, 강력한 자본의 펀치에 한 번 당하면 모르핀 주사를 맞은 것처럼 정신이 멍하니, 부디 중심을 잃지 말고 비평가 본연의 임무에 충실하자는 취지였던 것으로 기억된다.

개인적으로 나는 이번 총회에서 부회장에 당선되는, 분에 넘치는 광영을 입었다. 헨리 메이릭 휴즈 AICA 회장을 비롯한 유럽, 미주, 중남미 국가들 중 많은 섹션 회장들의 지지와 성원에 힘입어 선거가 있던 총회 하루 전에 귀국해야

만 하는 피치 못할 사정에도 불구하고 궐석으로 당선이 되었던 것이다. "아시아 지역에서 국제미술평론가협회의 활동에 새로운 활력을 불어넣을 것으로 확신한다."는 휴즈 회장의 메시지는 열심히 일하라는 격려의 의미로 받아들이면서, 한국, 나아가서는 아시아 미술의 발전을 위해 최선을 다할 것을 이 자리를 빌어 약속드린다.

〈아트 인 컬쳐〉

제4부

2천 년대 초반 한국 현대미술의 풍경

ⓒ왕치(wangzie), 〈연약한 삶〉, 2011

혼성의 시대와 장르 간 경계 허물기

'예술과 일상의 간격 좁히기'에 따른 탈脫 미술관 현상

1999년 한 해의 미술계를 반추할 때, 가장 인상적인 것은 이른바 탈脫 미술관 현상이다. 1999년은 작가 개인이나 그룹, 혹은 큐레이터에 의한 기획전을 막론하고 이러한 추세가 가장 두드러진 해였다. 답답하고 틀에 박힌 화랑 내지는 미술관이 아닌 일상 공간에서의 전시를 선호하기 시작했다는 것은 곧 미술관 제도에 대한 강력한 거부의 몸짓에 다름 아니기 때문이다. 이는 다른 관점에서 보자면 실험과 도전정신을 중핵으로 하는 아방가르드의 부활을 의미하는 것이기도 하다. 이 글이 1999년 한 해의 서양화 분야 활동을 정리하는 것이 목적인 점을 감안할 때, 딱히 서양화에만 한정하여 논의할 수 없는 어려움이 바로 여기에 있지 않나 생각한다.

이와 관련하여 또 하나 지나칠 수 없는 사항은 이른바 장르의 급격한 혼용현상이다. 이는 일찍이 80년대 후반부터 이른바 포스트모더니즘의 유입으로 말미암아 비롯되었기 때문에 새삼스러울 것이 없으나, 그러한 현상이 1999년에 더욱 심화된 감이 있고, 또 이를 서양화 전공의 작가들이 주도하고 있다는 점에서 주목해 볼 필요가 있다. 작가들이 화랑공간을 벗어나 일상공간으로 나아간 대표적인 예로는 〈'MEDIUM-14개의 방'전〉(사라토가, 4.9-18)을 들 수 있다. 이 전시회는 부산의 광안리 해변에 위치한 사라토가 건물에서 열렸다. 이 건물은 원래 모텔로 사용하기 위해 지은 것이었으나, 어떤 사정에 의해 20여 년 동안이나 방치돼 왔었다. 이영준이 기획하고 김도형, 김성연, 김세희, 박동주, 박민준, 박상호, 손승렬, 신무경, 이현기, 정경호, 진성훈, 홍정우, 홍철수, 한재철 등 부산지역의 젊은 실험작가들이 참가한 이 전시회는 설치와 영상, 퍼포먼스가 주류를 이루었다. 2500명의 관객을 동원한 이 기획전은 노후된 건물을 전시장으로 꾸미는데 각종 어려움이 따랐으나 회원들의 노력에 의해 시설을 보완, 성공적으로 전시회를 끝마칠 수 있었다.

일종의 이벤트적 성격이 가미된 이러한 류의 전시행사는 실험적인 의식을 지닌 작가와 기획자들의 재기발랄한 창조력의 소산이다. 또한 여기에는 미술인들이 대중을 찾아 전시장 밖으로 나서야 한다는 적극적인 전략이 깃들어 있다. 이른바 전시장 미술과 관련된 고급의 미적 취향을 거부하는

동시에 대중의 참여를 적극적으로 유도한다는 전략의 이면에는 제도 미술의 상업화에 대한 아방가르드 미술인들의 강한 불만이 잠재해 있는 것이다. 작년 한 해 동안 있었던 이러한 류의 전시회 가운데 대표적인 것으로는 이미경의 〈'컨테이너'전〉(홍익대 앞 거리, 6.7–13), 같은 컨테이너에서 있었던 함경아, 김연재의 〈'일시정지'전〉(6.16–23), 홍익대 조소과 4학년 학생들이 목욕탕을 빌려 이색적인 공동 설치작업을 벌인 〈목욕탕'전〉(제동의 목욕탕) 등을 들 수 있다. 이미경의 '컨테이너'는 퍼포먼스 성격이 짙은 일종의 투어 전시회로서 '공장 마피MAFI'라는 상호를 지닌 모의 운송회사가 작가의 스튜디오로부터 다양한 장소로 이동하면서 작품을 보여주는 기획 컨셉에서 비롯되었다.

퍼포먼스의 특징 가운데 하나인 관객참여는 아방가르드를 지향하는 미술인이라면 관심을 갖지 않을 수 없는 사안이 되고 말았다. '반달곰 구출작전'으로 유명해 진 박훈은 기민한 상상력으로 관객참여를 유도하는 작가이다. 6월 5일에 북한산에서 있었던 그의 퍼포먼스에는 약 2만 명의 시민들이 참가, 그 가운데 4백여 가족이 인조 반달곰을 구출, 환경에 대한 대중의 높은 관심을 보여주었다. 이처럼 전시장 공간을 벗어나 평범한 일상 공간에서 대중과 호흡을 같이 하고자 하는 작가들의 이색적인 시도는 날이 갈수록 더욱 확산되는 추세에 있다. 지하철 역에서 벌어진 〈99환경미술제—광화문 프로젝트〉(지하철 5호선 광화문역, 11.11–18)와 서양화가 이

정섭의 〈'지하철 2호선'전〉(을지로 지하보도, 6.7~28) 등은 다중이
이용하는 공공장소에서 열린 미술제였으며, 이윰 기획의
〈데몬스트레이션 버스〉(성곡미술관)는 관객참여를 유도한 로드
쇼 성격의 퍼포먼스였다.

대학미술연합전준비위원회가 주최하고 미술평론가 이영철
이 총큐레이터를 맡은 제1회 〈2000 공장미술제〉(경기도이천
아트센터 10.13~11.23)는 비어있는 공장의 공간을 이용하여 미술대
학생들에게 발표의 기회를 부여한 일종의 대안 미술교육
프로젝트였다. 설치와 퍼포먼스의 성격이 짙은 이 전시회는
기존의 미술제도와 전시장 시스템에 대한 이의제기와 함께
반성을 촉구하였다는 점에서 주목되는 기획전이었다.

활발해진 원로 및 중진작가들의 작품발표회

인체도 영양분의 섭취가 균형을 잃으면 건강을 해치는
것처럼, 사회 모든 분야의 활동도 특정한 곳에 지나치게
편중되면 오히려 해가 된다. 균형과 절제의 미덕이 필요한
것이다. 1999년 한 해의 미술계 활동 또한 이러한 원칙에
서 벗어날 수 없다. 서양화 부문의 경우, 젊은 작가들이
벌이는 실험적인 작업들이 화단을 뜨겁게 달구었다면, 한편
에서 전개된 원로 및 중진작가들의 왕성한 창작열과 발표
욕구는 그런 점에서 화단의 균형을 이루는 중요한 요소이
다. 이는 예술에서 중요한 것은 비단 아방가르드적인 실험

이나 경쟁적인 센세이셔널리즘에 의한 자기 현시욕뿐만 아니라, 진지함과 구도적인 자세 또한 무엇보다도 중요하다는 평범한 진리를 보여주는 것이다. 반짝이는 아이디어에 의존하여 잠시 화단에 떠올랐다가 슬그머니 사라진 작가들이 적지 않았다는 사실을 생각해 보면, 예술에 있어서 지구력이 얼마나 중요한 미덕인지를 알게 된다. 그런 의미에서 원로작가들의 작품 발표회는 후진들에게 훌륭한 귀감이 된다.

1951년 프랑스로 건너간 이래 그곳에서 뿌리를 내리며 왕성한 작품 활동을 해 온 원로화가 이성자의 귀국전(예술의 전당 한가람미술관 98.12.28~99.1.31)은 평생을 화업에 몸바쳐온 노화가의 원숙한 내면세계를 엿볼 수 있는 전시회였다. 절제와 균형의 아름다움이 돋보이는 그의 작품세계는 '동서양의 감성을 시적으로 승화'시켰다는 평을 받고 있다.

근·현대에 명멸한 수많은 작가 중에서 이중섭과 박수근만큼 대중의 사랑을 듬뿍 받은 작가도 드물 것이다. 이 두 작가는, 불행한 삶을 살았지만 주옥같은 걸작을 남긴 빈센트 반 고흐처럼, 생전에는 가난과 질병에 시달렸으나 작고 후에 오히려 더욱 명성이 높아진 경우이다. 호암갤러리에서 열린 〈우리의 화가 박수근 전〉(7.16~9.19)은 생전에 그가 남긴 거의 모든 작품을 망라한 회고전으로 서민작가 박수근 작품세계의 진면목을 살펴볼 수 있는 좋은 기회였다. 갤러리 현대의 〈이중섭 특별전〉(1.21~2.21)은 이중섭 자화상의 발굴과 함께 이중섭의 회화세계를 살펴볼 수 있는 기회를 제공해 주었다.

하인두(1930-1989)는 한국현대미술사 가운데서 특히 1950-60년대의 '앵포르멜' 운동과 관련하여 빼놓을 수 없는 중요한 작가이다. 특히 앵포르멜 운동의 형성 및 전개와 관련된 그의 증언은 상당 부분이 정리되지 못한 채 남겨져 있는 앵포르멜의 연구에 중요한 단서를 제공하고 있다. 〈혼魂불, 그 빛의 회오리'전〉(가나아트센터, 11.12-28)은 암으로 세상을 떠난 작가의 작품세계를 조명한 전시회였다. 선재아트센터에서 열린 〈이세득 개인전〉은 추상미술과 미술행정에 정열을 쏟은 원로작가의 업적을 기리는 전시회로 미술애호가들의 호평을 받았다.

광주에 거주하면서 추상회화에 몰두해 온 강용운의 회화세계를 조명한 광주시립미술관의 〈추상미술의 선구자-강용운 회화 60년 전〉은 광주지역의 빅 이벤트 가운데 하나였다. 광주 시립미술관 1층 전관을 꽉 채운 원로화가 강용운 회고전은 1940년대 작품부터 최근작에 이르기까지 대표작을 선정, 시대적 변천을 살펴볼 수 있도록 작품을 배치하는 등 기획력이 돋보인 전시회였다. 이와 함께 대구를 중심으로 후진 양성을 위한 미술교육과 함께 추상미술에 정진해 온 원로작가 정점식의 대백플라자 갤러리 초대전(3.30-4.5)도 기록될 만한 중요한 전시회이다. 단색화 세계의 구축을 평생의 화두로 삼고 있는 원로 작가들의 활발한 전시회 붐은 최근에 부상하기 시작한 단색조 화풍의 조성에 견인차 역할을 하고 있다. 몇 년 전부터 비롯된 이러한 현상은 특히

30-40대의 작가들에게 영향을 미쳐 일종의 '후기 단색주의Post-monochromism'라고 일컬을 수 있는 새로운 사조를 형성하고 있다.

한지의 물성物性에 대한 접근을 통해 재료의 독자적인 회화적 가능성을 보여준 〈정창섭 개인전〉(박여숙 화랑, 10.19-30), 흡수력이 높은 마포麻布와 검정에 가까운, 묽은 물감의 결합을 통해 깔끔하면서도 미니멀한 화면을 창출한 윤형근의 번트 엄버Burnt Umber 연작 〈윤형근 개인전〉(갤러리 신라, 10.1-14), 전기 묘법을 거쳐 한지와 물감 사이의 충돌과 긴장의 표출에 관심을 기울여 온 박서보의 개인전(시공갤러리, 3.18-4.10) 등은 주목되는 전시회였다.

짧은 지면에 일일이 소개할 수는 없지만, 괄목할 만한 작품을 보여준 중진 및 중견작가의 전시회로는 다음과 같은 것들이 있다.

〈이봉열 개인전〉(인화랑, 10.8-22), 〈오경환 개인전〉(갤러리퓨전, 10.13-24), 〈김수자金壽慈 개인전〉(관훈갤러리, 12.22-28), 〈전광영 개인전〉(박여숙화랑, 10.5-15), 〈한만영 개인전〉(노화랑, 10.19-28), 〈신장식 개인전〉(표화랑, 9.3-17), 〈김춘수 개인전〉(노화랑, 9.23-10.9), 〈황순칠 개인전〉(갤러리 사비나, 11.15-24), 〈정문규 개인전〉(동덕아트갤러리, 2.19-3.2), 〈김동주 개인전〉(조흥갤러리, 2.1-12), 〈유병훈 개인전〉(포스코갤러리, 1.11-2.4), 〈이희중 초대전〉(수목화랑, 4.7-18), 〈허황 개인전〉(표화랑, 3.23-4.9), 〈함섭 개인전〉(박영덕화랑, 2.2-11), 〈오병욱 개인전〉(갤러리 상, 2.3-2.12), 〈이종구 귀향전〉(서산시문화회관, 9.4-10), 〈안윤모 개인전〉(갤러리에이엠

8.25~9.25〉, 〈황원철-바람의 여로〉(마산 대우갤러리. 9.7~13), 〈김환기 25주기 기념전〉(환기미술관. 5.4~7.4), 〈최기득전〉(대구문예회관. 3.2~7), 〈선기현 개인전〉(전주 얼화랑. 2.19~25), 〈정진윤 초대전〉(부산 현대아트홀. 3.23~28), 〈황학만전〉(백송화랑. 4.1~13), 〈김유준전〉(청화랑. 4.16~26), 〈이흥덕 개인전〉(서남미술전시관. 4.1~13), 〈손장섭: 이중섭미술상 수상기념전〉(조선일보미술관. 11.10~28), 〈미니멀아트전(이인현, 장승택, 최선호〉(예화랑. 10.7~21), 〈뉴밀레니엄의 기수: 정일, 이호철전〉(선화랑. 9.10~22), 〈김홍주전〉(국제화랑.10.14~11.2), 〈이나경 개인전〉(한가람미술관. 10.12~20), 〈성기점 회화전〉(조선화랑. 12.10~20), 〈박불똥 개인전〉(갤러리 사비나. 11.25~12.7)

신세대 미술과 퍼포먼스 작가들의 약진

1987년 관훈미술관에서 창립전을 가진 〈뮤지엄〉 그룹이 포스트 모던한 감각으로 기존의 화단에 강력한 미학적 테러를 가한 이래, 세칭 '신세대 미술'은 90년대에 들어서 부정할 수 없는 영향력을 행사하기 시작했다. 뮤지엄 그룹 이후에 등장한 〈황금사과〉, 〈Coffee-Coke〉, 〈New Kids in Seoul〉, 〈헌화가〉, 〈청색구조〉 등 신세대 그룹은 그룹 중심의 신세대 미술운동으로서는 거의 말기에 속하는 것들이다. 그만큼 신세대 그룹의 역사는 매우 짧았다고 할 수 있는데, 그 이유는 창립이 곧 해체를 의미할 만큼, 그룹 결성 자체에 이미 전략이 내포돼 있기 때문이다. 이들은 '문화

게릴라' 혹은 '문화의 바이러스들'이다. 기민한 상상력에 의한 전략적 제휴와 해체, 재결합, 혼성hybrid, 틈새 노리기, 센세이셔널리즘, 개념의 전복顚覆 등 기성세대들이 기피하는 방식만을 골라서 하는 문화 테러는 이들의 특권이기도 하다. 그러나 이들의 아방가르드에는 일종의 '의사疑似 아방가르드'적 측면이 섞여 있다. 기성문화에 대한 대항적 성격이 짙지만, 진지한 모색보다는 '신기함novelty' 자체, 혹은 매스컴을 겨냥한 '깜짝쇼'적 측면이 강하기 때문이다. 그럼에도 불구하고 우리가 이들의 활동을 주목하지 않으면 안 되는 중요한 이유는 이들의 담론이 사물과 현상에 대한 우리들의 고정 관념을 환기시켜 주기 때문이다.

보다갤러리, 성곡미술관, 서남미술전시관, 대안공간 '루프', 대안공간 '풀', 대안공간 '사루비아 다방', 선재아트센터, 쌈지 스튜디오 등은 직·간접적으로 신세대 작가들의 후원자 역할을 하고 있다. 사실 국내의 대다수 화랑과 미술관들의 문턱은 신세대 작가들에게 아직도 높은 편이다. 공공기금이나 각종 문화재단의 지원금도 이들에게는 매우 인색하다. 이 점은 퍼포먼스 작가들도 마찬가지이다. 그러나 바로 이들이 새로운 예술을 창조하고 선도해나가는 미래의 주역이란 점을 간과해서는 안 될 것이다. 문화와 예술의 층이 다양한 사회일수록 선진적이며 민주적인 사회라는 점을 생각한다면, 이들이 재능을 꽃피울 수 있는 제도적 장치를 시급히 마련하지 않으면 안 되리라고 본다. 가령, 광화문 밀레

니엄 축제와 같은 대규모 페스티벌을 치룰 예산이면, 그 돈을 기금으로 젊은 예술가들을 지원할 수 있는 항구적인 재단을 충분히 설립할 수 있다. 왜 밀레니엄을 향해 국민들이 열광해야 하는지에 대한 이렇다 할 명분과 설득도 없이 매스게임을 연상시키는 맹목적인 잔치에 국민들의 혈세를 퍼붓는다는 것은 설득력이 결여된 관료적 발상이 아닐 수 없다.

5월 14일부터 3일 동안 성곡미술관에서 열린 〈엘비스 궁중반점〉(코오디네이터: 임근혜)은 대중들이 문화 충격을 맛보기에 충분한 퍼포먼스였다. 성곡미술관이 주최한 이 전시회는 음식과 팝음악을 매개로 관객과 예술가가 함께 작품을 만들어 가는, 관객참여적인 성격이 짙은 퍼포먼스였다. 식당(전시장)에서 자장면을 요리하고(요리사 역: 정연두), 엘비스 프레슬리로 분장한 안드레아스 슈레겔이 엘비스 프레슬리의 노래를 부르는 이 퍼포먼스는 자장면이라는 요리의 특성이 말해주듯이 현대 다국적 문화의 혼성적hybrid 측면을 강하게 부각시켰다.

5월 3일, 일민미술관에서 열린 〈두 번째 예기치 않은 방문: 쌈지 work+shop〉은 쌈지 스튜디오로 잘 알려진 ㈜레더데코가 작가들과의 제휴 내지는 후원의 형태로 마련한 전시회였다. '쌈지' 브랜드로 특히 젊은이들에게 익숙한 이 회사는 암사동에 있는 구 사옥을 젊은 작가들의 공동작업실로 개조, 후원하는 문화예술 후원 프로그램을 마련하여 화제를 모은 바 있다. 즉, 기업은 작가들을 후원해 주고 작가들은 기업의 제품에 직·간접적으로 참여하는 제휴 관

계를 맺어가는 것이다.

5월은 이런 저런 이색 전시회가 끊임없이 열린 달이었다. 5월 1일 부터 15일까지 평창동 강애란(이대 교수)의 작업실에서는 〈Relay〉라는 제목의 전시회가 열렸는데, 이 전시회는 일종의 오픈 스튜디오적 성격이 짙은 기획전이었다. 이 전시회의 프리 오픈pre-open에서는 김준, 남정현의 '빠다맨 & 다쫭걸의 김치볶음밥'이라는 요리 퍼포먼스가 열려 관객들을 즐겁게 했다.

1999년은 유난히 퍼포먼스 작가들의 약진이 두드러진 해였다. 퍼포먼스는 현장에서 관객과 직접 만나는 관객참여적 특성이 작가들의 기발한 상상력과 어울려 매스컴의 주목을 받기에 안성맞춤인 장르이다. 90년대 후반에 열린 많은 기획전과 미술관계 행사에 퍼포먼스 작가들이 초대를 받거나 아예 전시행사 자체를 퍼포밍화하는 관례는 퍼포먼스의 이러한 측면과 관계가 깊다.

김석환, 회로도, 홍오봉, 문재선, 박미루, 김백기, 안치인, 김홍석, 이윰, 박훈의 활동과 임옥상의 '당신도 예술가'와 같은 장기적인 퍼포먼스 프로젝트는 지난 해 퍼포먼스계가 거둔 성과였다.

세상이 변함에 따라 예술계도 점차 변하고 있다. 홀로그래피나 레이저, 인터넷과 같은 새로운 매체가 등장하면서 회화도 영향을 받지 않을 수 없다. 조각 같은 판화, 설치 같은 도자기가 등장하는 마당에 이젠 서양화라고 단정적으

로 표기하는 일이 어색해져 버렸다. 장르간의 구별이 급격히 허물어지고 있기 때문이다. 순수만을 고집하기 힘든 '혼성hybrid'과 이종교배異種交配의 시대를 우리는 살아가고 있는 것이다.

〈2000 한국미술, 월간미술사〉

'탈脫 미술관'의 모색과 다양한 기획전의 증가

국내 미술계를 주도한 메이저 화랑과 블록버스타급 국제전

새로운 밀레니엄의 도래를 축하한 지 엊그제 같은데 어느 덧 한 해가 넘어가고 말았다. 달력은 이제 본격적인 밀레니엄이 시작된다는 2001년을 가리키고 있다. 미술계도 새해에는 이제까지의 면모를 일신하여 보다 알찬 사업을 계획해야 할 때가 아닌가 한다. 가령, 작년에 화랑가에서 초미의 관심사가 됐던 미술품에 대한 종합소득세 부과 문제는 다행히 3년 간 유예되는 결과를 가져왔지만, 이는 조만간 근본적인 대책을 수립하지 않으면 안 될 중요한 사안이다. 근본적인 대책이 없이 그때그때 미봉책으로만 일관한다면, 안정적인 미술정책을 기대할 수 없을 것이다. 미술시장의 불안정은 작가들의 생계불안으로 이어지고, 이는 곧 미술계의 침체와 아울러 창작의 부진이란 바람직하지 못한 결과를

초래하게 될 것이기 때문이다. 창작의 부진은 문화의 쇠퇴를 의미하는 것이기 때문에 간과할 수 없는 문제이다. 정부의 근시안적 정책의 예를 뚜렷하게 보여준 것이 바로 이 '미술품에 대한 종합소득세' 부과 문제였지만, 화랑협회를 포함한 미술계도 이 문제에 한해서만큼은 별로 할 말이 없을 것으로 본다. 평소에 보다 장기적인 비전을 가지고 세미나라든지 공청회 등을 통해 주무부처와 관계기관을 설득하고 여론을 조성하여, 더 이상 이런 논의가 나오지 않도록 미리 쐐기를 박아둘 필요가 있기 때문이다.

서양화 분야는 여기에 종사하는 작가의 수로 보나 미술시장에서 유통되는 작품의 물량으로 볼 때, 미술계의 중추를 이루고 있다고 해도 과언이 아니다. 탈장르 현상이 가속화되고 있는 최근의 미술경향으로 볼 때 딱히 서양화라고 못을 박아 규정할 수는 없으나, 지난 한 해 서양화 분야의 활동은 몇 년간 이어진 미술시장의 불황에도 불구하고 표면적으로는 매우 두드러져 보였다. 이러한 활성화에는 국내의 메이저급 화랑들의 역할이 컸다. 갤러리현대, 가나아트센터, 선화랑, 국제화랑, 예화랑, 박여숙화랑, 표화랑, 박영덕화랑, 갤러리 인 등 미술시장의 불황에도 불구하고 꾸준히 기획전을 연 화랑들의 노력에 힘입어 관객들은 양질의 미술작품을 접할 수 있었다. 특히 성격이 분명한 기획전을 지속적으로 보여준 노화랑을 비롯하여 다양한 컨셉의 기획전을 통해 많은 관객을 흡인한 갤러리사비나, 독창적인 젊은 작

가들의 작품을 위주로 꾸준히 전시회를 연 금산갤러리 등 몇몇 화랑들의 활동은 특기할 만하다.

그러나 2000년 한 해를 돌아볼 때 무엇보다도 눈에 띄는 것은 소위 블록버스타급 매머드 국제행사의 연이은 개최이다. 〈제3회 광주 비엔날레〉를 비롯하여 〈미디어시티 서울〉, 〈부산 국제아트 페스티벌〉과 같은 국내외적 관심을 모은 대규모 기획전들이 경쟁적으로 열린 2000년은 미술계에서 대규모 국제전 개최에 대한 무용론이 제기될 정도로 심각한 후유증을 낳았다. 이러한 매머드급 국제전의 개최에 즈음하여 이제는 그 효용성을 차근차근 따져봐야 할 때가 아닌가 한다. 특히 이러한 국제전들이 국내의 미술계에 미치는 영향을 고려할 때 특성화를 고려하지 않은 중복 전시는 예산의 낭비는 물론 미술인들 간의 반목과 위화감을 조성한다는 차원에서 재정비돼야 마땅하리라고 본다.

서양화에 관한 한, 국내의 현황은 점차 양분되는 추세에 있다. 하나는 캔버스라고 하는 서양화 고유의 매체를 고수하는 측과 다른 하나는 '탈脫 캔버스'를 추구하는 측이 그것이다. 전자가 캔버스의 미학을 추구하는, 보편적으로 높은 연령의 작가들이 기성 화랑을 중심으로 집중적인 활동을 보이는 것이 특징인 반면, 후자의 경향은 앞서 언급한 대로 매머드급 국제전에 고무되어 오브제, 설치, 퍼포먼스 등 '탈캔버스'적 작업에 몰두하는 신세대 작가들이 주도하고 있다. 사정이 이러한 까닭에 역설적으로 국내의 서양화단은

차별성을 확보하는 바람직한 결과를 초래하였다. 연령적으로는 신진에서 원로에 이르기까지, 장르별로는 구상에서 추상, 설치, 퍼포먼스에 이르기까지 어느 한 쪽에 치우치지 않는 다양성을 확보하게 된 것이다. 또한 이념적으로는 보수와 혁신이, 비록 뚜렷한 경계는 상당히 희석되었다고 하더라도 아직 상존하고 있으며, 최근에는 아방가르드를 추구하는 경향이 젊은 작가들 사이에서 점차 그 파고를 높여가고 있다.

'탈脫 미술관' 붐과 아방가르드 의식

캔버스라고 하는 전통적 형식에 실험적인 요소를 가미한 기획전으로는 새해 벽두에 열린 〈십만의 꿈전〉(1999.12.22~2000. 1.31, 헤이리아트밸리 특설 전시장)을 들 수 있다. 재미작가 강익중이 기획한 이 전시회는 경기도 파주시 통일동산에 위치한 헤이리아트밸리 부지에 길이 500미터의 비닐로 된 임시전시장에 걸린 3인치×3인치짜리 작품 약 5만점으로 이루어졌다. '기다림의 벽', '과정의 벽', '참여의 벽' 등을 초등학교 어린이와 청소년들의 작품으로 채운 이 전시회는 통일을 염원하는 겨레의 마음을 담은 획기적인 컨셉의 전시회로 세간의 관심을 끌었다.

새로운 밀레니엄이 시작된 2000년 벽두에 홍대 앞에 있는 '씨어터 제로'에서는 약 20여명의 국내 퍼포먼스 작가들

이 모인 가운데 〈난장 퍼포먼스 2000〉(1999.12.31. 밤 12시부터 2000.1.1. 새벽 4시까지)이 열렸다. 성능경의 제문 낭독으로 시작된 이 행사는 퍼포먼스 위주의 아방가르드적 성격이 짙었다. 문화게릴라적 성격을 띤 이 행사는 같은 시각에 광화문에서 열리고 있었던 관제 페스티벌적 성격의 대규모 〈밀레니엄 축제〉와는 성격상 전혀 상반되는 것이었다. 예산 제로의 상태에서 기획된 이 행사는 이승택, 성능경, 홍오봉, 신용구, 김춘기, 이국희, 박이창식, 김석환, 박훈, 정영훈 등 퍼포먼스 내지 설치작가들의 자발적인 참여로 이루어졌으며, "밥/똥"을 주제로 새로운 시대에 도래할 환경의 문제를 우주순환론 내지 생태학적 입장에서 살펴보는 의미를 지닌 것이었다.

신년 벽두에 터지기 시작한 '탈脫미술관' 추세는 연중 내내 미술계의 화제를 몰고 왔다. 80년대 초반에 형성되어 미술의 '탈미술관' 현상의 단초가 된 〈바깥미술-대성리전〉(1.22-1.30. 경기도 가평군 대성리 화랑포 강변)을 필두로 도봉구 창동에 위치한 샘표식품 본사공장을 전시장으로 삼아 신세대 중심의 설치작업을 선보인 〈공장미술제〉(9.1-9.30), 분당에 있는 장례식장 효성원에서 열린 〈공동묘지 프로젝트-축제〉(8.15-9.15), 강원도 정선군 고한읍에 위치한 삼탄광업소 사택을 전시장화한 〈탄광촌미술관〉(8.5-8.13) 등 기상천외한 발상의 기획전들이 다수 열려 마치 '탈미술관'이 이 시대 미술계의 화두인 것처럼 다양한 장소로 확산되었다. 이 중에서 특기할 만한 전시

회로는 〈탄광촌미술관〉을 들 수 있다. 산업구조의 변동과 대체 에너지의 개발에 의해 폐허가 된 탄광촌 사옥을 미술관으로 탈바꿈시킨 이 전시회는 문화의 불모지에 가까운 오지 마을을 순식간에 쟁점화시킴으로써 세간의 이목을 끌었다. 회화, 조각, 공예, 설치 등 20-40대 작가 약 200여명이 참여한 이 대규모 전시회는 지역공동체의 자발적인 협조와 공감을 이끌어내는 성과를 얻었다.

원로·중진작가들의 대대적인 약진

'탈미술관'을 표방한 이색적인 형태의 기획전들이 20-30대 작가들에 의해 산발적으로 열린 것과는 반대로, 캔버스를 고수하는 중진·원로작가들의 전시회가 작년에 이어 꾸준히 이어진 것 또한 2000년도 서양화단이 거둔 성과였다. 〈윤중식전〉(11.3-17, 갤러리현대), 〈도상봉전〉(10.11-20, 노화랑), 〈김종복전〉(10.17-22, 서울갤러리), 〈윤명로전〉(10.6-22, 가나아트센터), 〈하종현전〉(6.17-27, 홍익대학교 박물관), 〈오세영전〉(1.7-16, 박영덕화랑), 〈김경인전〉(3.21-4.5, 그로리치화랑), 〈최쌍중전〉(3.8-13, 광주신세계갤러리), 〈황염수전〉(5.16-6.1, 표갤러리), 〈오지호전〉(9.20-27, 노화랑), 〈황영성전〉(6.13-25, 갤러리현대), 〈서승원전〉(8.25-9.7, 갤러리현대), 〈김창열전〉(6.15-25,박영덕화랑), 〈백남준의 세계전〉(7.21-10.29, 호암갤러리·로댕갤러리), 〈김구림전〉(9.25-10.29, 문예진흥원 미술회관), 〈김재형전〉(11.14-19서울갤러리), 〈이승조10주기전〉(6.14-8.10, 부산시립미술관), 〈곽훈전〉(7.26-8.12, 금

호미술관), 〈노의웅전〉(10.31~11.7. 광주신세계갤러리), 〈김차섭전〉(10.7~20. 원화랑) 등 추상과 구상계의 중진 · 원로작가들이 꾸준한 창작 의욕을 보여 후배작가들에게 좋은 범본이 되었다. 윤중식, 도상봉(작고), 오지호(작고), 황염수, 김종복, 등은 구상계의 원로로서 구상회화의 탄탄한 바탕을 이루고 있으며, 하종현, 윤명로, 김창열, 서승원, 이승조(작고) 등은 마이애미 · 퀼른 · 샌프란시스코 아트페어 등 국제견본시에 꾸준히 작품을 선보이고 있는 박서보, 정창섭, 전광영 등과 함께 단색화 경향의 작품을 지속적으로 발표하고 있다.

문예진흥원 미술회관에서 열린 〈김구림전〉은 60년대부터 전위의 일선에서 회화 · 입체 · 설치 · 판화 · 해프닝 · 실험영화 등 다양한 분야에서 선구적인 작업을 전개해 온 작가에 대한 재평가 내지 회고전적 성격을 지닌 전시회였다. "현존과 흔적"이란 부제를 단 이 전시회는 동일한 주제 속에 함축된, 70년대 이후 그가 보여준 개념의 족적을 한 장소에서 살펴볼 수 있는 좋은 기회였다.

특히 갤러리 현대에서 열린 〈이대원전〉은 과수원을 소재로 오랜 기간에 걸쳐 특유의 점묘화법을 갈고 닦아 온 노화백의 독창적인 회화세계를 엿볼 수 있는 계기였다. 82세의 고령에도 불구하고 아직 젊은이 못지않은 정열을 작업에 쏟고 있는 그는 대작위주의 이번 개인전을 통해 원숙한 회화의 경지를 유감없이 보여주었다.

이러한 원로 · 중진작가들의 지속적인 창작 발표 의욕이

침체된 화단에 활력을 불어넣는 계기로 작용하고 있다는 사실을 잊어서는 안 될 것이다. 또한 이들의 예술에 대한 진지한 태도는 최근에 신세대 작가들 사이에서 급속히 번지고 있는, 반짝이는 아이디어 중심의 창작태도나 센세이셔널리즘에 편승한 경박한 한탕주의와 비견되는 것이기도 하다. 아무튼 서양화단은 두터운 작가층 만큼이나 다양성을 내포하고 있으며, 수적인 비중에 합당한 실질적인 성과를 올린 것으로 평가할 수 있다.

과거와 현재의 미술사조를 조명하는 기획적 급증

과거에 비추어서 현재를 이해하려는 태도는 권장되어야 할 미덕이다. 이는 특히 역사적인 과정과 배경이 중시되는 예술 분야에 있어서 특히 요구되는 사항이기도 하다. 가령, 현재의 한국 추상화에 대한 이해는 도입기의 추상화에 대한 이해가 선행되지 않고서는 불가능하다. 즉, 한국 추상화의 맥락에 대한 이해는 그것이 어떠한 경로를 거쳐서 오늘에 이르렀는가 하는 역사적 과정을 추적할 때 비로소 가능하기 때문이다.

호암갤러리가 개최한 〈한국과 서구의 전후 추상미술: 격정과 표현전〉(3.17–5.13)은 그런 관점에서 한국 추상화의 맹아를 엿볼 수 있는 모처럼의 좋은 기회였다. 세미나를 통해 전후 앵포르멜 회화에 대한 이론적 접근을 함께 도모한 이

기획전은 50년대에서 60년대에 걸친 한국과 구미의 추상화적 경향을 일목요연하게 살펴볼 수 있도록 꾸며졌다. 권옥연, 김봉태, 김영주, 김종학, 김창열, 김형대, 박석원, 박종배, 송영수, 윤명로, 이수재, 하종현, 박서보, 정창섭, 정상화, 전성우, 최기원 등 한국의 중진 및 원로작가들과 카렐 아펠, 드 쿠닝, 아쉴 고르키, 잭슨 폴록, 폴리아코프 등 구미작가들의 작품을 한 자리에 모아 보여준 이 전시회는 근래에 보기 드문 대형 기획전이었다.

〈한국과 서구의......〉가 과거의 미술경향을 정리하는 전시회였다면, 공평아트센터에서 열린 〈서양미술사전展〉(2.9~15)은 포스트모더니즘 미술의 한 특징으로 간주되는 차용과 인용을 통한 패러디 기법의 국내적 양상을 살펴보는 기획전이었다. 주지하듯이, 고전적 명화의 이미지를 차용하는 기법은 서양의 경우 그 자체 긴 역사를 지니고 있다. 그러나 국내의 경우에는 80년대에 한만영, 김정명 등 극히 일부 작가에 의해 시도된 이러한 창작기법이 90년대 소위 포스트모더니즘 논의와 더불어 급격히 확산되기에 이르렀다. 이러한 경향을 최초로 조명했던 것이 92년에 무역센터 현대미술관이 기획한 〈창작과 인용전〉이었는데, 〈서양미술사전〉은 이 전시회와 유사한 경향의 기획전이다. 고낙범, 김재웅, 김정명, 김창겸, 배영환, 배준성, 한만영 등이 참가한 이 전시회는 현대미술의 최근 경향을 살펴볼 수 있는 좋은 기회였다.

〈서양미술사전〉이 이미지를 중심으로 패러디의 문제를

본격적으로 다룬 전시회였다면, 미술회관에서 열린 〈이미지미술관전〉(3.4–14, 기획: 이근용)은 다채로운 이미지의 변용과 조작, 관객참여를 통하여 '이미지의 감옥'으로서의 미술관을 패러디한 이색적인 전시회였다. 따라서 이 전시회는 무겁고 장중한 미술관의 이미지와는 다른 경쾌하면서도 때론 웃음을 자아내는 신세대적 발상을 유감없이 보여주었다. 슈퍼마켓에서 경품에 이르기까지, 또는 회화에서 설치, 비디오, 퍼포먼스에 이르는 현대미술의 다양한 기법과 장르가 동원된 이 기획전은 제도로서의 미술관에 대한 풍자와 조롱을 통해 미술의 의미와 소통이란 문제에 대해 새삼스런 질문을 제기한 전시회로 기억될 것이다.

반면, 한원미술관이 기획한 〈한국현대미술 다시읽기 I – 현장의 미술, 열정의 작가들전〉(10.2–24)은 '80년대 소그룹 운동의 비평적 재조명'이란 부제가 암시하듯이, 지나간 미술운동을 정리함으로써 특정한 시기의 미술운동의 의미와 가치에 대한 재정립을 도모하려는 목적을 지닌 기획전이었다. 〈TARA〉, 〈'82현대회화〉, 〈레알리떼 서울〉, 〈난지도〉, 〈메타복스〉, 〈서울80〉, 〈로고스와 파토스〉, 〈뮤지엄〉, 〈황금사과〉 등 80년대 중반에서 90년대 초반에 걸쳐 화단에 새로운 이슈를 제기했던 문제 그룹들에 대한 재조명을 통해 이 그룹들이 한국 현대미술사에서 차지하는 위상과 의미에 대한 총체적인 점검을 3차에 걸친 워크숍과 세미나, 그리고 전시회를 통해 살펴보고자 하였다. 따라서 이 기획

은 이러한 그룹들의 활동에 대한 '재조명reillumination'보다는 '재정의redefinition'에 가까운 것이라고 할 수 있는데, 이를 위해서는 보다 더 면밀한 검증과 계기를 필요로 하는 방대한 작업이 필요하리라고 본다.

끝으로 2000년 한 해 동안 열린 주목되는 전시회로는 다음의 것들이 있다.

〈최경태 프르노그라피전〉(1.26–2.3. 갤러리 보다), 〈이재삼전〉(1.10–2.10. 포스코미술관), 〈김춘자전〉(1.4–13. 부산 전경숙갤러리), 〈조용각전〉(2.9–15. 갤러리아트사이드 넷), 〈조덕현전〉(3.27–4.20. 국제화랑), 〈송필용전〉(3.8–21. 학고재), 〈김수자전〉(3.24–4.30. 로댕갤러리), 〈송대섭전〉(3.15–3.21. 한서갤러리), 〈황인기전〉(3.8–22. 인화랑), 〈코디최전〉(2.17–3.17. 국제화랑), 〈김창겸전〉(2.17–26. 금산갤러리), 〈장지원전〉(5.3–16. 선화랑), 〈이정룡전〉(7.6–15. 광주 나인갤러리), 〈유근영초대전〉(12.22–2001.3.31. 대전 한림미술관), 〈이승일전〉(12.16–23. 노화랑), 〈김택상전〉(7.20–8.19. 앨렌킴머피갤러리), 〈선기현전〉(2.9–19. 갤러리 퓨전), 〈안윤모전〉(4.4–4.13. 가람화랑), 〈최인선전〉(6.16–29. 예화랑), 〈박기원드로잉전〉(6.2–12. 샘터화랑), 〈이동엽전〉(5.4–16. 박영덕화랑), 〈하상림전〉(4.11–20. 이목화랑)

뉴미디어 아트의 확산과 계보 찾기

머리말

2001년도 뉴미디어 분야는 전반적으로 매머드 급의 전시형태 보다는 미술관이나 갤러리 차원의 중소규모 급 기획전시와 개인전이 부쩍 증대된 추세를 보여주었다. 이는 〈광주 비엔날레〉를 비롯하여 〈미디어시티 서울 2000〉, 〈2000 부산국제 아트 페스티벌〉, 〈2000 서울 국제행위예술제〉 등 블록버스터 급의 국제전이 줄을 이었던 전년도와는 달리 대형기획전을 거의 찾아볼 수 없었다는 점에 기인한다.

그러나 뉴미디어의 범주를 설치, 비디오 아트, 컴퓨터 아트, 퍼포먼스, 그리고 온라인상에서 벌어지는 각종 웹 아트 등으로 규정할 때, 2001년도 이 분야의 전시회는 예년에 비해 질량 면에서 결코 뒤지지 않는 수준을 보여주었다. 그 이유는 90년대 이후 지속적으로 확산된 뉴미디어가

날이 갈수록 심화되는 현상을 보이고 있으며, 비엔날레를 비롯한 각종 국제전의 추세가 회화나 조각과 같은 전통적인 장르보다는 설치나 영상매체, 퍼포먼스 등 뉴미디어의 활성화를 진작시키는 데에서 찾아볼 수 있기 때문이다. 여기서 설치나 퍼포먼스와 같은, 현대미술에서 결코 짧지 않은 역사를 지닌 매체를 가리켜 굳이 '뉴미디어'라는 용어로 범주화하는 데에는 다소 무리가 따르나, 문제는 이들 매체와 결합된 비디오와 컴퓨터가 보여주는 혼성 양상이다. 이 경우의 현저한 예를 외국의 사례에서 찾자면 사이버 퍼포먼스를 하는 호주의 스텔락Stelarc을 들 수 있는데, 그의 인조인간 퍼포먼스는 행위에 인터넷 시스템을 결합시킨 전혀 새로운 형태의 예술을 보여주고 있기 때문이다. 그런 관점에서 볼 때, 작금에 나타나고 있는 이른바 장르의 크로스오버나 혼성hybrid 현상은 마치 신종 바이러스가 출현하여 인체의 면역체계를 교란하는 것처럼, 기존 예술의 개념을 근본부터 뒤흔들어 놓음으로써 예술의 정의에 대한 새로운 논의가 필요함을 보여준다. 가령, 인터넷 시스템을 활용한 사이버 아트는 기존의 전시장 체제를 거부하고 가상공간 속에서 네티즌들 간의 '인터랙티브'한 소통방식을 구축하고 있는데, 이는 종전의 작가와 수용자의 개념을 허물고 수용자도 작가가 될 수 있음을 보여주는 현저한 예이다.

오감으로 확인할 수 있는, 물질에 기초한 아날로그적 방식에서 추상적인 기호에 기반을 둔 디지털 세계로의 전환은

예술의 양상을 전혀 새로운 형태로 바꿔놓았다. 음성, 문자, 동영상 그림의 멀티미디어적 통합은 컴퓨터가 등장함으로써 가능해 졌는데, 1과 0의 조합으로 표현되는 디지털 세계에서의 예술적 구현은 음성, 문자, 동영상, 그림의 표현이 하나의 수단에 의해 가능해지면서 그 결합 또한 손쉬워지게 된 것이다(배식한, 인터넷, 하이퍼텍스트 그리고 책의 종말, 책세상, 52쪽). 이 모든 것은 컴퓨터의 등장으로 비롯된 것이다. 아날로그 체계에서 미술 작품은 만지거나, 냄새를 맡거나, 눈으로 보는 일방적 향수 대상이지만, 인터넷 시스템에서의 쌍방향적 소통방식은 관객을 이러한 일방적 관계로부터 해방시켰다. 퍼포먼스의 특징인 '관객참여audience participation'가 보다 극대화·민주화된 것이 디지털 아트인 것이다.

본고는 현대미술에 나타나고 있는 이러한 변화요인과 문화적 여건을 염두에 두고 2001년도에 있었던 설치, 퍼포먼스, 비디오 아트, 디지털 및 웹 아트 분야의 활동 상황에 대해 나의 경험과 자료를 토대로 기술한 것이다.

미술과 과학의 만남 – 사이버 아트의 세계

'미술과 과학의 만남'을 주제로 한 기획전 중 대표적인 것으로는 〈미술에 담긴 과학전〉(대전시립미술관, 10.12–11.25)을 들 수 있다. 김세진, 박혜성, 안수진, 육태진, 전종철, 홍성도, 심철웅, 조범진 팀, 채미현, 전수천, 김영진, 김지현, 김창겸, 김해민,

노승복, 염중호, 이주용, 이중재, 이강우, 한계륜 등 국내의 미디어 아트 작가들이 대거 참여한 이 전시회는 일찍이 대전 엑스포와 대덕첨단과학연구단지를 통해 구축된 과학 인프라를 자랑하는 과학도시 대전의 위상에 걸맞는 기획전시여서 화단의 기대를 모았다. 사진, 비디오 아트, 컴퓨터 그래픽, 디지털 웹 애니메이션, DVD 음향, 홀로그램 등 현대의 첨단 과학매체들이 동원된 이 기획전은 한국의 미디어 및 테크놀로지 아트의 현황을 조감해 보는 동시에 최근 몇 년간 활발하게 이루어진 이 분야의 성과를 살펴볼 수 있는 좋은 기회였다.

〈제4회 광주 비엔날레〉를 준비하는 기획팀이 국제큐레이터 워크샵을 열던 무렵, 이화여대 교정에서는 초여름 밤의 숲을 아름다운 영상으로 장식한 전시회가 열리고 있었다. 〈제1회 미디어아트 페스티벌〉(이화여자대학교 교정: 5.23~5.24)이 그것이다. 이화여대조형예술대학과 E 미디어 아트페스티벌 조직위원회가 주최한 〈숲과 꿈〉은 이화여대 교정의 숲 속과 마당에 설치된 8개의 대형 스크린을 이용한 야외 멀티미디어 아트쇼였다. 한 여름 밤을 싱그럽게 수놓은 이 야외 전시회는 공모전을 통해 선정된 20여 작가의 작품과 초대작가 부문의 13개 싱글 채널 비디오 작품을 선보였고, 특별부문의 〈외국 싱글 비디오〉와 〈이화의 백남준〉, 그리고 이화여자대학교 개교 115주년을 기념하는 〈115주제전〉으로 이루어졌다.

한국문예진흥원 미술회관이 주최한 〈한유럽비디오작가전〉(9.28~10.20)은 전시주제를 "비현실적 혹은 비실제적 시간"

이라고 붙였는데, 이는 비디오 아트의 속성을 잘 아우르는 말이다. 모니터에서 흘러나오는 영상의 시제는 그것을 관람하는 관객의 입장에서 볼 때, 비실제적인 시간일 수밖에 없기 때문이다. 관객에게는 모니터의 영상을 바라보는 현재의 시각이 실제적인 시간이며, 현실적 시간에 해당한다. 관객들은 자신이 존재하는 시공간에서 과거의 어느 시점에 있었던 타자의 경험을 간접 체험의 형태로 경험하게 되며, 그러한 경험은 숙명적으로 왜곡되거나 분절된 경험일 수밖에 없다. 예술이 본질적으로 허구란 것은 바로 이런 사실에서 확인된다. 로즈마리 트로켈, 대런 알몬드, 다비드 클레르, 마린 위고니에 등 유럽에서 활동하는 작가들과 김수자, 김영진 등이 참가한 이 전시회는 비디오 아트의 국내외적 흐름을 개괄적으로 살펴볼 수 있는 좋은 기회였다.

현대미술의 특징 가운데 하나는 일상과 예술의 결합이다. 예술이 전시장을 떠나 일상적 삶의 공간 속으로 침투해 들어가는 양상은 이제 현대미술의 가장 흔한 전시방법론이 되고 말았다. 도심을 달리는 지하철을 미술관으로 바꾼다든지, 아파트, 공장, 심지어는 탄광촌마저 예술화되고 있는 게 현실이다. 이런 현실에서 광화문 흥국생명빌딩 안에 있는 일주아트하우스에서 열린 〈상어, 비행기를 물다〉(10.12~11.27)는 테크놀로지 매체를 빌어 대중과의 교감을 시도한 전시회로 관심을 모았다. 이소미, 조지은, 김창겸, 한계륜, 유지숙, 김진형, 강애란, 양아치, 이부록, 심철웅, 강홍구, 장지희,

김린다, 김해민, 백은일 등 20대에서 40대에 이르는 영상 작가들아 갤러리와 아카이브, 로비, 엘리베이터 등 다양한 공간에서 '일상의 이중성', '일상의 병리현상'이라는 주제로 다양한 형태의 작품을 보여주었다.

관객참여를 시도하는 형태의 예술은 퍼포먼스에서 출발하여 이제는 디지털 아트의 영역으로까지 넘어오고 있다. 정영훈의 개인전 〈Pedigree Program〉은 관객의 참여가 없이는 아예 작품을 볼 수 없다는 점에서 디지털 인터랙티브 설치작업의 특징을 여실히 보여주었다. 각기 다른 16개의 동작이 입력된 프로그램 중에서 관객이 마음에 드는 것을 선택하고 전시장 바닥에 설치된 발자국을 따라가면 스크린에서는 총검술을 하는 군인의 영상이 나타난다. 70년대의 독재 권력에 대한 풍자를 시도한 그의 영상작업은 단순한 기법과 플롯이 흠이나 새로운 방법론의 시도였다는 점에서 시선을 끌었다.

예술과 테크놀로지의 만남을 시도한 2001년도의 기획전 가운데 가장 규모가 컸던 것은 〈디지털아트네트워크〉(테크노마트 전관: 6.18~8.18)전이다. 정보통신부가 주관하고 인포아트코리아(대표 장동조)가 기획한 이 전시에는 국내 작가 약 60여명이 참여하여 1층에서 9층에 이르는 전시장 전관을 사용, 다양한 작품을 선보였다. 설치, 비디오, 컴퓨터, 네온, 레이저 등이 동원된 이 대규모 전시회는 빌딩 내에 산재한 다양한 공간을 활용하여 작품을 설치하였는데, 그 중에는 관객의 참여를 유도한 작품도 있었다. 박훈의 작품은 빌딩의 구석구석에 멸종

위기에 놓인 동물의 발자국을 그려놓고 관객들이 8종류 이상을 맞추면 판화작품을 선물로 주는 관객참여를 시도한 것이었다. 대중적 공간에서 관객에게 다양한 형태의 첨단전자예술의 향수 기회를 제공했다는 점에서 긍정적인 반응을 얻었지만, '디지털'이란 명칭과는 달리 '아날로그'적 형식의 작품이 다수 출품된 것과 전시진행의 미숙함이 옥의 티였다.

금산갤러리에서 열린 〈강애란전〉(3.28~4.3)은 책을 소재로 전시장을 인스톨레이션화한 전시회였다. 〈비디오 책—이데올로기의 변화〉, 〈디지털 책 프로젝트—사이버 도시〉라는 제목에서 볼 수 있듯이, 하드웨어로서의 책에 영상을 결합시킨 강애란은 읽는 책에서 보는 책으로의 전환, 혹은 문자에서 영상 이미지로의 전환을 시도함으로써 책의 고정된 관념을 해체하는 작업을 제시하였다.

뉴미디어에서 여전히 강세를 보이는 매체는 비디오이다. 일정한 스토리텔링을 가진 것이든, 아니면 촬영기술이나 편집기술에 의존한 것이든, 싱글 채널 비디오는 작가의 현대적 감수성을 표현하기에 적합한 매체로 가장 선호되고 있다.

2001년에 열린 비디오 아트 내지 하이테크 인터랙티브 관련 전시로는 박찬경, 장영혜, 솔론 호아즈가 참가한 〈선샤인전〉(문예진흥원 인사미술공간: 2.5~2.24), 〈홍성민&불가능한 미디어전〉(쌈지스페이스: 5.22~6.20), 〈박혜성전〉(금호미술관: 2.16~3.4), 〈자국—이순종·이향숙전〉(사루비아다방: 11.21~12.19), 〈디지털시티전〉(스페이스 사디 갤러리: 6.14~7.7), 〈전준호전〉(성곡미술관: 6.7~6.30), 〈백남준,

보이스 그리고 케이지전〉(하나은행 본점: 6.22–7.1), 〈한계륜전〉(갤러리 아츠왈: 11.14–11.27), 〈전성호 · 양은미 미디어 아트전〉(쌈지스페이스: 11.15–12.16), 〈조혜정 · 조윤정전〉(갤러리보다: 11.1–11.18), 〈Fantasia 전〉(스페이스imà: 11.7–12.9), 〈Invisible Touch전〉(아트선재센터: 10.26–12.2), 〈심철웅전〉(헬로아트갤러리: 11.27–12.4), 〈구심 · 원심전〉(쌈지 스페이스: 1.11–2.25), 〈최우람전〉(헬로아트갤러리: 11.3–11.24), 〈해 그리고 달–비디오그라피2001〉(일주아트하우스: 3.9–4.10) 등이 있다.

비디오 및 하이테크 아트와 연관시켜 볼 때, 본격 멀티미디어 아트센터를 표방하고 출범한 일주아트하우스(광화문 흥국생명빌딩 1층)와 디지털 및 뉴 테크놀로지의 전당으로 각광을 받고 있는 아트센터 나비(NABI, 서울 종로구 서린동 SK빌딩 4층), '아티스트 인 레지던스' 프로그램을 운영하면서 젊은 실험작가들을 지원하고 있는 쌈지 스페이스, 실험적이며 전위적인 기획전시를 빈번히 열고 있는 아트선재센터가 이 분야에 미치는 영향력은 지대하다고 할 수 있다. 또한 뉴미디어 작가들의 상당수가 이들 전시장과 대안공간 루프, 대안공간 풀, 사루비아다방, 그리고 성곡미술관이나 금호미술관, 아트사이드 갤러리, 갤러리 보다, 갤러리 아츠월과 같은 성격이 분명한 전시공간을 선호한다는 점을 염두에 둘 때, 이러한 전시공간에 대한 항구적 지원책이 절실한 시점이다.

설치작업과 퍼포먼스

'바깥미술'을 표방하며 출범한 〈대성리전〉은 '12.12사태'

로 인해 스산한 정치적 분위기가 채 가시지 않았던 80년대 초반 당시, 대중들에게 예술의 체온을 느끼게 해주었던 야외 전시회였다. 1981년 1월, 〈제1회 대성리전〉 이후 20여 년간 대성리 북한강변 화랑포에서 열린 이 전시회는 20주년을 고비로 해체되었는데, 그 후속전이 바로 〈바깥미술전〉(2.3-2.17)이다. 김언경, 배운영 등 대성리에 애정을 지닌 〈대성리전〉 초창기 멤버들이 '바깥미술회'를 조직하고 지금까지 이 회를 이끌어오고 있다. 한국의 문화적 자생력 회복을 기대하며 매년 개최하고 있는 이 전시회는 자연친화적 자세를 유지함과 동시에 공동체 의식을 중시하는 점이 특징이다.

광주 비엔날레와 같은 매머드급 국제전이 열리진 않았지만, 공·사립 미술관이 기획한 전시회 가운데에는 적지 않은 예산을 투입한 대규모 기획전이 열려 수준 높은 전시를 볼 수 있었던 것은 2001년도 미술계의 수확이었다. 그 가운데 대표적인 것은 삼성미술관이 기획한 〈Art Spectrum 2001〉(2001.11.23-2002.1.27)이다. 삼성미술관의 큐레이터들이 30-40대에 이르는 국내작가 9명을 각자 1명씩 선정하여 에세이를 쓰고 책임 큐레이팅했는데, 이같은 형식의 전시기획은 책임의 소재가 분명하다는 장점을 지니고 있다. 안소연(김범), 이준(김아타), 박본수(김종구), 박서윤숙(박화영), 태현선(오인환), 김용대(유현미), 구경화(이동기), 우혜수(조승호), 오승희(홍수자: 이상 괄호 안의 명단은 작가) 등 큐레이터들은 최근 몇 년 사이 회화, 조각, 설치, 사진, 비디오아트 분야에서 두각을 나타낸 작가를

선정하여 그들의 작업세계를 보여 주었다. 이 전시회는 일정한 주제를 설정하고 작가를 선정했다기보다는 작가의 작품세계에 초점을 맞춘 것으로 1988년부터 10여 년간 지속되었던 현대한국회화전의 후속전 성격이 짙은 기획전으로 국내 미술계의 주목을 받았다.

김준기 기획의 〈현장 2001 건너간다전〉(성곡미술관: 8.17~8.31. 광주롯데화랑: 9.21~10.4)은 90년대 접어들어 쇠퇴하기 시작한 민중미술이 해체되면서 미술에서의 현실참여가 미약해진 점에 착안하여 미술의 사회적 기능과 소통방식에 주목한 전시회였다. 구본주, 김태헌, 박경주, 박은태, 방정아, 배영환, 이중재, 최병수, 최평곤 등이 참여하였다.

김창겸, 박은선, 김종구가 참가한 〈탈물질전〉(갤러리아트사이드: 9.6~9.17. 윤재갑 기획)은 미술의 재료에 착안하여 현대미술이 정보적 가치로 전환되는 상황 속에서 개념화할 수밖에 없는 상태를 검증한다. 하나의 오브제에 불과한 석고상 위에 이미지를 입히면 코카콜라 병으로 전환하는 비디오에 의한 환영(김창겸), 조각의 영역에서 회화나 서예로, 다시 하나의 풍경으로 변화해 가는 쇠(김종구), 이차원과 삼차원 사이에 가로놓인 시각적 환영(박은선) 등 개성이 강한 세 작가의 작품을 선보였다.

포스코미술관의 〈외유내강전〉(9.13~10.25)은 고예실, 김희경, 손정은, 신미경, 유재홍, 조성묵, 함연주, 황혜선 등이 참여하였는데, 조성묵의 국수가 쌓인 소파, 신미경의 비누로 모각한 그리스 조각상, 김희경의 수건으로 만든 화장실,

함연주의 머리카락 드로잉처럼 기존의 상식을 전복하는 작품들이 대거 출품되었다.

덕원갤러리에서 열린 〈10인의 자연해석전〉(8.29~9.11)은 회화, 판화, 조각, 사진, 영상, 설치 등 6개 분야의 작가 9명이 참여하여 실험적인 작업을 보여준 기획전이었다. 예술과 자연의 관계에 초점을 맞춰 자연이 예술가에게 어떻게 비쳐지고 어떤 방식으로 해석될 수 있는지를 보여준 전시회였다.

한편, 가나아트센터에서 열린 〈안성금전〉(11.16~12.9)은 80년대 초반 이래 문제작을 다수 제시했던 이 작가의 작업세계를 총망라해서 보여준 일종의 회고전적 성격의 전시회였다. 현대산업사회의 부산물인 산업제품의 폐기물을 거대한 크기의 로켓과 결합시켜 권력을 풍자한 작품을 비롯하여, 반으로 잘라 흑색과 흰색을 칠한 부처상 등 안성금의 작품은 스케일이 크고 시사적인데, 이번 전시는 그의 작업세계 전반을 다시 살펴볼 수 있는 좋은 기회였다.

미술이 일상으로 침투하여 생활환경에서 살아 숨 쉬는 표정을 보려주려는 시도는 여러 기획전의 형태로 최근에 부쩍 증가하고 있는데, 정독도서관에서 있었던 〈無限光明새싹알통強推展〉(4.11~4.23)은 이의 대표적인 본보기이다. 60여 명의 신진작가들이 참여하여 공공도서관의 구조를 이용한 이 전시회는 신세대 작가들의 신선한 사고와 발상을 엿볼 수 있는 기회였으며 설치와 오브제가 주요 표현방법론으로 등장되었다.

〈행위 · 영상 · 설치 프로젝트 CITYSUWON 2001〉(수원미술

전시관: 11.3~11.9)는 수원에서 열린 기획전이었다. 90년대 초중반, 컴아트 그룹에 의한 실험적 열기를 간직하고 있는 수원은 김석환과 황민수 등이 퍼포먼스를 지속하고 있는, 전위미술의 열기가 뜨거운 지역이다. 김영원, 김석환, 김춘기, 홍오봉, 황민수, 심승욱, 손정목, 김기라, 한준희, 장혜홍, 이용덕, 성동훈, 박근용 등 행위, 영상, 설치, 조각 등 40여 명의 작가가 참여한 이 기획전은 지역의 실험미술 활성화에 기폭제가 될 수 있는 대규모 기획전이었다.

2000년대에 접어들면서 미술계에 나타난 새로운 현상 가운데 하나는 퍼포먼스의 활성화이다. 퍼포먼스는 초기에 미술을 전공한 작가들이 전시회의 부대행사로 행한 적이 많았으나, 이제는 전문적인 퍼포머가 나타날 정도로 그 비중이 높아지고 있다. 2000년 벽두의 〈난장 퍼포먼스 페스티벌〉(시어터 제로: 1999.12.31~2000.1.1)과 〈2000 서울 국제 행위예술제 SIPAF 2000〉(인사동: 11.17~11.19)을 시작으로 현재 퍼포먼스의 열기는 가속화되고 있는데, 〈단원 국제 퍼포먼스 아트 페스티벌〉(부천시 중앙공원: 11.4)은 지역에서 일어난 국제 퍼포먼스 축제의 한 예이다. 홍오봉이 운영위원장을 맡아 직접 기획한 이 페스티벌에는 김광훈, 김석환, 김은미, 김현주, 도지호, 신도원, 이준희, 홍오봉 등이 참여하였으며, 이즈미 아끼꼬, 후앙 루이 등 일본작가와 중국작가도 참여하였다.

김천에서 열린 〈2001 김천국제행위예술제〉(김천문화예술회관·김천역 광장: 12.19~12.21)는 행위예술과 같은 난해한 예술장르의

축제를 관에서 주최할 정도로 진일보한 문화의식을 보여준 좋은 사례이다. 이는 국내에서 행위예술의 발전을 예측케 할 수 있는 청신호로 여겨지는 것이다. 세이지 시모다, 나호 요카바야시, 오하시 노리코, 요시미치 타케이(이상 일본), 유안 모로 오캄포(필리핀), 곽망호(홍콩), 후앙 루이(중국), 앤지 홍 카오 (마카오) 등 외국작가와 이승택, 이건용, 김영원, 도지호, 홍오봉, 김석환, 문정규, 안치인, 황민수, 심홍재, 이상진, 윤명국, 신도원 등 국내작가 등이 대거 참여한 이 페스티벌은 앞으로도 계속 개최될 것으로 보여 발전이 기대된다.

2001년도에 있었던 설치 전시로 주목되는 것들은 다음과 같다. 〈노석미의 샤워전〉(일주아트하우스: 2.2–2.27), 〈이중언어전〉(갤러리다임: 한계륜, 조계형, 정영훈 참가), 〈코디최전〉(국제화랑: 2.17–3.17), 〈김기환영상전〉(복합리빙공간 공 :3.1–3.31), 〈구성규, 이성범, 임승률 3인전〉(아트센터 나비: 3.6–4.30), 〈양아치–중국로봇전〉(동덕아트갤러리: 3.21–3.26), 〈파워파우다전〉(서초조형예술원갤러리: 4.21–5.1:심철웅, 이민경, 신유리, 정상곤 등 9명 참가), 〈홍장오 탐색전〉(갤러리 사간: 4.24–5.5), 〈낙원극장전〉(대안공간 풀: 4.27–5.8: 김민경, 김은경, 민지애, 손혜민, 송이영 참가), 〈1초전〉(대안공간 루프: 5.5–5.26: 이용백, 유지숙, 최정원, 김은경, 손혜민 참가), 〈양만기전〉(갤러리사간: 5.9–5.22), 〈조계형의 메타연극〉(알과 핵 소극장: 5.25–5.27), 〈미메시스영상전〉(쌈지스페이스: 6.22–6.30), 〈오상길전〉(한원미술관 7.4–7.30), 〈김승영PS1보고전〉(인사미술공간: 12.6–12.16), 〈노상균전〉(갤러리현대: 9.11–9.25)

맺음말

국립현대미술관 기획의 〈한국현대미술의 전개: 전환과 역동의 시대전〉(6.21~8.1)은 설치와 뉴미디어 분야의 원조를 보여주었다는 점에서 중요한 전시였다. 1960년대 중반에서 70년대 중반에 걸친 약 10년 동안 한국현대미술에 나타난 형식실험의 양상과 흐름을 회고할 목적으로 기획된 이 전시는 비록 작품의 리메이크 문제와 큐레이팅의 관점을 둘러싼 논쟁을 야기했지만, 〈24분의 1초의 의미〉(연출 김구림)와 같은 실험영화를 비롯하여 평상시에는 접하기 힘든 작품들이나 자료가 대거 출품되어 나름대로의 성과를 거두었다고 본다. 이는 하반기에 있었던 한원미술관 기획의 〈또 하나의 국면-한국현대미술의 동시대성전〉(기획: 오상길 한원미술관 관장, 2001.11.6~11.15)에 앞서 미술관측이 마련한 '한국현대미술 다시 읽기 Ⅱ - 6, 70년대 미술운동의 비평적 재조명'이란 세미나에서 논의된 문제들, 또는〈또 하나의 국면전〉이 거둔 성과와 상호보완적인 관계를 지니고 있다.

뉴미디어의 활동에 주목하는 이유가 바로 여기에 있지 않나 여겨지는데, 동일한 계열에 대한 현 상황을 정확히 파악하고 나아가서는 그 뿌리를 찾는 일이야말로 그것의 정체성을 확립하는 일이며, 역사성을 부여하는 일이기 때문이다.

〈2001 문예연감〉